빈센트, 별은 내가 꾸는 꿈

반고흐
스토리투어
가이드

빈센트,
별은
내가 꾸는 꿈

조진의 지음

텍스트
CUBE

별이 된 화가 고흐

— 〈빈센트, 별은 내가 꾸는 꿈〉 출간에 부쳐

지난 뉴욕 출장 중 시차 적응 때문에 밤잠을 못 이루다 침상 머리맡에 둔 니체의 저서 〈차라투스트라는 이렇게 말했다〉를 펼쳤다. 나는 그만 32페이지에서 한참 붙잡혔다. 굵은 밑줄이 그어진 한 구절을 나도 모르게 되뇌다 도무지 다음 장을 넘길 수가 없었다.

"춤추는 별을 낳으려면 인간은 자신 속에 혼돈을 간직하고 있어야 한다."

그날따라 유난히 상량한 대기 탓이었는지 창 너머로 바라보이는 밤하늘에는 찬란한 별이 만천했다. 순간, 별이 된 화가 '빈센트 반 고흐'Vincent van Gogh (이하 '고흐'라 칭함)가 떠올랐다. 우연인지 몰라도 책의 표지 역시 고흐가 1889년 생레미 요양원에서 그린 사이프러스 나무가 별을 휘감아 돌고 있는 장면을 담은 〈별이 빛나는 밤 The Starry Night〉으로 장식되어 있었

다. 나는 날이 밝자마자 호텔 지척 거리에 위치한 뉴욕현대미술관MOMA 으로 황급히 달려가 고흐의 별이 알알이 박힌 작품을 마주하게 되었다. 과거 이 작품을 대할 때와는 사뭇 다른 주체할 수 없는 벅찬 감격에 휩싸였다. 그의 작품은 여러 대가의 명작들 가운데서도 또렷하게 섬광하고 있었는데 그 주위로 이미 운집한 무리들이 마치 '고흐 은하' Gogh Galaxy 를 이루고 있는 것처럼 보였다.

불멸의 화가, 비운의 화가, 광기의 화가, 태양의 화가, 불꽃의 화가, 해바라기의 화가 그리고 영혼의 화가 등 그의 이름 뒤에는 이런 다양한 수식어가 따라다니지만 나는 고흐를 '별이 된 화가'라고 칭하고 싶다. 앞서 언급한 대표작을 포함하여 '밤의 카페테라스' The Cafe Terrace at Night, '삼나무와 별이 있는 길' Road with Cypress and Star, '론 강의 별이 빛나는 밤' Starry Night over the Rhôn 등에 별이 등장하는데 사실 고흐는 별을 소재로 한 작품을 많이 그리지는 않았다. 그런데 고흐를 떠올리면 자연스레 별이 연상되는 까닭은 그의 삶이 마치 하나의 별의 탄생과 무척 흡사하기 때문이다.

중심으로부터 자체 에너지가 융합 반응을 일으켜 스스로 빛을 내는 것이 바로 별이다. 그러나 역설적으로 별은 내적 고통이 극한에 달했을 때 광채를 더한다. 또한 가장 짙은 어둠 속에 깃들어 있어야 형형히 반짝이며 만뢰가 모두 숨죽인 깊은 고요에 머물러 있을 때 그 존재감이 배가된다.

고흐 역시 철저한 외로움과 지독한 고독으로 점철된 나날을 보냈다. 아무도 주목하지 않던 어둠의 길로 스스로 걸어 들어가야만 했다. 빛나는 삶과는 전혀 무관한 것처럼 보였지만 고흐는 이미 오래전부터 별을 잉태하

고 있었고 그런 별에 도달하기를 꿈꿨다. 그가 겪은 수많은 혼돈이 제 홀로 빛날 수 있는 별을 탄생시켰고 결국 캔버스에 별을 수놓게 했다. 그 별에는 꿈이 넘실거렸고 희망이 꿈틀거렸으며 무한한 자유가 약동하고 있었다. 지치고 힘든 현실을 그렇게 스스로 달랬던 것이다.

고흐는 동생 테오에게 보낸 편지에서 살아있는 동안에는 별에 결코 갈 수 없고 평화롭게 죽는 것이 바로 별에 이르는 길이라고 고백했다. 시대의 한 획을 그은 이들의 죽음을 지칭할 때 보통 큰 별이 졌다고 한다. 하지만 고흐의 죽음은 큰 별의 탄생의 시작점이었다.

이제 고흐는 별의 상징이 되었고 더 이상 외롭게 머물러 있지 않는다. 돈독한 우애를 자랑했고 죽어서도 오베르의 무덤에 나란히 묻힌 동생 테오Théo van Gogh, 화가의 공동체를 꿈꾸며 가장 가까이 지내고 싶어 했던 친구 고갱Paul Gauguin 그리고 마지막까지 그의 곁에서 주치의이자 좋은 조언자가 되어 주었던 가세 박사Paul-Ferdinand Gachet까지도 그의 별무리에 이미 합류했을 것이다.

처음엔 아슴푸레 떠서 언뜻 반짝였지만 그의 별은 날로 총총히 빛나고 있다. 그의 그림에 매료되고 편지글에 감동하여 하나둘 돋아나 주변을 함께 운행하는 샛별들은 수를 헤아릴 수 없게 되었다.

"내 마음을 속속들이 알아주는 고요히 반짝이는 별과의 그 그윽한 교감을 읊어야 할 것이다."

박목월 시인이 서간문 〈구름의 서정〉에서 구가한 별과 같이 그 무엇과도 엄격하게 구별되는 그윽한 교감을 시도하다 송두리째 고흐에게 인생을 사로잡힌 한 사람의 고백을 주목해 보기로 하자. 위대한 별의 생성과 소멸의 행적을 좇아 네덜란드에서부터 시작하여 벨기에 그리고 프랑스에 이르는 긴 여정을 통해 그는 어느새 가장 '고흐스러운' 목격자가 되었다.

고흐가 그리던 별이 그토록 자신이 찾아 헤맨 꿈이었다는 것을 알게 된 그의 뒤를 좇아 그동안 우리가 미처 알지 못한 고흐의 찬연스럽고 내밀한 삶을 만나보도록 하자. 이슥해진 어느 날 유현한 밤하늘을 바라보다 유난히 여문 별 하나가 가물거리거든 눈을 맞춰보자. 어느새 가깝게 내려와 우리의 마음을 속속들이 헤아려 줄 것이다. 외롭고 지친 마음을 따뜻하게 데워줄 것이다. 그 별은 어쩌면 오래전 고흐가 응시하던 별일 지도 모르고 지금은 별이 된 고흐 자신일지도 모른다.

자, 고흐의 별의 지도를 따라 유별난 여행을 함께 떠나보기로 하자.

박성현 | 반 고흐 재단Institut Van Gogh 한국 사무소 대표

차례

빈센트를 사랑한 디지털 마케터

나는 디지털 마케터다. 스마트폰이 지배하는 세상에서 마케팅을 펼친다. 그 중에서도 데이터를 수집하고 효율을 분석하며 새로운 대안을 마련하는 일을 한다. 디지털 마케터는 하루가 다르게 바뀌는 마케팅 환경 변화에 빠르게 적응해야 한다. 눈을 뜨고 나면 새로운 미디어가 나와 있고 이미 익숙한 미디어라고 해도 계속 추가기능이 업데이트 된다.

하루하루 현실에서 부딪히는 일들을 처리하다 보면 어느새 꿈은 그저 꿈으로만 남아있을 때가 많다. 그때마다 난 어디에서 왔는지, 어디에 있는지, 그리고 어디를 향해 가는지 스스로 돌아보게 된다.

반 고흐의 무덤 앞에서

그럴 때마다 내가 떠올리는 그림이 있다. 바로 반 고흐의 그림이다. 회사에서는 치열한 디지털 마케터지만 퇴근하면 열정이 넘치는 아마추어 반 고흐 연구가가 된다. 10년 전의 일이다. 우연히 떠난 파리 여행에서

반 고흐의 무덤이 있는 오베르에 들렀고 그 무덤 앞에 서는 순간 이 위대한 화가의 인생을 내 두 눈으로 확인하고 싶다는 충동에 휩싸였다. 그때부터 지금까지 현실은 디지털 마케터로, 꿈은 반 고흐의 그림과 예술 세계를 품고 살았다.

시간이 날 때마다 책을 사서 읽고 매년 계획을 세워서 유럽을 비롯한 전 세계의 반 고흐 작품이 있는 곳으로 예술 여행을 떠났다. 그동안 한국에서는 반 고흐의 진품 전시회가 2007년과 2012년 두 차례나 열렸다. 만학도가 되어 다시 학교를 다녀가면서 포기하지 않고 탐구를 계속했고, 드디어 2017년과 2018년에 본격적으로 반 고흐의 행적을 따라가는 '반 고흐 스토리투어'를 떠났다. 언뜻 평범한 예술 여행처럼 보이겠지만 나에게는 산티아고 순례길과 같은 진지한 여행이었다.

빈센트 반 고흐! 세상에서 가장 유명하고 위대한 화가라고 해도 그 누구도 부인하지 않을 것이다. 자세히는 몰라도 사람들은 누구나 그가 불행

한 삶을 살고 자신의 귀를 잘랐으며 결국에는 자살로 생을 마감했다는 것쯤은 상식처럼 알고 있다.

인간 빈센트의 삶을 마주하다

난 궁금했다. '도대체 반 고흐는 어떻게 해서 세계적인 메가톤급 베스트셀러의 작가가 되었을까? 그의 그림은 왜 전 세계 사람들이 사랑해 마지않는 명작이 되었을까?' 처음에는 단순한 마케터의 호기심에서 시작한 것도 사실이다. 하지만 화가 반 고흐를 알면 알수록 인간 빈센트의 삶이 보였다.

어느새 나는 유명한 화가 반 고흐가 아닌 치열하게 살다간 인간 빈센트를 마주하고 있었다. 그리고 이제 내가 만났던 인간 빈센트의 이야기를 시작하려 한다. 이제는 내가 무엇 때문에 반 고흐 연구를 시작했는지 나 자신도 잘 모르겠다. 이유가 무엇이었든 더 이상 그것은 중요하지 않게 되었다. 빈센트를 만나고 내 삶이 바뀌었기 때문이다.

어느 날, 파리의 한 사진작가가 나에게 "당신은 '문화인'인 것 같네요."
라고 말했다. 문화인……. 흔하다면 흔한 그 단어가 낯설게 다가왔다. 나
는 여전히 오늘도 평범한 일상을 살아간다. 그러나 내 가슴 속에는 빈센
트가 함께 숨 쉰다. 여러분도 그를 만났으면 좋겠다. 당신이 알던 유명한
화가 반 고흐가 아닌, 서른일곱, 짧지만 강렬한 삶을 살았던 한 젊은이를.

1
네덜란드

1장

암스테르담,
빈센트를 만나는 첫걸음

나는 사람들을 사랑하는 것보다
더 중요한 예술은 없다고 생각한다.

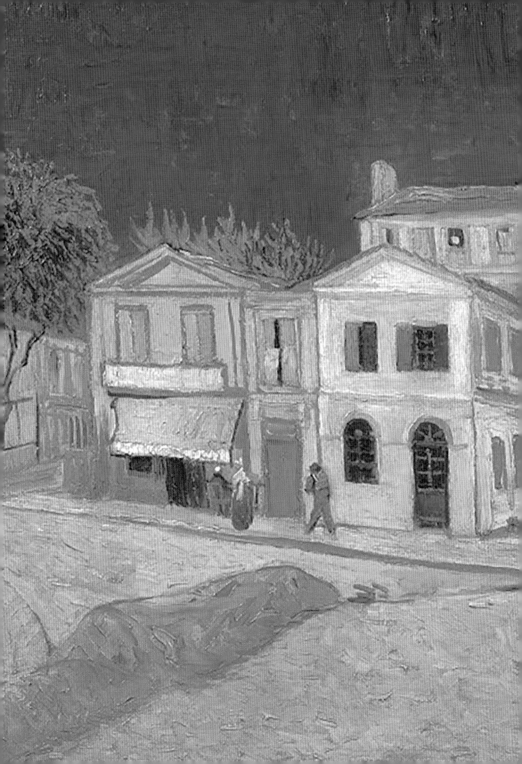

북유럽 르네상스의 시작 암스테르담, 빛의 화가 렘브란트, 합법적으로 대마초를 피울 수 있는 곳, 역사상 최초로 주식이 탄생한 자본주의의 도시……. 너무나 다양한 수식어가 암스테르담을 표현하지만 암스테르담은 나에게 무엇인가 동경하는 그 무엇이 있을 것만 같은 아득함으로 다가온다. 자유분방함 속에 숨어있는 예술의 느낌들…….

처음 암스테르담에 도착한 사람들은 거리를 누비는 셀 수 없이 많은 자전거에 먼저 놀란다. 치마를 입은 여성들도 아무렇지 않게 자전거를 타고 다니며, 그냥 거리를 걷는 사람보다 자전거 타는 사람이 더 많아 보이는 풍경이 바로 암스테르담이다.

자유와 개방의 이미지와 함께 암스테르담에는 예술적 매력도 무척 풍부하다. 네덜란드의 전통 미술을 한꺼번에 볼 수 있는 국립미술관 레이

크스뮤지엄, 현대 미술의 흐름을 파악할 수 있는 암스테르담 시립미술관, 작지만 매우 알찬 네덜란드 현대미술관, 그리고 반 고흐 미술관까지 모두 다 걸어서 이동할 수 있는 위치에 모여있다.

당신이 암스테르담에 와서 진정으로 느껴야 할 것이 있다면 난 딱 두 가지를 말하고 싶다. 바로 '자유'와 '예술'이다. 그리고 그 자유와 예술 속에서 우리가 만날 청년 빈센트 빌럼 반 고흐가 살았다는 실존적 사실이다.

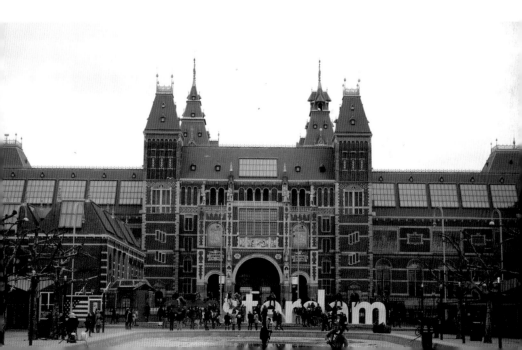

01 반 고흐 스토리투어의 출발, 반 고흐 미술관

반 고흐 미술관이 있는 암스테르담이야말로 반 고흐 스토리투어의 시작점으로 부족함이 없을 것이다. 반 고흐 미술관은 1973년, 빈센트의 조카, 주니어 빈센트 반 고흐의 헌신으로 탄생했다. 반 고흐 미술관의 설립 배경을 보면 역사는 참 아이러니하다는 생각이 든다. 빈센트가 생레미 요양병원에 머물고 있을 때, 평생의 후원자이자 동료였던 동생 테오가 낳은 아들이 바로 주니어 빈센트 반 고흐다. 그런데, 테오는 빈센트가 죽고 나서 불과 6개월 만에 정신분열증에 합병증까지 겹쳐 사망하고 말았다. 갑작스러운 테오의 죽음으로 어린 주니어 빈센트는 아버지의 얼굴조차 잘 기억하지 못했다. 하지만 성장하면서 점차 자신의 이름이 가진 의미와 형 빈센트를 부양하느라 평생 고생했을 아버지 테오, 그리고 큰아버지의 예술적 업적을 기리는 편지집을 내고 회고전까지 치러 준 어머니를 생각할수록 큰아버지 빈센트가 더 싫어졌다고 한다. 심지어 어머니가 좁은 집안 곳곳에 모아놓은 큰아버지의 그림들을 보고 자랐으니 말이다. 아마도 어린 주니어에게는 큰아버지 빈센트의 그림이 위대한 명작이 아니라, 원망이었을지도 모른다. 그래도 점점 나이를 먹어가면서 큰아버지의 예술적 위대함을 알게 되었을 것이다.

주니어는 자신이 소유한 빈센트의 작품이 단순한 자기 집안 이야기를 넘어서 전 세계 사람들에게 큰 감동을 줄 수 있다는 사실을 깨달았던 것

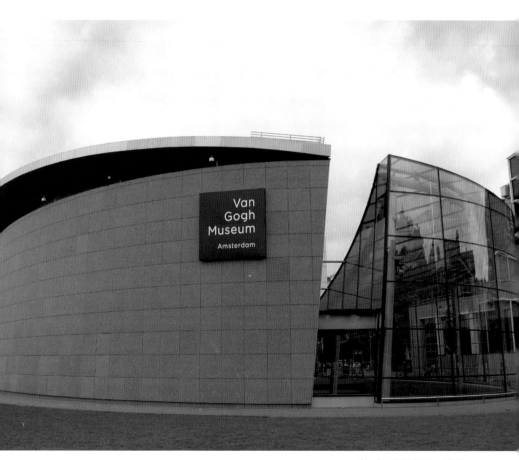

암스테르담의 반 고흐 미술관

주니어 빈센트 반 고흐

주니어가 살던 집에 걸려 있던 반 고흐의 작품들

일까? 마침내 1960년 주니어 빈센트는 자신이 소장하던 모든 빈센트의 작품을 네덜란드 정부에 기증했고, 덕분에 우리는 빈센트 반 고흐가 남긴 1,442점의 유화, 수채화, 스케치, 그리고 그가 쓰던 화구 같은 유품과 편지 원본까지도 생생하게 볼 수 있게 되었다.

—— **반 고흐 미술관** Van Gogh Museum Amsterdam

암스테르담 중앙역에서 2분마다 출발

버스 2, 12번 탑승

스키폴 공항에서 바로 미술관으로 갈 경우 197번 탑승

입장시간: 09:00 ~ 17:00

성인 19유로 (멀티미디어 투어 포함: 24유로)

유아 및 청소년: 0-17세: 무료

Van Gogh Museum, Museumplein 6, 1071 DJ Amsterdam

미술관 이상의 미술관

사실 유럽에는 정말 많은 미술관이 있다. 유럽여행 코스를 짜다보면 거의 절반은 성당과 미술관을 중심으로 일정을 잡기 마련이다. 하지만 그 많은 미술관 중에 한 화가의 삶과 존재를 온전히 보여주는 미술관은 많지 않다. 암스테르담의 반 고흐 미술관은 그런 측면에서 매우 훌륭하고 독특한 미술관이라 할 수 있다.

그 사실을 입증하듯 반 고흐 미술관에는 2018년에만 약 230만 명의 관람객이 다녀갔다. 유럽의 수많은 미술관 중에서도 재정 자립을 이루는 몇 안 되는 미술관이다. 게다가 이름에 걸맞게 반 고흐 연구자들이 미술관 안에 상주하고 있다. 그들은 여전히 반 고흐가 남긴 편지와 작품을 연구하며 새로 발견한 사실을 논문으로 발표한다. (비록 언어의 장벽이 있기는 하지만) 누구든지 빈센트 반 고흐에 대한 궁금증과 의문을 이메일로 보내면 친절하게 답해준다.

이처럼 암스테르담의 반 고흐 미술관은 단순한 미술관 이상의 기능을 하고 있다. 빈센트 반 고흐에 대한 꾸준한 연구뿐만 아니라 그를 좀 더 잘 알리기 위한 다양한 마케팅 활동을 펼치고 있다. 반 고흐 미술관이 매우 체계적으로 연구 활동과 정보를 관리하고 있다는 것은 웹사이트[1]만 들어가 봐도 알 수 있다. 일례로 반 고흐 레터 웹사이트는 빈센트의 편지를 매우 체계적으로 정리해놓았을 뿐만 아니라 세계적인 석학의 논문들과 같은 다양한 참고자료와 정보를 제공한다.

1 http://vangoghletters.org 빈센트의 편지에 관심이 있는 독자들은 여기서 자세한 내용을 확인할 수 있다.

하나의 작품이자 세계적 유산이 된 빈센트의 편지

　개인적으로 가장 관심 있는 출판물 중의 하나가 바로 빈센트 반 고흐의 편지 전집이다. 원본은 약 3,400페이지 분량이며 빈센트가 주고받았던 모든 편지와 작품이 수록되어 있다. 세계적으로 6개 언어로 번역되어 있다. 한때 나 역시 편지 전집 출판에 대한 한국 번역본에 관심이 있어서 타진해본 결과, 반 고흐 미술관은 편지 전집을 단순한 출판물이 아닌 하나의 예술 작품으로 접근한다는 사실을 알게 되었다. 때문에 반 고흐 미술관은 첫 번째로 누가, 왜 편지 전집을 출간하려는지 근본적인 이유부터 물어왔다. 또한 번역 작업팀의 명단과 프로필, 편집과 디자인팀의 이력도 요구했으며, 특히 출간 조건에 따르면 반 고흐 레터 전집의 표지 디자인은 원본과 똑같이, 한 치의 변동도 없어야 한다는 등의 아주 까다로운 조건들을 제시했다. 게다가 정식 계약서 서명은 무조건 암스테르담에서 진행해야 한다고 알려왔다. 암스테르담에서의 서명이야 어렵지 않지만 저들이 원하는 많은 조건을 충족하기에는 나라는 사람은 그저 빈센트를 사랑한다는 열정만 있는 사람일 뿐이라 사실을 실감하며 잠시 욕심을 접었었다.

　빈센트의 편지는 이미 세계적으로 매우 유명한 베스트셀러이자 널리 알려진 클래식이라 할 수 있다. 사실관계를 따져 보아도 실제로 빈센트는 그림으로 유명해지기 전에 편지로 먼저 사람들의 이목을 끌었다. 1914년 테오의 아내 요안나가 모아두었던 빈센트의 편지들을 출간했고, 1차 대전 중이던 유럽이 아닌 미국에서 먼저 사람들에게 알려졌기 때문이다. 사람들은 대체 빈센트 반 고흐가 어떤 화가이길래 이렇게 아름답고도 절절한 이야기를 편지로 써내려갔는지 궁금해했고 마침내 위대한 화가 반 고

반 고흐 편지 원본

흐를 발견하기에 이르렀다.

　아닌 게 아니라 빈센트의 그림은 결코 그의 편지와 떨어질 수 없다. 그림을 그리면서 느꼈던 자신의 감정과 주변 상황 그리고 예술에 대한 끊임없는 열정을 한 줄 한 줄 담아냈기 때문이다. 자신의 예술혼을 세상에 설명하고자 써내려간 그 편지 덕분에 우리가 오늘날 반 고흐를 위대한 예술가로 만나게 되었다고 해도 틀린 말이 아니다. 그러니 빈센트의 편지 모음 역시 단순한 한 권의 책이 아닌 하나의 예술품으로서 가치를 가질 수밖에 없다.

　단순한 호기심으로 다가갔던 빈센트의 편지 모음. 그러나 그의 작품

여행의 출발지, 반 고흐 미술관

뿐만 아니라 그가 남긴 수많은 편지의 의미와 예술적 가치에 대해서 다시 생각하게 된 지금은 언젠가 반드시 반 고흐 미술관이 요구하는 자격을 당당히 갖추고 판권을 얻어 멋지게 서명하는 그날이 오기를 간절히 바라고 있다.

반 고흐 미술관에서의 행복

반 고흐 미술관은 빈센트의 진품을 가장 많이 보유한 곳이다 보니 하루 정도 넉넉하게 시간을 잡고 관람할 것을 추천한다. 반 고흐 미술관은 늘 입장객들로 붐비기 때문에 현장에서 입장권을 사는 것보다 인터넷 예매를 추천한다. 미리 인터넷에서 표를 사면 현장에서 줄을 서지 않고 바로 입장할 수 있기 때문이다. 미술관에 들어가면 한국어 오디오 가이드가 있으니 반드시 빌려서 듣도록 하자. 감상에 많은 도움이 된다.

빈센트: 별은 내가 꾸는 꿈

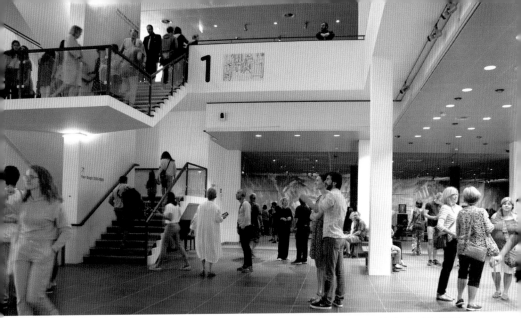

반 고흐 미술관은 총 4층이다. 1층(유럽식 0층)에는 빈센트의 연대기와 자화상이 많다. 1층은 항상 사람들이 붐비기 때문에 거꾸로 4층(유럽식 3층)부터 차근차근 관람하면서 내려오는 편이 좋다.

유럽 대부분 미술관은 플래시를 터트리지 않는 조건으로 사진 촬영을 허가하지만 반 고흐 미술관은 내부 사진 촬영을 엄격하게 금지한다. 따라서 사진 촬영은 포기하고 오로지 작품 감상에만 집중하면 된다.

개인적으로는 보다 깊이 있게 감상하기 위해서 출국하기 전에 미리 반 고흐 미술관의 공식 사이트[2]를 한 번 둘러볼 것을 권하고 싶다. 사전 지식 없이 감상할 수도 있지만 막상 미술관에 가면 미술관의 규모도 크고 많은 작품이 있기 때문에 제대로 집중하지 못하고 마치 백화점에서 상품을 둘

2 반고흐 미술관 https://www.vangoghmuseum.nl 미술관 홈페이지를 방문하면 한국어로도 반 고흐의 인생과 주요 전시 작품에 대한 설명을 미리 만나볼 수 있다.

러보듯 작품을 스치고만 나올 수도 있기 때문이다. 나만의 감동을 느끼고 싶다면 전시 작품은 어떤 것들이 있고 내가 눈여겨 볼만한 작품은 무엇인지 미리 정해두는 편이 좋다.

나는 〈노란 집〉 앞에서 30분 동안 서 있었던 기억이 있다. 작품의 크기도 생각보다 컸을 뿐 아니라 노란 집에서 빈센트가 그림을 그리는 장면, 고갱과 함께 잠을 자고 식사하면서 나누었을 대화들, 귀를 자르고 아파하며 크리스마스를 보냈을 모습을 혼자 상상하면서 하염없이 그림을 쳐다보고 있었다. 나는 마치 한 편의 영화를 보는 것 같은 감동을 받았다.

〈해바라기〉도 좋고, 〈아몬드 나무〉도 좋고, 〈갈까마귀가 나는 밀밭〉도 좋다. 무엇이든 나만의 이야기와 나만의 감성으로 느낄 수 있는 작품을 한 점 정도 마음에 품고 미술관으로 가자. 작품을 만나기 전 첫사랑을 만나는 것처럼 두근거리는 가슴을 안고 가자. 하지만 작품을 만났을 때는 그저 말없이 작품과 나만의 은밀한 대화를 나누자. 그리고 빈센트에게도 말을 걸어보자. 당신을 만나기 위해 지구 반대편에서 내가 왔다고 말이다. 그렇게 나의 속마음을 털어놓자. 당신의 37살 인생은 비참하고 불행했을지 모르지만 난 이렇게 당신의 인생을 통해서 위로받고 있다고 말이다. 나의 영혼이 상처받고 외롭고 지칠 때마다 위대한 예술을 만든 당신을 생각하며 당신이 너무나 그리웠다고.

① 특별관

반 고흐 미술관은 크게 두 개의 건물로 구분되어 있다. 메인 전시관은 진품을 감상할 수 있는 상설 전시관이고 특별관은 말 그대로 특별 기획 전

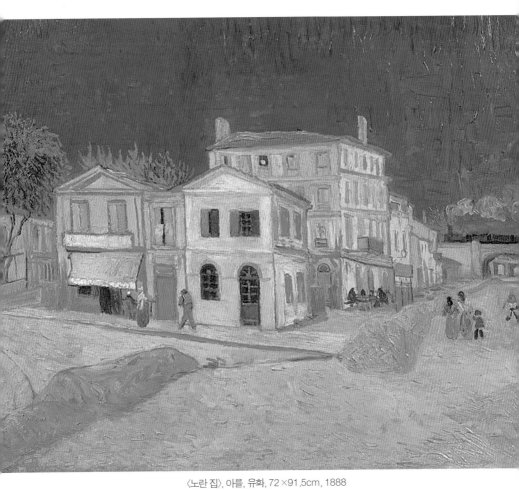

〈노란 집〉, 아를, 유화, 72×91.5cm, 1888

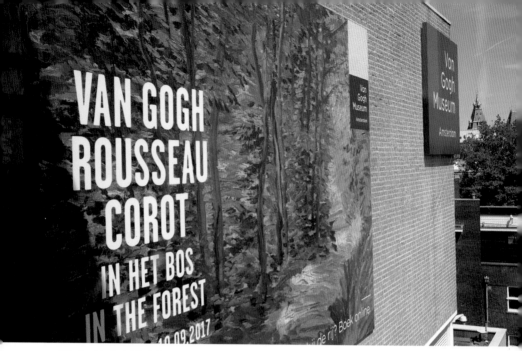

반 고흐 미술관 외벽에 걸린 2017 반 고흐, 루소, 코로의 〈숲속에서〉 기획전시 현수막

시가 열리는 곳이다. 반 고흐 미술관은 늘 새로운 기획을 통해서 다양한 기획 전시를 열고 있다.

내가 방문했던 2017년에는 빈센트의 풍경화와 코로와 루소의 〈숲속에서〉란 제목의 콜라보 기획전이 열리고 있었다. 빈센트가 바라본 풍경화 해석과 다른 화가들이 숲을 바라보고 나름대로 해석한 공통점과 차이점을 비교해 볼 수 있는 매우 흥미로운 전시회였다.

2019년 상반기에는 현존하는 작가 중 가장 유명한 데이비드 호크니의 〈반 고흐 콜라보전〉이 열렸다. 1990년 자신의 고향인 영국 햄프셔로 돌아온 호크니는 인상파 화가들처럼 야외에서 빛의 변화무쌍한 변화를 잡아내는 풍경화를 본격적으로 그리게 된다. 이렇게 자연으로부터 많은 영감

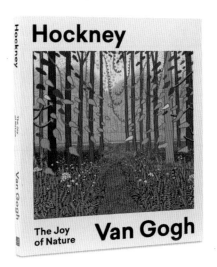

2019년 〈데이비드 호크니 기획전〉 도록

을 받은 데이비드 호크니의 작품과 반 고흐의 작품을 함께 전시하는 아주 이채로운 시간이 펼쳐졌다. 위대한 두 예술가의 작품을 함께 전시함으로서 과거의 거장과 현대의 거장이 그린 작품을 동시에 관람할 수 있는 특별한 기회를 제공했다.

　반 고흐 미술관의 참신한 기획은 이뿐만이 아니다. 2015년에는 빈센트의 상징인 해바라기를 소재로 미술관 앞마당에서 〈반 고흐 해바라기 미로〉라는 기획을 통해 실제 해바라기 꽃으로 거대한 미로를 만들어 사람들에게 색다른 예술적 경험을 선사했다. 반 고흐 미술관을 몇 번씩 와봤던 나조차도 만약 이 기획이 다시 열린다면 정말이지 또 한 번 가고 싶다는 욕망이 끓어오른다. 그만큼 미술관의 기획력에 감탄했다.

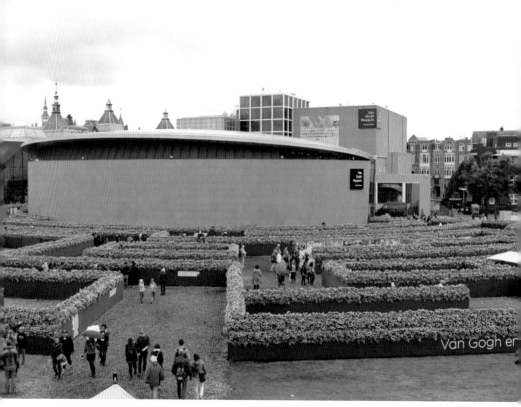

2015년 〈반 고흐 해바라기 미로〉 행사

　최근에는 빈센트가 너무나도 존경한 나머지 많은 모사 작품을 남겼던
밀레와의 기획전을 2019년 10월 4일부터 2020년 1월 12일까지 개최하
였다. 이 기획전을 위해서 오르세 미술관에서 〈이삭 줍는 여인〉을 대여해
오기도 했다.

　빈센트는 렘브란트, 도비니, 몽티셀리 등 많은 화가를 존경했지만 그
중에서 가장 존경하고 따르고 싶었던 화가는 단연 밀레였다. 화가가 되
기로 마음먹었던 초기, 자연 농부의 모습을 있는 그대로 그리겠다며 결
심했을 빈센트는 밀레의 그림을 먼저 떠올렸다. 생레미 요양원에서 투병

Exhibition Jean-François Millet:
Sowing the Seeds of Modern Art

What do artists such as Van Gogh, Monet, Munch
and Dalí have in common? They were all inspired by
the French artist Jean-François Millet. Millet's oeuvre
and the work of the many artists whom he inspired
were on view in this autumn exhibition.

October 2019 - 12 January 2020

The exhibition *Jean-François Millet: Sowing the Seeds of Modern Art*
illustrated just how progressive the work of Jean-François Millet (1814-

Find out more

Van Gogh ultimately found his
own direction, but he never
completely lost sight of Millet >

공식 홈페이지의 〈밀레 특별전〉에 대한 설명

하는 중에도 밀레의 그림을 따라 그렸다. (뒤에서 다시 살펴보겠지만 그 그림
의 제목이 〈첫 걸음〉이라는 사실은 상당히 의미심장하다.) 빈센트의 밀레에 대
한 사랑과 존경은 그야말로 끝이 없다고 할 정도다. 그러니 반 고흐 미술
관의 밀레 기획전은 나로 하여금 암스테르담으로 가고 싶은 마음을 한없
이 불러일으켰다.

　이와 같이 반 고흐 미술관에서 어떤 기획 전시가 열리는지 미리 체크해
두는 것은 관람의 즐거움을 배가하는 가장 좋은 방법이다. 빈센트의 진품
을 감상하는 것뿐만 아니라 기획 전시를 통해 얻는 색다른 기쁨이 크다.
전 세계에서 빈센트 반 고흐의 진품으로 다양한 기획 전시를 할 수 있는
곳은 바로 이 곳, 반 고흐 미술관 밖에 없다.

② 반 고흐 미술관의 다양한 도전

내가 빈센트에 관심을 가지기 전에 그보다 먼저 반 고흐 미술관에 호기심을 가지게 만들었던 재미있는 광고 사진 하나가 있다.

아래 사진을 보자. 사진에는 아무런 설명이 없다. 그저 오른쪽 하단 귀퉁이에 VAN GOGH MUSEUM CAFE라고 적혀 있을 뿐이다. 여기까지는 그저 평범한 카페 광고로 볼 수 있다. 그러나 손잡이를 보는 순간 소름이 돋았다. 저 커피 잔은 바로 빈센트의 얼굴을, 없어진 손잡이는 그의 잘린 귀를 상징하는 것이었다.

마케팅을 업으로 삼는 나에게 이토록 놀랍고 위대한 크리에이티브를 뽑을 수 있다는 사실이 충격으로 다가왔다. 이것은 반 고흐 미술관이 보통 기획력을 가진 곳이 아니라는 의미였다. 그래서 이 광고 사진 한 장이 어찌 보면 나에게 흐릿하게나마 빈센트 반 고흐라는 한 인간에 관심을 갖게

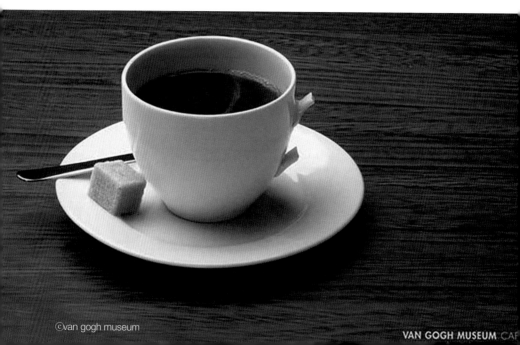

ⓒvan gogh museum

VAN GOGH MUSEUM CAF

만든 의미 있는 사진 한 장이기도 하다. 덕분에 나는 반 고흐 미술관을 방문하는 사람들에게 무엇이든 작품 감상 외에도 재미있는 관람 포인트가 많다는 이야기를 하고 싶다. 어디서 어떻게 영감을 받을지 가 본 사람만 그 묘미를 찾게 될 것이다.

또 하나, 오디오 가이드에서도 반 고흐 미술관의 세심한 기획을 느낄 수 있다. 단순히 설명만 제공하는 오디오 가이드가 아닌 작품을 감상하면서 빈센트가 어떻게 저 색을 만들었을지 관람객이 직접 경험할 수 있게 하는 참여형 콘텐츠를 제공한다. 언뜻 단순할 것 같지만 막상 나도 직접 작품의 색을 내기 위해 다양한 색 조합을 시도해 보니 여간 까다로운 작업이 아니었다. 빈센트가 하나의 작품을 완성하기 위해 얼마나 많은 고민과 시도를 통해 작품을 완성했는지 어렴풋하게나마 공감할 수 있었다.

1층 기념품점 또한 다양한 볼거리를 제공한다. 많은 미술관을 다니며

오디오 가이드

'The painting
comes to me
as if in a dream.'

Vincent van Gogh

반 고흐 미술관에서 실제로 판매중인 3D 레플리카

빈센트: 별은 내가 꾸는 꿈

그만큼 많은 기념품점을 구경해봤지만 상품의 다양성과 질적인 완성도 면에서 감히 세계 최고라고 말할 수 있다. 고급보석, 시계, 스카프, 가방, 티, 여행 가방, 찻잔, 주방용품, 컴퓨터 관련 제품, 유아제품 등 정말이지 다양한 종류의 기념품을 만날 수 있다. 당연히 하나하나 고르는 쇼핑의 재미도 맛볼 수 있다.

특히 1층에서는 3D프린터로 재생산한 레플리카Relivo Project에서 기념사진을 촬영할 수 있다. 원래 Relievo는 부조relief란 뜻으로 반 고흐 미술관에서는 빈센트의 진품을 그대로 3D 프린팅해서 복제품을 만들어 판매한다. 복제품이라도 각각 고유한 시리얼 넘버를 부여하고 액자 역시 진품과 똑같이 제작해서 제공한다. 물론 수익사업으로 시작한 것이겠지만 이런 다양한 시도는 반 고흐 미술관이 유일하다고 할 수 있다.

이 레플리카는 판매뿐만 아니라 앞을 보지 못하는 시각 장애인도 빈센트의 작품을 감상할 수 있게 해주는 영역까지 확대되었다. 시각 장애인을 초대하여 복제품을 직접 만질 수 있는 기회를 제공하는 동시에 다양한 작품 해석을 제공함으로써 비록 눈으로 직접 작품을 감상할 수 없더라도 최대한 그들도 빈센트의 예술혼을 느낄 수 있도록 기회를 제공하는 것이다.

미술관 4층에는 서점이 있다. 난 그 서점에서 꽤 많은 시간을 보냈다. 한 예술가에 대해서 이토록 다양한 기획 출판물이 나올 수 있다는 사실이 새삼 놀라웠다. 서점의 책들을 하나하나 살펴보면서 전 세계 사람들이 어떻게 반 고흐를 생각하고 연구하는지 알 수 있는 지식의 이정표 같은 곳이었다.

※ 아이를 동반하여 관람할 때

아이를 동반하여 미술관을 관람하고자 한다면 아이들을 위한 다양한 프로그램을 확인해보는 것이 좋다. 아이들의 미술수업 뿐 아니라 생일파티까지 열어주고 있다. 아이들에게는 잊지 못할 경험을 제공할 것 같다.

③ 오마주 작품

미술에서 오마주는 자신이 존경하는 작가에 대한 의미로 제작한 작품을 말한다. 빈센트는 전 세계적으로 존경받는 화가이므로 역시 다양한 화가들의 오마주 작품이 있다. 오마주 기획 전시와 일정이 잘 맞으면 그 오

마주 작품 역시 직접 미술관에서 만날 수 있으니 반드시 함께 감상할 것을 추천한다.

이렇게 반 고흐 미술관은 하나의 미술관을 뛰어넘어 반 고흐를 새롭게 재해석하고 다양한 기획을 시도하면서 보다 적극적인 문화 마케팅을 펼치고 있다. 흔히들 미술 작품, 미술관이라는 곳은 과거를 파는 곳이라고 여긴다 해도 과언이 아닐 것이다. 지나간 옛것들 중 가치가 있는 것을 모아 현재의 사람들에게 지속적으로 감상할 수 있는 기회를 만들어 주는 곳이 미술관이라고 말이다. 그래서 사람들은 미술관을 찾아가 과거의 예술을 만날 수 있다. 그런데, 반 고흐 미술관은 다르다.

반 고흐의 정신을 실천하는 미술관

빈센트는 파리에서 인상파를 만났다. 시대의 흐름에 앞서서 늘 완전히 새로운 것을 찾고 시도하는 인상파의 모습 속에서 빈센트 역시 인상파의 그림을 배웠고, 또 다시 그것을 자신만의 독특한 화풍으로 그려내 수많은 명작을 탄생시켰다. 그리고 빈센트가 남긴 명작들이 곧 현대 미술의 표현주의에 결정적인 영향을 주었고 130년이 지난 지금 예술사의 큰 흐름을 바꿔놓았다. 그렇게 보면 반 고흐 미술관 역시 화가 반 고흐의 정신을 정말 제대로 실천하는 미술관이라는 생각이 든다.

반 고흐 미술관은 위대한 화가는 결코 혼자서 만들어지지 않는다는 사실을 정확하게 보여준다. 반 고흐가 이렇게까지 유명하고 위대한 화가의 자리에 오른 것은 평생 그를 후원해준 동생 테오의 역할과 사후 회고전의 개최와 편지집의 출판으로 반 고흐를 세상에 알린 테오의 아내 요안나 봉어 그리고 물려받은 수많은 유산을 기꺼이 기증함으로써 암스테르담에서 반 고흐 미술관이 탄생하도록 결정적인 역할을 했던 조카 주니어 빈센트의 덕분이었다.

이제 반 고흐 미술관은 반 고흐의 예술 정신을 이어 받아 세상에서 가장 많은 반 고흐의 진품을 보유한 미술관의 자리를 지키는 한편, 다양한 연구 활동을 통해 반 고흐의 예술적 가치를 높이는 활동에 애쓰고 있다. 또한 현재의 시대 흐름에 맞는 다양한 마케팅 홍보 활동을 펼침으로써 오늘날 우리가 아는 위대한 화가 반 고흐를 지키고 지지하는 중심이기도 하다.

화가 고흐를 넘어 인간 빈센트를 찾아

암스테르담 반 고흐 미술관에서 반 고흐 스토리투어의 첫 발걸음을 시작했다. 반 고흐 미술관은 위대한 한 화가의 짧은 인생에 담긴 긴 예술의 발자취를 따라 여행을 떠나기에 매우 좋은 출발점이다.

밖으로 나와 미술관 광장에 드넓게 펼쳐진 잔디밭을 바라본다. 뜨거운 햇살이 눈을 찡그리게 만들지만 눈앞에 펼쳐진 아름다운 미술관 건물과 미술관을 들락날락하는 수많은 관람객들의 모습에서 빈센트를 만나고 온 행복한 표정을 읽을 수 있었다.

이제 본격적으로 인간 빈센트를 만날 채비를 해보자.

02 암스테르담의
 청년 빈센트

이제 반 고흐 미술관에서 나와 암스테르담 곳곳에 남아있는 빈센트의 흔적을 따라 가보자. 걷는 것만으로도 암스테르담이라는 도시는 충분히 이곳저곳 걸어서 이동할 수 있다. 버스와 트램이 잘 발달되어 있지만 시간 여유가 있다면 천천히 걸으면서 도시를 느껴보는 편을 추천한다.

다른 유럽 도시에 비해 암스테르담의 특별함을 느낄 수 있는 특징이 있다. 바로 운하다. 어디를 가든 운하를 따라 걸을 수 있다. 운하에는 크고 작은 많은 배들이 오가고 운하와 운하를 연결하기 위한 자그마한 다리 위로 누가 가꾸어 놓았는지 모를 예쁜 꽃들이 반긴다.

암스테르담 중앙역

실패와 희망이 교차하던 청년 시절

빈센트에게 암스테르담은 언뜻 실패의 상징과도 같은 곳이다. 구필화랑 Goupil & Cie의 화상畵商 일을 그만두고 목사가 되기 위해 왔다가 낙방한 곳이었으며 사촌누나 K를 향한 일방적인 짝사랑을 포기하지 못하고 끝까지 고집을 부렸던 곳도 이곳 암스테르담이었다.

그러나 암스테르담은 한편으로 화가 반 고흐에게는 희망의 도시이기도 했다. 1885년 레이크스뮤지엄Rijksmuseum이 개관하자 일부러 찾아가 베르메르의 〈우유 따르는 여인〉이나 할스의 〈기대어 선 사람들〉을 감상하며 감탄을 연발했다. 특히 렘브란트의 〈자화상〉, 〈야간순찰〉을 보면서는 발걸음을 떼지 못할 정도였다. 상처받은 스스로를 치유하고 자신 역시 렘브란트 같은 위대한 화가가 되겠다는 결심을 한 곳도 바로 암스테르담이었다. 뿐만 아니라 신앙을 가진 개신교 교회의 신자로서 열심히 교회를 다

운하 다리 위의 꽃

니면서 더 큰 세상을 꿈꾸게 된 곳이기도 했다. 이렇게 암스테르담은 청년 빈센트에게 실패와 절망뿐 아니라 희망과 결심을 안겨준 도시이기도 하다. 나는 도시 곳곳에 남아 있는 그의 흔적을 함께 걸으며 빈센트의 심정을 같이 느껴보고 싶었다.

나 역시 실패와 희망이 교차하던 시절이 있었기 때문이다. 청년이라면 누구나 가지는 가장 큰 두려움, 그것은 과연 미래의 나는 어떤 사람이 되어있을까 하는 것이 아닐까. 그 말은 곧 나는 어떤 직업을 가지게 될 것이며 얼마나 돈을 벌고 나의 꿈을 실현할 수 있는 직장에서 만족한 직업을 가진 삶을 살 수 있는지와 같은 이야기다. 돌아보면 참으로 막막하고 두려웠던 순간들이다.

대학 시절의 나는 광고가 너무도 하고 싶었다. 광고회사에 취업하고 싶었다. 고3때 어떤 CF를 보면서 가슴이 뜨거워졌다. 그 순간 나도 사람들의 가슴을 울리는 멋진 광고를 만들고 싶다고 생각했다. 그러나 막상 지방에서 대학을 다니던 나에게 서울에 있는 광고회사에 취업한다는 것은 너무도 어렵고 힘든 일이라는 것을 절감했다. 하지만 꿈을 포기해본 적은 없다. 졸업할 때쯤 같이 광고 공부를 했던 친구들이 하나둘 알아주는 광고회사에 취업하고 잘 나가는 모습을 보면서 여전히 제자리였던 난 한없이 작아지는 느낌을 받았다. 아마도 돌아보면 그 순간이 내 인생에서 자존감이 가장 낮았던 시기가 아니었나 싶다.

결국 잠시 광고와 마케팅에 대한 꿈을 접고 우연히 제조업 분야의 벤처회사에 취업하게 되었다. 직종은 회계, 인사, 총무를 다루는 경영지원 업무였다. 좋아하는 일은 아니지만 그래도 나에게 주어진 업무였기 때문에

열심히 일했다. 그리고 사회생활이 무엇인지, 직장이 무엇인지 알 수 있게 되었다. 그렇게 5년이라는 시간이 흐르고 난 다시금 내 미래에 대해 생각해보았다. 내 꿈은 변함없이 광고와 마케팅이었다. 난 과감하게 사표를 내고 다시금 시작했다. 그렇게 시작한 일이 디지털 마케팅이었다. 그때 나이가 빈센트가 숨을 거둔 나이인 37살이었다.

19살 막연하게 꿈꾸었던 광고와 마케팅에 대한 나의 열정이 이렇게 18년이 지나서야 꿈을 펼칠 수 있는 시간이 나에게 온 것이었다. 지금 나는 디지털 마케팅 회사를 운영하고 있다. 내가 하는 일을 좋아하고 즐긴다. 그리고 나름대로 내 분야에 대한 자부심도 생겼다.

그러나 미래는 언제나 불안하다. 대학 시절은 어떤 곳에 취업할 것인지가 가장 큰 불안이고 취업을 하고 나서는 안정적인 직장생활이 언제까지 가능할지 또 불안하다. 빈센트도 그렇지 않았을까? 화가가 아닌, 그림을 파는 상인의 입장에서 직접 많은 예술 작품을 보기도 하고 복제 그림을 팔기도 하면서 어떤 마음이 들었을까? '나는 과연 어떤 삶을 살게 될까?' 하는 불안감이 들지 않았을까. 물론 빈센트 본인은 자신의 내면에 깃든 예술가의 영혼을 다 알아차리지 못한 채 평범한 삶을 살아가던 중이었다. 하지만 빈센트의 영혼 깊숙한 곳에서는 예술가의 피가 끓고 있었고 현실에서 예술품을 다루는 직업에서 그 괴리감이 혼재했을 것이다.

빈센트는 16살에 처음 직장생활을 시작해 4년 동안은 성실하게 자기 역할을 해나갔다. 숨어 있던 예술에 대한 욕망이 첫사랑에 실패한 후 인생은 방황으로 접어들게 했는지도 모른다. 그러나 그 방황의 치유는 예술이 아닌 종교였다. 아버지가 목사라 당연히 어릴 적부터 교회를 다녔지만

유독 첫사랑의 실패란 시련이 있은 후부터 종교에 보다 더 심취하였다. 런던에서 불성실한 태도로 인해 파리로 강제 전근을 보내졌는데 파리에서 잠시 근무하며 칼뱅파, 루터파 종파를 가리지 않는 것은 물론 구교, 신교 가리지 않고 여러 교회를 다녔다. 심지어 하루에 몇 번씩이나 설교를 들으러 다니기도 했다.

하지만, 정작 부모님은 빈센트의 그런 모습을 반기지 않았다. 종교에 대한 자연스러운 열정이라기보다 무모한 심취라고 받아들였기 때문이다. 아버지는 현실적인 종교 생활을 바랬던 것이다. 그러나 빈센트는 그런 종교적 심취가 깊어져 목사가 되겠다는 결심을 한다.

"내가 언젠가 목사가 된다면, 그래서 아버지와 같은 일을 하게 된다면 신에게 감사드리게 될 것이다."

빈센트는 목사인 아버지와 긴 이야기를 나누었다. 아버지는 아들의 고집을 꺾을 수는 없었다. 그렇게 아버지의 우려와 걱정을 뒤로한 채 목사 공부를 위해 암스테르담 오스터독Oosterdok에 있는 요하네스Johanes 삼촌 집에 머물렀다. 삼촌의 빈센트가 공부할 수 있도록 방을 꾸며주었고 집에서는 해군기지의 수많은 노동자들이 부두에서 일하는 모습도 볼 수 있었다. 암스테르담에는 빈센트의 삼촌이 몇 명 있었는데, 목사였던 스키터 Stricker와는 신학에 대해서 자주 이야기를 나누었고, 아트샵을 운영하는 코르Cor 삼촌과는 예술과 문학에 대해서 많은 이야기를 나누었다. 어쩌면 빈센트는 암스테르담에서 신학 공부보다는 가족들을 만나는 것을 더 좋아

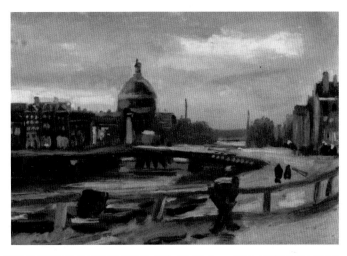
〈중앙역에서 바라본 암스테르담의 풍경〉, 유화, 19×25.5cm, 1885, 보어재단, 암스테르담

했던 것 같다.

　그렇다고 목사 공부를 게을리한 것은 아니다. 삼촌의 만류에도 불구하고 밤에 불을 끄지 않고 열심히 공부했다. 일요일은 특별했다. 일요일이 되면 새벽 6시에 기상하여 집 가까운 오스테르크 교회Oosterker에서 예배를 보고 예배가 끝나자 마자 1.5km나 떨어진 아우데제이츠 교회에서 다시금 설교를 듣고 그 설교가 끝나면 네덜란드의 가장 큰 개혁 교회인 베스테르케르크Westerker로 갔으며 마지막으로 노르데르케르크Noordemarkt의 설교를 들었다.

　내가 암스테르담에서 직접 방문했던 곳은 북쪽 교회라 불리는 노르데르케르크 교회였다. 이 교회는 여전히 매주 일요일 예배를 드리고 있다.

　암스테르담의 삼촌들은 빈센트가 목사가 될 수 있도록 많은 지원을 해주었다. 신학 공부에 필요한 그리스어 과외 선생님도 구해줬다. 하지만 청년 빈센트는 수업을 잘 따라가지 못했다. 공부도 어려웠고, 목사 시험에 두 번이나 낙방하고나서부터 목사 시험에 대한 회의감도 들었다. 테오에

게 보내는 편지를 보면, 이 공부를 계속할 수 있을지 스스로 의문을 품고 있다고 쓰곤 했다. 결국 빈센트는 목사 시험에 합격하지 못하고 그 이듬해 아버지가 있는 에텐으로 돌아가게 된다.

목사가 된다는 건 빈센트에게 어떤 의미였을까? 더불어 그의 인생이(결과적으로) 왜 그토록 불행해졌을까 하는 생각도 함께 들었다. 사실 목사 시험 시기의 빈센트를 자세히 들여다보기 전까지는 그의 유년 시절에 원인이 있을 거라고 추측했다. 빈센트 반 고흐라는 사람에 대해 연구할수록 그가 어릴 적부터 자신이 일찍 죽은 형을 대체하는 아이라고 느끼며 자란 것, 다시 말해서 있는 그대로 부모님의 사랑을 받기보다는 그저 죽은 형을 대체하는 존재로서 여겨진 것이 큰 영향을 미쳤다고 생각했던 것이다. 하지만, 암스테르담에서 목사 공부를 하다 실패하고 보리나주로 가서 선교사 활동을 하기까지의 빈센트를 들여다보니, 문득 그것보다는 어쩌면 종교가 평생 그를 힘들게 했을지도 모른다는 생각이 들었다.

빈센트는 종교적 열망이 강한 사람이었다. 오죽하면 목사인 아버지가 아들이 너무나 광신적인 목사가 될 것을 염려해서 반대했겠는가. 목사의 꿈이 무너지고 그나마 기대할 수 있었던 선교사의 꿈마저 이루지 못한 화가로서의 길을 가겠다고 결심했을 때 아버지와의 심한 싸움에서 더 이상은 교회를 다니지 않겠다고 선언해버린다. 그렇다고 정말 반 고흐가 종교에 대한 근본적인 믿음마저 버렸을까? 난 그렇지 않다고 생각한다. 비록 자신은 더 이상 교회를 다니지 않는다고 하였지만 화가가 되어서 술을 마시고 술집 여자들과 관계를 가지면서도 늘 자신의 행동에 대한 종교적 죄책감이 컸을 것이다. 어쩜 유년기의 부모님에 대한 아쉬움이 성인이 되고 나서는 종교적인 죄책감이 스스로를 더 갈등하게 만들지 않았을까 깊이 생각해 보게 된다.

K가 살았던 집

빈센트는 늘 사랑을 그리워하는, 아니 사랑을 절실히 갈구하는 사람이었다. 아주 어릴 적부터 어머니에게서 받지 못했던 사랑 때문일 수도 있고, 특유의 조숙한 성격 탓일지도 모른다. 7살과 9살 무렵 기숙학교로 보내졌을 때의 경험 또한 외로움이 빈센트의 가슴 깊이 사무치게 만들었을 것이다. 어쨌든 분명한 건 나이가 들수록 사랑에 대한 갈증이 더욱 깊어졌다는 건 분명한 사실이다.

청년 16살, 화상畵商 취업은 이제 어린 시절 트라우마에서 벗어날 절호의 기회였다. 그러나 20살 찾아온 하숙집 딸에게 거절당한 고백이 어릴 적 그리웠던 사랑의 아픈 추억을 끄집어냈다.

────── K가 살았던 집

Keizersgracht 8
1015 CN Amsterdam
지금은 개인주택이라서 외부에 집을 공개하지 않는다

　남편과 사별하고 잠시 고흐네 집으로 휴식을 취하러 온 사촌 누나 K는 자식까지 있는 유부녀였다. 에텐에서 첫 화실을 열고 그림을 그릴 때 그녀와 많은 이야기를 나누었고 함께 산책을 하며 즐겁게 교감했을 것이다. 빈센트는 잠자고 있던 사랑에 대한 열망이 넘치고 있었고 이미 스스로 제어할 수 없는 감정의 선을 넘고 있었다. 그녀가 얼마 전 과부가 되었다는 사실, 그녀는 바로 사촌이라는 사실, 그녀에겐 아이가 있다는 사실은 전혀 중요하지 않았다. 현실적인 문제가 아니라고 생각했다. 그녀는 자신을 사랑한다고 믿었고 그녀에게 고백했을 때 그녀가 수줍어 자신의 고백을 받지 못한다고 생각했다. 사촌 동생의 고백에 놀란 K는 서둘러 자녀들을 데리고 암스테르담의 집으로 돌아갔다.

　곧장 그녀를 쫓아 암스테르담으로 왔다. 그녀의 집 앞에서 그녀를 만나

K가 살았던 집

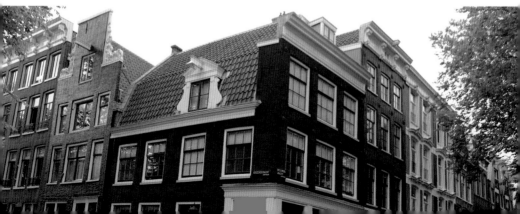

게 해달라고 떼를 썼다. 그녀가 나를 보면 분명히 마음이 돌아설 것이란 확신이 있었다. 하지만 K의 아버지는 냉정하게 거절했다. 고흐는 참을 수가 없었다. 불타는 양초 위에다 손을 갖다 대며 그녀를 만나게 해달라고 억지에 억지를 부렸다. 하지만 만날 수 없었다.

고흐에게 사랑은 '불가능'의 극복이었을까?

구애에 실패한 빈센트는 암스테르담에서 흔하디흔한 운하를 따라 하염없이 울며 길을 걸었을 것이다. 목사가 되는 과정에서 실패를 맛보았던 암스테르담은 또 한 번의 사랑에서도 처절하게 실패를 겪는 도시가 되어 버린다.

정신분석학의 대가인 칼 구스타프 융에 따르면, 우리가 사랑에 빠지는 이유는 '아니마와 아니무스' 때문이라고 한다. 단번에 반하는 것 같은 사랑도 실은 나의 무의식에 가지고 있는 또 다른 내 모습을 만났다고 느끼기 때문에 일어나는 현상이다. 즉 무의식의 내적 인격은 생물학적 성별과 반대되는 성별이기 때문에, 남자의 무의식에는 여성성을 가진 아니마가, 여자의 무의식에는 남성성을 가진 아니무스가 존재하는 것이다.

빈센트의 사랑이 곧 빈센트의 내면을 드러내는 거울이라고 생각해보면, 그가 어째서 그토록 불가능한 사랑에 집착했는지 주목해야 할 필요가 있을 것 같다. 어쩌면 빈센트는 세상의 편견을 넘어서는 무한한 사랑, '누가 뭐라고 해도 내가 너를 받아줄게.'라는 무조건적인 모성애 같은 사랑을 찾아 헤맸는지도 모르겠다. 유부녀였던 사촌누나 K 또 뒤에 만나게 될 창녀 시엔 역시 딸을 가진 엄마였다는 공통점이 있는 걸 보면 더욱 그렇다.

03 암스테르담
미술관 산책

암스테르담의 여행이 즐거운 이유 중의 하나는 파리 못지않게 많은 미술관을 한 곳에서 만날 수가 있다는 것이다. 반 고흐 미술관, 암스테르담 국립미술관레이크스뮤지엄 Rijks Museum Amsterdam, 암스테르담 현대미술관MOCO, 암스테르담 시립미술관Stedelijk Museum Amsterdam이 모두 가깝게 모여 있어서 걸어서도 쉽게 이동할 수가 있다. 한걸음에 고전과 근대 그리고 현대 미술까지 모두 섭렵할 수 있다는 건 아주 큰 매력이다. 큰 잔디 광장은 많은 사람들의 휴식처이면서 동시에 문화공간의 역할을 하고 있다. 따뜻한 햇볕을 받으며 광장에서 쉴 때는 여행의 묘미를 제대로 느낄 수 있다. 암스테르담의 여러 미술관들을 관람하면서 빈센트의 작품이 반 고흐 미술관 뿐 아니라 다른 곳에도 전시되고 있다는 사실이 놀랍고도 재미있게 다가왔다.

빈센트는 화랑에서 일하기 전부터 그림에 대한 관심이 무척 많았다. 어머니가 아마추어 화가였기 때문에 처음부터 어머니의 영향을 많이 받았다. 구필화랑에 취업하고 나서는 본격적으로 예술 작품에 대한 공부를 시작했으며 가끔 손님들과 예술적 논쟁을 벌이기도 했다. 그만큼 자신의 관점에서 바라보는 예술관이 정립되었을 것이다. 직장에서 유명한 작품도 많이 감상하고 영국에서 근무 당시 일요일 아침이면 네 번째 관람객이 될 정도로 아침 일찍이 영국박물관에 들어가 하루 종일 관람하기도 했다. 빈센트는 미술뿐 아니라 문학에도 무척 관심이 많았다. 그가 많은 편지를 남

긴 것도 문학적 소양이 있었기 때문에 가능했을 것이다. 지적인 소양과 미술적 열정을 가진 청년 빈센트의 마음 속에 서서히 화가가 되고 싶다는 강한 의지가 싹트기 시작했다. 파리로 가기 전까지는 네덜란드에서 화가가 된다는 생각을 하고 있었기 때문에 렘브란트에 대한 존경은 너무도 당연한 것이었다. 그리고 레이크스뮤지엄이 개관하자 실제로 본 작품들 앞에서 눈을 뗄 수 없었던 것도 당연한 일이었다.

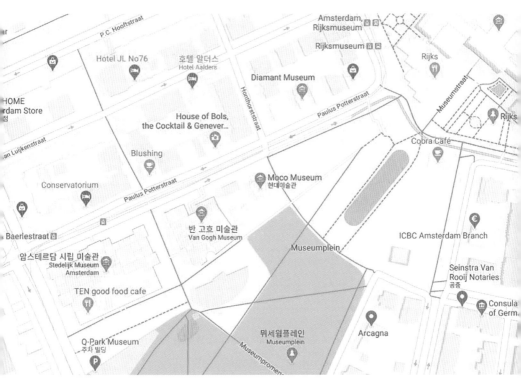

암스테르담의 주요 미술관이 모두 모여 있는 뮤지엄플레인 주변 지도

① 레이크스뮤지엄

레이크스뮤지엄은 말하자면 암스테르담 국립미술관이다. 파리에 루브르박물관이 있다면 암스테르담에는 레이크스뮤지엄이 있다. 1885년 7월에 개관했다. 반 고흐는 개관 석 달 뒤에 처음으로 이곳을 방문하게 되는데 가장 감명을 받은 작품은 역시 렘브란트의 〈유대인 신부〉라는 작품이었다. 렘브란트의 부드러운 붓터치 표현과 특히 신부의 상의와 남편의 전체 의상을 지배하고 있는 노란색을 보며 감상을 하고 또 하곤 했다.

이날 빈센트와 함께 미술관을 관람했던 친구의 말에 따르면 빈센트는 이 작품 앞에서 내내 움직일 줄 몰랐다고 했다. 자신이 다른 작품을 실컷 감상하고 돌아 온 뒤에도 빈센트는 〈유태인 신부〉 앞 에 서서 미친 듯이 응시하고 있었을 정도라고 했다. 테오에게 쓴 편지에서도 렘브란트처럼 그림을 그릴 수만 있다면 더 이상 행복할 게 없다고 남기기도 했다.

—— **레이크스뮤지엄** Rijksmuseum

Museumstraat 1, 1071 XX Amsterdam, 네덜란드

매일 개관 09:00 ~ 17:00

성인 33.65 유로

17세 미만 10.00 유로

렘브란트는 빈센트와 함께 네덜란드 사람들이 가장 사랑하는 화가이다. 레이크스뮤지엄에는 곳곳에 스테인드글라스가 있다. 일반적으로 스테인

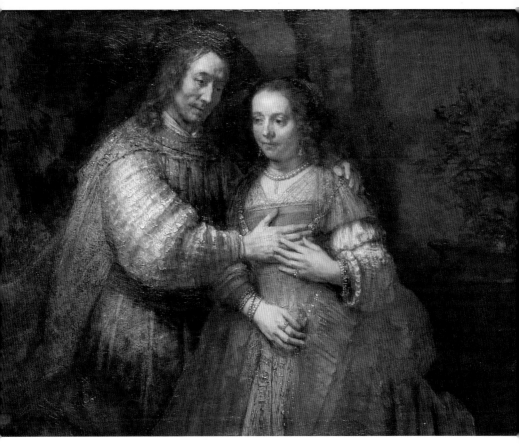

렘브란트, 〈유대인 신부〉, 1.22×1.66m, 1665, 레이크스뮤지엄

드글라스는 성서의 인물과 내용이 주로 표현된다. 레이크스뮤지엄에서 관
람하다 우연히 바라본 스테인드글라스 한 면에서 렘브란트의 얼굴을 발
견했다. 이것만 봐도 네덜란드 사람들이 얼마나 렘브란트를 존경하고 사
랑하는지 단편적으로 느낄 수 있었다.

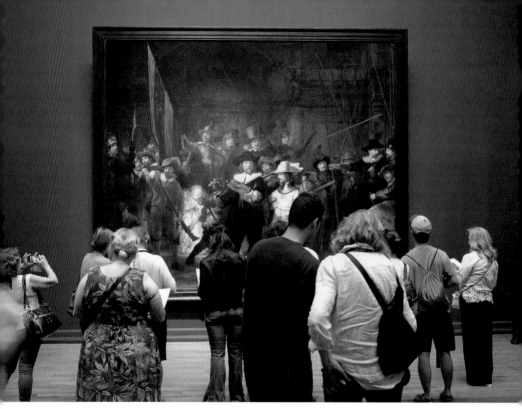

렘브란트, 〈야간 순찰〉, 437×363 cm, 1642, 레이크스뮤지엄

 네덜란드 국보 1호인 브란트의 〈야간 순찰〉은 레이크스뮤지엄의 가장 큰 자랑이다. 그러나 아이러니하게도 이 작품은 렘브란트 인생의 변곡점이 되었다. 당대 최고의 명성을 쌓다 점점 명성이 하락하게 된 계기가 되었기 때문이다. 작품의 수준이 낮아서가 아니었다. 작품을 의뢰한 사람들이 지금 식으로 표현하면 일종의 공동구매처럼 의뢰를 했는데 같은 돈을 내고도 누구는 그림의 중앙에서 빛을 받고 누구는 얼굴이 제대로 보이지 않아 뜻하지 않게 거센 항의를 받게 되었다. 이 사건 이후 사람들은 렘브란트에게 그림을 의뢰하지 않게 된 것이다.

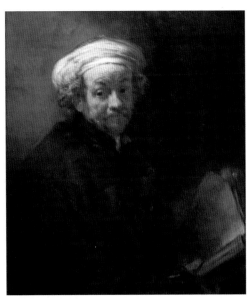

〈사도 바울풍의 자화상〉, 770×910cm, 1661, 레이크스뮤지엄

렘브란트의 자화상은 빈센트의 자화상만큼 유명할 것이다. 아니, 반대로 말해야겠다. 빈센트의 자화상은 렘브란트의 자화상만큼 유명하다고 말이다. 이렇게 자화상하면 두 화가를 빼놓을 수가 없다. 바로크 시대 빛을 활용하여 사람의 표정을 극적으로 표현하는 독특한 기법을 개발한 렘브란트였기에 아직도 미술에서는 렘브란트 빛이란 표현기법이 있을 정도이다. 렘브란트의 자화상이 위대한 이유는 젊은 시절 자신의 화려한 모습 뿐 아니라 나이 들고 자신의 명성이 추락하지만 결코 그 사실을 숨기지 않고 있는 그대로 그림에 담아냈기 때문이다. 누구나 자신의 모습을 감추고 꾸미고 싶은 본능이 있지만 렘브란트는 그림은 그림으로서의 역할을 생각했기 때문에 이렇게 있는 그대로의 자화상을 남겼다.

네덜란드가 자랑하는 또 한 명의 위대한 화가가 베르메르이다. 〈진주귀걸이를 한 소녀〉로 유명한 베르메르의 작품을 세 점이나 만날 수 있다. 베르메르는 명성에 비해 지금까지 남겨진 작품이 약 30여 점 밖에 되지 않아서 만나기 매우 어려운 화가로 유명하다.

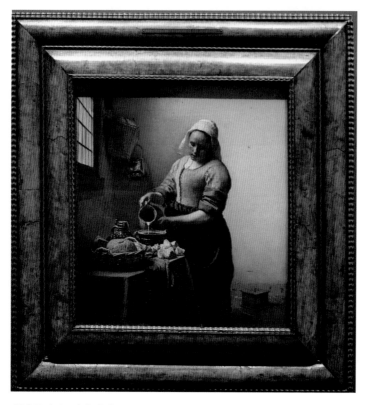

〈우유를 따르는 여인〉, 유화, 45.5×41cm, 1658, 레이크스뮤지엄

레이크스뮤지엄에서 반갑게도 빈센트의 작품을 세 점이나 만날 수 있다. 풍차가 있는 몽마르트 언덕의 모습을 그린 풍경과 생 피에니르 광장의 걷는 사람들의 모습, 중산층으로 자신을 표현한 자화상이다.

세 점의 작품을 보면서 아이러니와 재미를 동시에 느낄 수 있었다. 빈

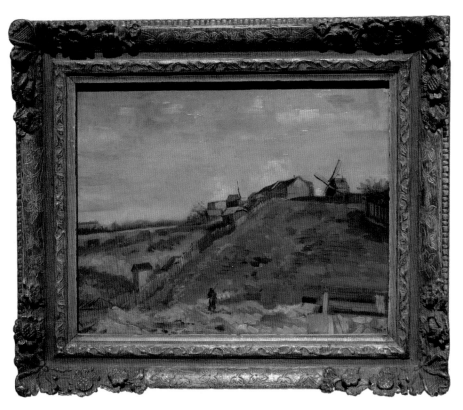

〈풍차가 있는 몽마르트 언덕〉, 32×41cm, 1886, 레이크스뮤지엄

〈생 피에니르 광장을 따라 걷는 여행자〉, 33×42cm, 1887, 레이크스뮤지엄

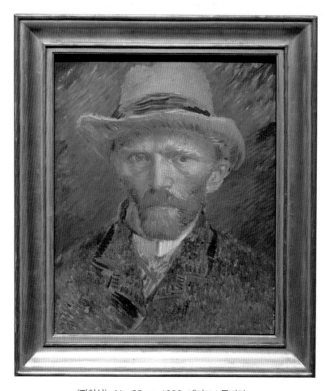

〈자화상〉, 41×32cm, 1886, 레이크스뮤지엄

센트가 렘브란트와 같은 위대한 화가가 되겠다고 결심한 그 미술관 그리고 렘브란트의 그림에서 얼마 떨어지지 않은 곳에 자신의 작품이 세 점이나 걸려 있다는 것이 신기하면서도 재미있게 느껴졌다. 문득 빈센트에게 인증샷을 찍어 보내고 싶다는 생각을 했다. 당신이 그렇게 좋아하던 레이크스뮤지엄에 당신의 작품이 걸려있다고.

② 암스테르담 시립미술관

반 고흐 미술관 바로 옆에 암스테르담 시립미술관이 있다. 주로 현대 미술작품을 많이 전시하고 있으며 빈센트의 작품 두 점을 만날 수 있다.

몽마르트 언덕의 풍경은 꽤나 큰 크기의 풍경화였다. 몽마르트 언덕을 임파스토 기법(캔버스 위에 많은 양의 물감을 두텁게 바르는 유화 기법. 빛을 반사하는 질감을 증가시켜서 그림을 보다 생동감 있게 만들어 준다. - 필자 주)으로 다양한 색채를 통해 매우 잘 표현하고 있다. 파리 시절 그린 작품이니, 자신만의 화풍을 확실하게 확립하고 나서 그린 그림으로 보인다.

지누 부인의 초상은 아를 시절 그려진 작품이다. 비슷한 작품이 몇 점 더 있는데 이곳에 지누 부인의 초상이 있다는 것이 무척이나 흥미롭다.

암스테르담에 왔다면 이렇게 레이크스뮤지엄과 시립미술관에 있는 반 고흐의 작품도 빼 놓지 말고 감상을 할 것을 추천하고 싶다. 반 고흐 미술관에만 진품이 있을 거라고 생각했지만 이렇게 뜻하지 않게 바로 옆 시립미술관에서 빈센트의 작품을 만나다니 또한 반갑지 아니한가.

문득 여행의 묘미에 대해서 생각을 해본다. 여행을 다니다 보면 계획한 일은 반 정도만 이루게 되는 경우가 많다. 현장에서 늘 우연한 일이 생기

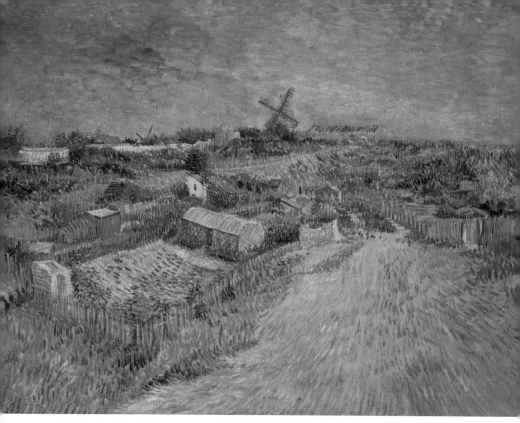

〈몽마르트의 야채밭〉, 유화,96×120, 1887, 암스테르담 시립미술관

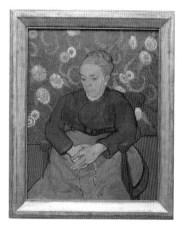

〈지누 부인의 초상〉, 오일캔버스, 92×71.5 1889,
암스테르담 시립미술관

빈센트: 별은 내가 꾸는 꿈

게 되고 그 우연이 더 큰 여행의 재미를 가져다준다고 생각한다.

③ 네덜란드 국립 현대미술관

반 고흐 미술관과 레이크스뮤지엄 사이에 붉은 벽돌로 미술관인지도 모른 채 지나치기 쉬운 건물이 하나 있다. 이곳은 네덜란드 국립 현대미술관이다. 크기는 작지만 스스로를 예술 테러리스트라고 칭하는 영국의 뱅크시Banksy와 일본의 쿠사마 야요이 등 현대미술사에서 중요한 위치를 차지하고 있는 작가들의 전시가 열리고 있다. 특히 많은 뱅크시의 작품을 한꺼번에 볼 수 있다는 점이 MOCO의 가장 큰 매력이다. 현대 미술에 관심이 많다면 그냥 지나치지 말고 반드시 들러봐야 할 곳이다.

2장

준데르트,
몸과 마음의 고향

———

준데르트의 모든 길목,
정원의 모든 식물을 그릴 수만 있으면 정말 좋겠다.

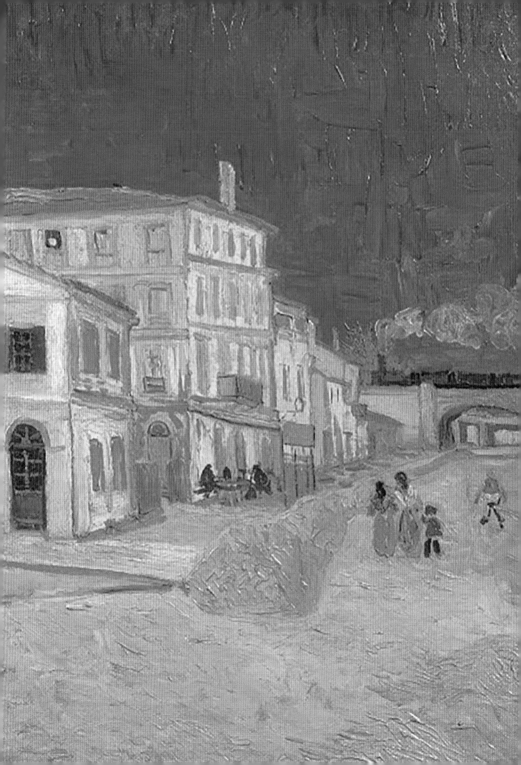

빈센트가 귀가 잘리고 아를의 병원에서 입원해 있을 때, 소식을 들은 동생 테오가 곧장 파리에서 달려왔다. 빈센트는 동생을 보자마자 다음과 같이 말했다.

"마치 준데르트와 같아"

또한 고향을 그리워하며 동생에게 보내는 편지에서는 이렇게 썼다. '준데르트! 준데르트! 더할 나위 없는 행복의 땅이여!' 과연 준데르트는 빈센트에게 단순한 고향이 아니었던 모양이다.

네덜란드 남부의 조용한 시골 마을 준데르트는 빈센트가 태어나 소년 시절을 보낸 곳이다. 37년이라는 짧은 생을 살다간 빈센트였지만 고향 준데르트는 평생 떠올리며 돌아가고 싶어 했던, 육체의 고향이기도 했지만 실로 영혼의 고향과도 같았던 곳이다.

준데르트 방문 계획을 세우면서 개인적으로 무척 궁금했던 것들이 몇 가지 있었다. 생가 터 위에 세워진 기념관도 궁금했지만 무엇보다 어릴 적

부터 자연을 사랑했다던 빈센트가 보았을 준데르트의 자연은 과연 어떤 모습일지 내 눈으로 직접 확인하고 싶었다.

결정적으로 준데르트에서 가장 절실하게 확인하고 싶었던 건 빈센트보다 1년 먼저 태어났다 하루 만에 죽어버린 형 빈센트의 무덤이었다. 빈센트 인생의 시작점이자 인간 빈센트가 그토록 불행하게 살다갈 수밖에 없었던 외로움의 원인이 된 그의 무덤 앞에 섰을 때, 과연 어떤 감정이 나에게 다가올지 늘 궁금했었다.

어린 빈센트는 매우 수동적이고 온순하며 조용한 아이였다. 작은 시골에서 홀로 황야와 소나무 같은 풍경을 탐구하면서 성장했다. 서른 살의 나이에 네덜란드를 떠나 7년 뒤 프랑스에 묻혔지만 그의 마음속에는 늘 고향 준데르트가 있었다. 죽기 1년 전 남프랑스의 프로방스 지방인 생레미에 있을 때에도 고향을 그리워하면 남긴 그림에서 '북부에서 보던 색'이라고 밝힌다. 여기서 말하는 북부는 고향 준데르트를 뜻한다. 이후 그가

준데르트의 풍경. 산이 없는 네덜란드답게 조금은 황량하다는 느낌이 들면서도 한편으로는 시야를 가득 채우는 하늘의 푸름과 땅의 초록에 빠져드는 기분이다

정신적으로 힘들었을 때에도 빈센트는 아름다운 준데르트의 모습을 그리곤 했다. 테오에게 쓴 편지에서는 준데르트의 꿈을 꾸기도 했다고 적었다.

"난 꿈속에서 준데르트의 그 정원, 들판, 오솔길과 이웃들의 모습을 보았어."

비록 그는 여러 곳을 떠돌았고, 파리와 런던 같은 대도시에서도 살았지만 자화상을 그릴 때면 자신을 준데르트의 농부처럼 표현하고 있다.

"난 캔버스가 마치 들판과 같다고 생각해 나의 붓질은 마치 쟁기질과도 같을 거야."

준데르트는 언제나 마음의 고향과도 같았다. 27살 때에도 혼자서 잠시 준데르트를 방문한 적이 있으며 아를의 정신병원에서도 준데르트를 떠올리면서 테오에게 편지를 쓰게 된다.

—— 준데르트로 가는 길

준데르트를 방문하기 위해서는 네덜란드의 남쪽지방인 브레다 역에서 115번 버스를 타야 한다. 브레다 역은 버스 정류장과 함께 운영되고 있으며 기차를 타고 브레다 역에 오게 된다면 손쉽게 버스를 갈아 탈 수가 있다.

브레다 역에서 준데르트로 가는 115번 버스

〈브레다 역〉

버스 정류장에는 준데르트 행 버스가 115번이며 몇 분을 기다리면 버스가 도착할지 알려준다. 그리고 정류장 맞은편에는 네덜란드 기차도 보인다. 브레다 역과 버스정류장이 같은 건물 안에 있기 때문이다. 버스표는 탑승 후 기사에게 목적지를 말하면 비용을 말해준다. 차비를 지불하면 버스표를 받고 교통카드 단말기에 가까이 대면 자동으로 인식한다. 우리의 교통카드와 사용법이 똑같다.

〈브레다 행 버스〉

시간이 되자 버스가 도착했다. 무척 깨끗한 신형버스였다. 브레다 역에

서 준데르트까지는 약 40분 정도 걸리며 정류장은 구글 맵을 기준으로 28개 정도 정차했다. 창밖으로는 평화로운 네덜란드의 시골 풍경을 볼 수가 있다. 버스를 타고 가던 도중 재미있는 표지판을 발견할 수 있다. '반 고흐가 태어난 준데르트', '처음으로 아틀리에를 연 에텐', '프랑스로 가기 전 마지막으로 머물렀던 앤트워프'를 한 번에 안내하는 표지판이다. 타고 내리는 사람들을 구경하다 보니 어느덧 준데르트에 도착했다. 기사에게 미리 부탁을 해서인지 내릴 정류장이 되자 친절하게 알려주었다. 버스에서 내린 곳은 바로 준데르트 시청 앞이다.

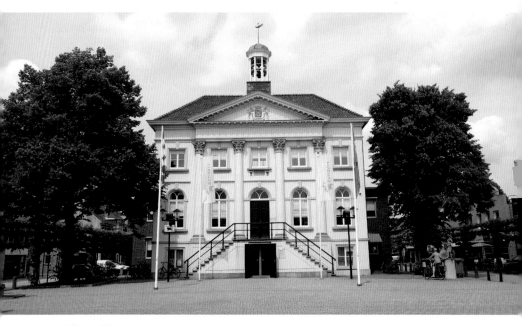

준데르트 시청

빈센트: 별은 내가 꾸는 꿈

01 빈센트 빌럼
반 고흐의 출생

빈센트는 1853년 3월 30일 네덜란드 브라반트 지방의 준데르트에서 태어났다. 당시 네덜란드는 종교개혁의 영향으로 신교도들이 많았으나 준데르트 지방은 가톨릭 신자들이 많았다. 아버지는 구교도들이 많은 이 지역에 신교도의 교회를 이끄는 목사였다. 신도는 그리 많지 않았지만 아버지는 열심히 교회에서 설교를 하였다. 어머니의 고향은 헤이그였으며 젊은 시절 그림을 그렸던 경험이 있었다.

이후 빈센트에게 어린 시절 그림을 가르치기도 한다. 대도시 출신인 그녀가 준데르트 시골까지 와서 결혼 생활에 적응하는 일도 쉽지 않았을 것이다. 하지만, 요리사와 가정부 그리고 정원사까지 있어 생활 형편이 힘들지는 않았다.

반 고흐의 가족

빈센트는 어린 시절 집 앞에 있는 시청 바로 옆에 있는 동네 학교를 다니면서 글쓰기 등을 배웠고 집에 돌아와서는 어머니에게 그림 그리기와 음악을 배웠다. 그러나 11살이 되었을 때 학교에서 나쁜 것을 배워 온다고 생각한 부모는 학교를 그만두게 하고 가정교사를 불러다 집에서 공부하게 했다.

목사관에는 고상한 그림들과 책들이 많이 있었다. 어머니는 빈센트에

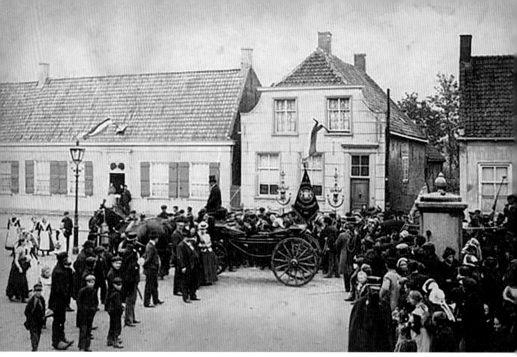

빈센트의 생가 사진

게 자연에 대한 경외감을 심어주었다. 혼자 있는 시간에는 준데르트의 아름다운 마을을 돌아다니면서 꽃다발을 만들기도 하고 둥지에서 알을 꺼내기도 했다. 또한 어머니는 아들이 독서를 꾸준히 할 수 있도록 도와주었다. 실제로 900여 통이 넘는 그의 편지를 보면 알 수 있듯 빈센트는 글쓰기를 즐겨했으며 나이가 들어서도 독서를 게을리하지 않았다. 어릴 적 어머니의 교육 덕분이라고 여겨진다.

반 고흐 집안은 나름 중산층에 속했다. 어머니와 아버지는 고상했으며 외출을 나갈 때에도 깔끔한 정장을 입었고 아이들에게도 좋은 옷을 입혀 산책을 했다. 빈센트 아래로 두 명의 남동생과 세 명의 여동생이 있었다. 바로 밑 여동생 안나는 나중에 영국에서도 만나고 편지도 자주 주고받는

준데르트 시청 앞에 빈센트의 플래카드가 거리 곳곳에 걸려있었다

다. 그리고 네 살 아래 남동생인 테오와는 늘 함께 놀며 같은 침대를 사용했다.

사진은 유일하게 남아 있는 생가의 모습이다. 1900년에 촬영된 사진으로 생가가 없어지기 3년 전에 촬영한 것이다. 당시 열렸던 준데르트의 마을 행사 사진이다. 사진 가운데 흰색으로 좁게 배치된 집이 바로 빈센트가 태어난 생가다. 현재는 생가 건물은 없고 생가 터에 반 고흐 기념관이 있다.

브레다 역에서 버스를 타고 약 40분 거리를 가면 준데르트에 도착한다. 스마트폰에서 구글지도를 열심히 보며 내릴 곳을 확인했고 버스에서 내리자마자 눈에 들어온 것은 준데르트 시청사였다. 크고 깔끔한 하얀색 건

73

준데르트 반 고흐 기념관 전경. 사진에서 보이는 오른쪽이 기념관이고 왼쪽은 레스토랑이다

물이 햇볕을 받아 더욱더 하얗게 빛나고 있었다. 마침내 빈센트가 태어난 준데르트에 왔다는 실감이 났다. 반 고흐 스토리투어를 준비하며 구글지도를 통해 많이 봤음에도 불구하고 막상 시청사가 내 눈앞에 있는 것을 보고 나니 무척 감격스러웠다. 시청사 건물 주위에는 이곳이 빈센트의 고향인 것을 알려주듯 플래카드들이 여기저기 보였다. 빈센트가 태어났을 때에도 준데르트 시청사는 이 모습 그대로 서 있었고 지금도 똑같이 서 있다. 생가 터 바로 앞에 자리 잡고 있어 어찌 보면 빈센트의 탄생과 어린 시절을 모두 목격한 목격자일지도 모른다고 생각했다. 한참 시청을 바라보다 뒤로 돌아서니 반 고흐 기념관이 눈앞에 들어온다.

빈센트: 별은 내가 꾸는 꿈

반 고흐 기념관

기념관 벽면에 이렇게 부조가 있고 그 밑에 이곳이 바로 빈센트가 태어난 생가라는 설명을 해주고 있다. 이 부조에는 다음과 같이 쓰여 있다.

빈센트 반 고흐의 생가

빈센트는 1853년 3월 30일 이곳에서 세상의 빛을 보았습니다. 1903년에 철거된 16세기 원옥과 1904년 같은 장소에서 재건된 집은 1970년까지 설교를 위해 사용되었습니다. 이 부조는 1953년 빈센트 반 고흐의 탄생 100주년을 기념하기 위해 조각가 니엘 스텐베르겐이 제작하였습니다.

부조 옆이 바로 입구이다. 입구에 서서 안내판 버튼을 누르면 안내 방송이 자동으로 나온다. 입장권을 끊을 때 직원들이 매우 친절하게 기념관에 대해 소개해준다. 계단을 통해 2층으로 올라가면 아늑한 거실 같은 기념관이 꾸며져 있다.

인터넷을 통해서 사진으로 무수히 보아왔던 공간이다. 내가 여기에 서 있다는 것이 믿기지가 않았다. 작품이 있는 것도 아니고 특별한 기념품이 있는 것도 아니지만 나에게는 매우 특별한 공간으로 다가왔다. 빈센트

기념관 입구 벽의 부조

가족의 사진들도 놓여져 있고 관련된 물품들이 놓여져 있다. 중간에 있는 흰색 테이블은 반 고흐 가족들이 함께 모여서 식사를 했던 것을 상징하는 것으로 보여진다. 소박한 네덜란드 중산층 가정의 모습을 그대로 담은 것 같았다.

　잠시 눈을 감고 상상을 해본다. 빈센트는 16살, 테오는 12살, 여동생 안나는 14살이었을 것이다. 큰 오빠가 구필화랑에 취업하여 마지막 식사를 했을 것이고 아버지와 어머니는 안타까운 마음으로 먼 길을 떠나는 아들을 아쉬워했을 것이다. 식탁을 둘러싸고 가족들은 식사를 하며 오빠의 희망찬 미래를 격려해주었을 것이다. 가족들의 격려와 걱정을 들으며 빈센트는 과연 무슨 생각을 했을까? 자신의 운명이 화상이 아니라 예술가의 길을 가게 된다는 것을 꿈에도 생각하지 못했을 것이다. 이렇게 고향 준데르트를 떠나는 날 밤의 모습을 이 테이블은 기억하고 있을지도 모른다. 전시장을 바로 지나면 영상을 볼 수 있는 곳이 나온다.

 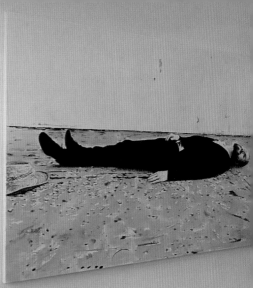

　　잠시 영상물을 감상하고 나와 맞은편 2층 전시장으로 갔다. 2층에 전시장이 있는데 반 고흐 관련 기획 전시가 진행되고 있었다. 내가 방문했을 당시는 〈반 고흐의 정신으로〉라는 기획전시회가 2017년 7월 2일부터 2018년 3월 11일까지 열리고 있었다. 현대 미술 작가들이 이곳 준데르트의 영감을 받아 자신만의 재해석된 작품을 전시하고 있었다.

　　위 작품이 그중 가장 눈에 들어왔다. 검은색 정장을 입고 있으며 빈센트는 마치 죽은 듯 쓰러져 있다. 바닥은 하늘색 바탕에 낙엽같은 것들이 흩뿌려져 있다. 발끝에는 빈센트가 자화상을 그릴 때 자주 썼던 밀짚모자가 있다. 이 그림을 보는 순간 빈센트가 자살했던 순간이 생각났다. 그는 어떤 모습이었을까? 하지만, 이 그림은 이 세상이 아닌 저 세상의 빈센트를 표현한 것이 아니었을까? 저 하늘색 바탕은 땅이 아니라 천상을 표현한 것처럼 보였다. 낡은 옷이 아니라 잘 차려진 깔끔한 양복을 입고 천국에 누워있는 모습을 표현한 것 같이 느껴졌다.

반 고흐 기념관의 레스토랑

레스토랑의 별미 토마토 수프

반 고흐의 기념관을 구경하고 내려오면 자연스럽게 기념관에 딸려 있는 레스토랑으로 향하게 된다. 레스토랑의 이름도 '반 고흐 레스토랑'이다. 레스토랑 내부는 아몬드 나무를 본 딴 글래스 등을 활용하여 무척 고급스럽게 인테리어 해놓았다.

레스토랑의 내부도 무척 분위기가 좋지만 날씨가 좋다면 뒷마당에서 식사를 하는 것도 좋은 추억이 될 수 있다. 테이블에는 단순하지만 무척 고급스럽게 테이블 세팅지가 놓여 있고 반 고흐라는 글씨가 무척 세련되게 디자인되어 있다.

이 레스토랑에서 가장 추천하는 메뉴는 바로 토마토 수프이다. 30년 이상 된 조리비법을 가지고 있어서 누구든 한번 맛을 보면 감탄을 금할 수 없다. 더불어 빵 종류의 식사를 추천하고 싶다. 나는 토마토 수프와 빵 그리고 립을 주문해서 식사를 즐겼다.

휴식과 식사를 마치고 잠시 식당의 뒤뜰을 돌아
보았다. 거기에는 '반 고흐의 정원'이 있다. 이 정원
의 의자에는 이곳이 빈센트가 태어난 곳이라는 것
을 이야기 해주는 문구가 새겨져 있다. 정원을 지나
면 곧장 반 고흐 루트로 향하는 문이 나오게 된다.

이 문을 열고 나가면 〈Van Gogh In Zundert〉라
정해진 하이킹 코스를 따라가게 된다. 문을 열기
전, 무척 평범해 보이는 이 문을 한참동안 쳐다보
았다. 혹시나 이 문을 열면 160년 전의 타임머신을
탈 수는 없을까? 판타지 소설 같은 이야기지만 만
약 그렇다면 나는 자연에서 뛰어 노는 어린 빈센트
의 모습을 볼 수 있지 않을까 상상해보았다.

이 하이킹 코스는 빈센트와 관련된 곳을 함께 따
라 걷는다는 의미도 있지만 나에게는 준데르트의 아름다운 자연을 느끼
게 해주는 특별함이 있었다. 앞서 이야기한 빈센트가 좋아했던 준데르트
의 자연을 느낄 수 있었다. 천천히 여유롭게 빈센트의 흔적을 따라 길을
걸으며 160년 전의 어린 빈센트는 이 길을 어떻게 보고 느꼈을지 궁금했
다. 유럽여행을 하면서 이렇게 홀로 시골 마을길을 걷는 것은 처음 경험이
었다. 대부분 도시의 이곳저곳 미술관을 찾아다녔지, 정말 자연과 잘 어
우러진 소박한 마을을 걸어볼 기회는 없었다. 한적한 길을 걷고 있자니 나
도 모르게 나 어릴 적 뛰어놀던 시골길이 생각났다.

나도 시골에서 자연과 더불어 많은 시간을 보냈다. 물고기도 잡고 산과

일도 따먹고 마냥 나에게 베풀어 주던 그 자연의 모습이 오버랩되었다. 한
때 친구들과 새집을 구경하기 위해 나무에 끙끙대고 올라갔던 기억도 났
다. 지금이야 그 높이가 얼마 되지 않지만 어릴 적에는 그 나무가 왜 이리
높아만 보이던지. 친구의 도움으로 겨우 올라간 그 나무에서 발견한 새
둥지의 몇 안 되는 알들을 구경하는 것이 너무도 재미있었다. 소년 시절
의 빈센트도 마찬가지였을 것 같다. 내성적인 성격에 마땅한 친구가 없던
조그만 마을에서 어쩌면 자연은 그에게 다가온 가장 편한 친구였을 것이
다. 이렇게 길을 걸어가자니 준데르트 마을의 풍경이 너무도 아름답게 눈
에 들어왔다.

아버지가 시무했던 교회와 형 빈센트의 무덤

약 40여 분 이곳저곳을 구경하고 자연을 느끼며 하이킹 코스의 안내대로 걷다보니 빈센트의 아버지 테오도뤼스가 부임했던 교회까지 오게 되었다. 교회는 바로 집 옆에 있었고 아직도 빈센트가 태어나던 그때의 모습 그대로 남아있다. 현재도 교회는 정식으로 운영되고 있으며 당연히 일요일이면 예배가 열린다. 빈센트가 태어났을 때 교회의 정원은 무덤으로 활용되고 있었다. 교회의 한쪽 벽면은 이렇게 이곳에 있는 무덤이 누구의 것인지를 알려주는 표지판이 붙어 있다.

자세히 들여다보면 52번째의 무덤 주인공이 바로 빈센트 반 고흐이다.

Registernr.	Naam	
44	Holina Albag - Brust	
45	Pieter Cornelius Tobias van der Hoeven	
46	Anna Susanna van der Hoeven	
47	Jacoba Susanna Johanna van der Hoeven - Broekhoff van Jaersveldt	1846
48	Henricus Engelen	1846
49	Katharina Paulina Rappardus	1847
50	Abraham Johannes van der Burg	1848
51	Anna Maria Bloys van Treslong	1849
52	Vincent van Gogh	1851
53	Cornelis Bakker	1852
54	Jonkheer Jan Lodewijk Bloys van Treslong	1860
55	Cornelis Eliza van der Hoeven	1860
56	Charlotte Soethoudt-Herres	1861
57	Jacoba Wilhelmina van der Burg	1863
58	Adriana Aertsen-van Eekelen	1863
59	Sophia Frederika van der Burg	1865
		1866

명단 52번의 이름

하지만, 이것은 우리가 알고 있는 화가 반 고흐의 무덤이 아니다. 실제 빈센트의 무덤은 프랑스에 있다. 사실은 빈센트가 태어나기 바로 1년 전 먼저 태어난 형이 있었는데 어떤 이유에서인지 태어나자마자 죽었다. 그날이 공교롭게도 바로 3월 30일이었다. 바로 빈센트 반 고흐의 생일이다. 앞서 간 첫 아이의 생일이자 사망일에 다시 아들을 얻은 부모는 둘째 아이에게 똑같은 이름을 붙여주었다. 그리고 날마다 교회의 무덤에 묻힌 큰 아이를 추모했다. 어린 빈센트는 자연스럽게 자신이 죽은 형을 대신해 태어난 아이라는 운명을 의식하게 되었다.

약간은 허무했다. 몇 년간 여행을 준비하며 인간 빈센트 반 고흐는 왜 그런 불행한 삶을 살았을까 하는 끊임없는 질문의 해답이라고 여겼던 곳. 여기는 나에게 일종의 상징과도 같은 곳이었다. 여기에만 서면 빈센트에 얽힌 모든 문제를 해결하고 빈센트를 완전히 이해할 것만 같았는데······.

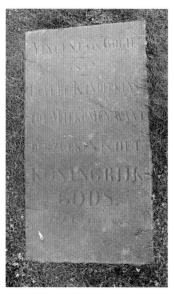

빈센트가 태어나기 1년 전 사산되어 죽은 형의 무덤

그러나 막상 무덤 앞에 서니 무덤덤했다. 그랬다. 나의 생각이 잘못되었던 것이다. 빈센트가 어릴 적 자신이 대체된 아이라는 것을 잘 알고 있었고 자신의 이름이 적힌 이 무덤을 숱하게 지나쳤을 것이다. 어머니는 죽은 첫 아이를 잊지 못했다. 영화 〈러빙 빈센트〉에서도 이 장면이 잘 표현된다. 어린 빈센트가 무덤 앞에 있는 엄마 옆에서 손을 잡지만 엄마는 손을 뿌리친다.

난 지금까지 빈센트가 어릴 적 트라우마를 벗어나지 못하여 불행한 인생을 살았다고 생각했다. 그러나 아닐 수도 있다는 생각이 들었다. 어릴 적 트라우마가 아닌 타고난 예술가의 운명을 스스로 잘 받아들이지 못했던 것이다. 그는 위대한 예술가였다. 예술가의 영혼이 자신에게 숨겨져 있

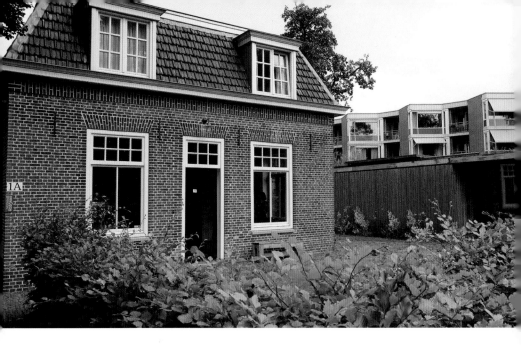

다는 사실을 발견했을 때 어쩔 줄 몰랐다. 받아들일 줄 몰랐고 주위 사람들에게 표현할 줄 몰랐다. 그저 툴툴거리고 불평으로 표현할 뿐이었다. 이런 태도는 주위 사람들을 불편하게 만들었고 그 불편함이 또 빈센트를 스스로의 나락으로 빠져들게 하는 불행의 도돌이표와 같았다.

불행이 이 무덤에서 시작된 것은 부정할 수 없다. 하지만 그것은 정말 시작일 뿐이었다. 빈센트는 끊임없는 자신과의 싸움을 겪으면서 스스로 위대한 화가로 거듭났다. 결국 어떤 특정한 계기가 아니라, 살아가는 매 순간마다 싸우고 부딪혀서 예술가 반 고흐로 탄생할 수 있었던 것이다. 이것이 바로 준데르트에서 내가 찾은 해답이었다.

반 고흐 레지던스와 자드킨의 동상

교회 입구 옆에는 조그마한 전시장이 하나 있었다. 수잔이라는 이름의 할머니가 안내를 하고 있었고 내가 들어가자 전시에 대해서 설명을 해주었다. 전시장 바로 옆에는 예술가들의 레지던스가 있었다. 작가의 응모를 받아 한 달 동안 작품을 만들 시간과 공간을 제공하고 창작한 작품을 바로 이 곳의 작은 갤러리에서 다시 한 달 동안 전시한다. 비록 규모는 크지 않지만 정말 멋진 프로젝트라고 생각했다. 어느 위대한 예술가가 태어난 바로 그곳에서 또 다른 예술가를 위해 이렇게 작업 공간과 전시 기회를 제공한다는 것은 정말이지 멋진 일이다.

교회를 나오면 바로 앞에 조그마한 광장이 하나 나온다. 이 광장에는 러시아 태생 프랑스 조각가 자드킨이 1963년에 제작한 동상이 있다. 동생

자드킨이 제작한 빈센트 형제의 동상

둘의 가슴 가운데 구멍이 나 있는 것이 무척 인상적이었다

테오와 빈센트의 애틋한 형제애가 느껴지는 작품이다. 무엇보다 둘 사이에 텅 빈 공간을 만들어 보는 이로 하여금 아련함이 들게 했다. 자드킨의 조각은 빈센트의 흔적이 있는 곳마다 서 있다. 네덜란드의 누에넨, 프랑스의 오베르와 생레미 정신병원에도 그가 만든 빈센트의 조각이 서 있다.

동상이 서 있는 조그만 광장 왼쪽이 교회이고 오른쪽의 조그마한 집이 전시관, 그 옆이 아티스트 레지던스다.

헤이그,
또 다른 빈센트를 만나다

인간을, 살아 있는 존재를 그린다는 건 정말 대단한 일이다.
물론 그 일이 힘들긴 하지만, 아주 대단한 일임에는 분명하다.

헤이그는 네덜란드의 행정 수도다. 빈센트에게 헤이그는 16살 어린 나이에 청운의 꿈을 품고 첫 직장 생활을 시작한 곳이다. 또한 빈센트의 편지모음집이 시작된 곳도 헤이그에서부터다. 테오와의 아름다운 휴가를 잊지 못하고 10년 뒤 마침내 화가가 되어서 그날의 추억을 그린 장소이기도 하며 비록 온전한 모습은 아니었지만 처음이자 마지막으로 가정을 꾸리고 살다가 결국 현실 앞에 처절하게 무릎 꿇은 곳이다. 말하자면 인간 빈센트의 면모와 삶이 가장 적나라하게 펼쳐졌던 곳이라고 말할 수 있다.

헤이그의 중심에 있는 호프비어 호수에서 바라본 비넨호프(Binnenhof)

빈센트: 별은 내가 꾸는 꿈

01 첫 직장
구필화랑

헤이그는 빈센트에게 두 가지의 큰 추억과 아픔이 남아 있는 도시이다. 16살이던 1869년, 큰아버지인 센트가 운영하는 구필화랑의 네덜란드 헤이그 지점에서 첫 직장생활을 시작했다. 당시 화랑에서는 당연히 진품 거래도 많이 했지만 진품을 거래하는 것만큼 복제 그림도 많이 취급했다. 인쇄술의 빠른 발달로 당시 복제 그림의 수요도 크게 늘어났고, 당대에 유행하던 바르비종파 화가를 대거 육성하면서 구필화랑은 제법 성공한 규모의 화랑으로 성장했다. 런던, 뉴욕, 파리와 같이 전 세계 주요 도시에 지점이 있을 정도였다. 빈센트는 자신이 이렇게 큰 직장에서 일한다는 사실을 무척 자랑스러웠으며 매우 성실하게 근무했다. 오늘날 사람들이 잘 모르는 사실이지만, 구필화랑에서 일하던 빈센트는 이때만큼은 동생 테오를 물질적으로 도와줄 정도로 생활이 안정적이었다.

⎯⎯ 구필화랑 찾아가는 법

구필화랑에 가려면 헤이그역에서 출발했을 때 이준열사기념관을 지나게 된다.
Plaats 20, 2513 AE Den Haag, 네덜란드

헤이그의 중심지인 플라츠Plaats 광장에 위치한 구필화랑은 빈센트가 근무했을 당시의 건물이 아직도 그대로 남아 있다. 1층의 입구에는 이곳에

빈센트가 근무했던 헤이그 구필화랑 건물

빈센트: 별은 내가 꾸는 꿈

서 빈센트 반 고흐가 근무했다는 기록을 남겨두고 있다. 헤이그의 중심가에 위치해 사진과 그림을 감상하기 좋은 광장으로 언론에 자주 소개된다.

화가의 삶에 눈뜨다.

구필화랑에서 빈센트가 맡은 일은 주로 판화와 함께 복제화를 파는 일이었다. 빈센트는 헤이그 구필화랑에 근무하면서 본격적으로 그림에 관심을 가지게 되었다. 그는 직업과 관련된 서적을 아주 깊이 탐독하였으며 마침 헤이그에선 미술 관련 잡지가 발행되고 있어서 미술에 관한 정보에도 깊이 파고 들 수 있었다.

이렇게 보면 이후 빈센트가 화가의 삶을 살아가는데 첫 직장 헤이그에서의 시간이 굉장히 중요했다고 볼 수 있다. 이때만 해도 빈센트는 매우 성실하고 검소했으며 책을 즐겨 읽었고 미술 관람도 즐기는 학구파적 면모를 지닌 청년이었다.

삼촌은 빈센트 아버지의 형제일 뿐 아니라 어머니의 동생과 결혼한 사이였다. 한마디로 빈센트 아버지는 겹사돈이었던 것이다. 삼촌 센트는 재미있는 사람이었다. 젊은 사업가였지만 그림을 사고 파는 장비들을 보유하고 있었다. 당시는 기술의 발전으로 다양한 그림들이 복제되어 싼 값에 팔릴 수 있게 되었다. 삼촌 센트는 사업수완이 매우 뛰어나 손님이 무엇을 원하는지 빨리 알아차리고 그에 맞는 상품을 제공하였다. 그는 아돌프 구필과 본격적으로 동업을 시작했고 브뤼셀과 파리 그리고 런던과 뉴욕에도 지점을 냈다. 헤이그에서는 Goupil & Cie라는 이름으로 새로운 가게를 오픈하였다.

빈센트는 가게에서 삼촌을 거의 만나지 못했다. 삼촌은 파리에 없을 때는 주로 브레다의 큰 빌라에서 살았으며 여름은 대부분 호텔에서 머물면서 회사를 운영했다. 조카 빈센트의 눈에는 그런 삼촌의 모습이 너무도 당연하게 보였을 것이다.

테오의 방문과 첫 편지

빈센트가 헤이그의 구필화랑에서 근무한지 벌써 3년이 흘렀다. 그는 매우 성실했고 일도 잘했으며 능력을 인정받은 19살의 청년으로 당당하게 성장하였다. 이제 15살이 된 동생 테오는 형을 만나기 위해 헤이그로 놀러 왔다. 빈센트는 너무도 기뻤으며 동생을 데리고 마우리츠 미술관을 방문하여 베르메르의 〈진주 귀걸이를 한 소녀〉를 비롯하여 네덜란드 화가들의 그림을 함께 감상하였다. 그리고 헤이그에서 가까운 스헤브닝겐Scheveningen 해변에도 함께 놀러가면서 즐거운 시간을 보냈다.

한 번은 휴가 기간 중 레스베이크Rijswijk로 가는 중 갑작스런 소나기를 만났을 때 풍차 밑으로 잠시 피해 우유를 나누어 마시기도 했다. 그로부터 10년 뒤 화가가 되기로 결심한 뒤 동생 테오와 비를 피하며 풍차 밑에서 머물렀던 그 순간을 아름답게 추억하기 위해 그림을 이렇게 그렸다.

빈센트는 이때를 두고 '내 인생에 있어서 가장 아름다운 시간'이었다고 회상했다. 아마도 둘은 저 풍차 밑에서 영원한 형제애를 약속했는지 모른다. 그리고 그 약속이 평생 테오로 하여금 형을 후원하게 만든 힘이 된 건 아니었을까?

1872년 9월 29일 헤이그에서 함께 즐거운 시간을 보내고 난 뒤 테오가

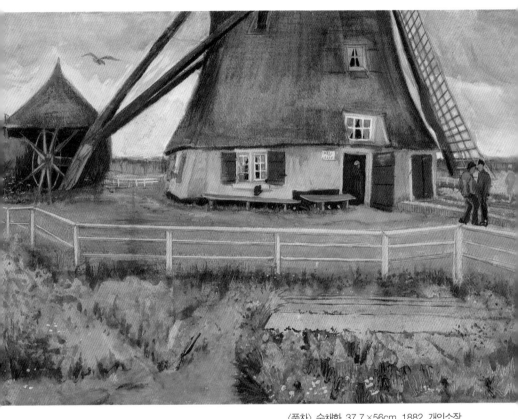

〈풍차〉, 수채화, 37.7×56cm, 1882, 개인소장

떠났을 때부터 빈센트는 동생이 보고 싶다는 내용의 편지를 보내게 된다.
이 편지를 시작으로 두 형제는 반 고흐가 죽을 때까지 17년이라는 긴 시
간 동안 688통의 긴 편지를 서로 주고받는다.

　　이렇게 시작된 편지부터 빈센트는 평생 무려 902통의 편지를 보낸다.

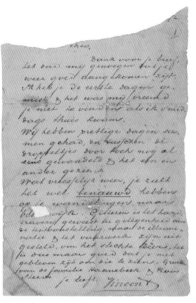

1872년 9월에 테오에게 처음 보낸 빈센트의 편지

이중 688통이 동생 테오에게 보낸 편지이다. 나머지는 가족 또는 화가 친구들과 주고 받은 편지들이다. 반면, 테오가 빈센트에게 보낸 편지는 41통 밖에 남아 있지 않다. 빈센트는 보통 동생의 편지를 받고 읽은 뒤 태워버렸기 때문이다.

빈센트가 구필화랑에서 일하며 편지를 보내기 시작한지 얼마 되지 않아 약 3개월 뒤 테오도 형과 같은 직장의 브뤼셀 지점에서 근무하게 되었다. 빈센트는 동생이 자신과 같은 회사에 근무한다는 사실이 너무도 기뻐서 앞서 경험했던 다양한 조언을 아끼지 않았다.

"같은 회사에서 일하게 되어 기쁘구나. 우리 자주 편지를 나누자."

(1872년 12월 13일)

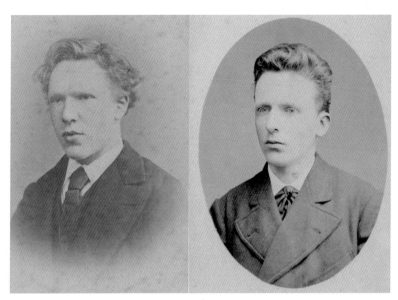

　빈센트는 구필화랑에서 능력을 인정받아 19세기 유럽의 중심이라 할 수 있는 런던지점으로 전근을 하게 된다. 아래 초상화는 빈센트가 19살 때 동생 테오에게 보내는 편지에서 자신의 모습을 스케치하여 보낸 것이다. 테오는 이것을 비밀스럽게 간직했는데 그 이유는 아버지의 51번째 생일날 깜짝 공개하기 위해서였다.

　능력을 인정받아 런던으로 전근 가게 되었지만 마음속으로는 헤이그를 떠나기가 싫었다. 부모님과 가까이 있고 싶었고 더욱이 테오도 가까운 곳에서 같은 회사에 취업을 하여 자주 왕래할 수 있을 거라 생각했을 것이다. 그런데 갑자기 네덜란드를 떠나 영국으로 가게 되었으니 빈센트에게 막연한 두려움이 생기지 않았을까?

　위의 삽화는 아마도 빈센트가 헤이그에서 첫 직장 생활을 할 때 그린 것
으로 추정된다. 하나 재미있는 것은 오른쪽의 가로등은 당시에는 없던 것
이었다. 빈센트가 상상으로 그려 넣었을 것이다.

호프비어(Hofvijver)호수 풍경

02 에텐으로,
다시 헤이그로

빈센트는 헤이그에 두 번 머물렀는데, 그 중 첫 번째가 앞서 말한 구필 화랑 시절이다. 나머지 한 번은 대략 십여 년이 지난 뒤였는데, 이때의 빈센트는 보리나주에서 선교 활동을 그만두고 온전히 화가로 살아갈 것을 결심한 다음이었다. 기대했던 대로 목사도, 선교사도 되지 못하고 집으로 돌아온 빈센트는 이제 집안의 골칫거리가 되어버렸다. 빈센트의 아버지는 빈센트에 대해 오로지 걱정과 불평만을 퍼부었다. 빈센트는 자신을 꾸짖는 아버지에게 반항하며 크리스마스 예배에 참석하지 않겠다고 대들었다. 이것은 큰 싸움으로 번졌다. 아버지는 빈센트에게 교회와 관련된 일은 그 무엇도 하지 말라고 화를 내며 급기야 집에서 나가라고 했다. 결국 빈센트는 에텐의 아버지 집을 떠날 수밖에 없었다.

테오는 무척 화가 났다. '도대체 어떤 악마가 형을 저렇게 만들었단 말인가? 도대체 부끄러움도 모르고 철이 없어도 정말 없고 아버지와 어머니를 왜 이리 힘들게 한단 말인가?' 라면서 형에게 편지를 썼다. 하지만 테오는 그럼에도 불구하고 빈센트에게 그림을 그릴 수 있도록 계속 돈을 보내주었다.

아버지와의 갈등과 본격적인 습작

이때 빈센트의 나이는 28살이었으며 외사촌 누나가 살고 있는 헤이그

로 갔다. 외사촌 누나의 남편은 네덜란드에서 꽤 유명한 화가인 안톤 모베 Anton Mauve였다. 빈센트는 모베의 화실 근처 여관을 얻어 밤낮으로 작업실을 드나들며 그림을 배웠다.

안톤 모베는 빈센트가 무슨 이유로 헤이그로 왔든 상관없이 빨리 그림을 배울 수 있도록 준비해 주었고 첫 수업에서 유화로 오래된 나막신과 몇 개의 물건을 놓아두고 정물을 그려보라고 했다. 테오에게 보낸 편지에서 빈센트는 안톤 모베에게 수업 받는 것이 매우 기쁘다고 했다.

안톤 모베

빈센트가 처음 그린 정물화. 〈나막신과 양배추가 있는 정물화〉, 유화, 34×55cm, 1881, 반 고흐 미술관

안톤 모베의 조언에 따라 모델의 움직임과 수채화를 스스로 그려 보았다. 하지만, 모델들의 자세가 늘 마음에 드는 것은 아니었다. 그리고 무엇보다 빈센트는 모델비가 넉넉하지 않았다. 빈센트에게 좋은 모델 찾기는 어렵고 힘든 일 중의 하나가 되었다. 모델을 찾기 위해 집 근처 기차역 3등 대합실을 찾곤 했다. 또는 무어만 형제의 복권 가게나 노인들을 위한 집 근처의 무료 급식소를 방문하였다. 때로는 암스테르담의 풍경을 그려 매우 유명해진 젊은 화가인 브라이트너와 함께 그림을 그리러 나가곤 했다.

빈센트는 모베로부터 격려도 받고, 혼자 감격의 눈물을 흘리면서 꿈에 부풀었다. 조금만 노력하면 곧 화가로서 성공할 것 같은 기분이 들었다. 그러나 그것도 잠시 뿐이었다. 빈센트의 고집 센 성격으로 인한 잦은 말다툼이 이어진 끝에 급기야 그림 배우기를 포기해버리고 만다.

빈센트는 자아가 무척 강한 사람이었다. 그만큼 자기만의 세계관도 강했고 꿈을 이루고 싶은 욕망도 무척 컸다. 구필화랑에서 근무할 때도 종종 판매자의 관점이 아니라 예술 비평가의 관점으로 고객과 언쟁을 벌이기도 했다는 사실을 보면 빈센트의 강한 자존심과 열정을 짐작할 수 있다. 그러나 타인과의 관계에서는 무척 서툴렀다. 타인을 잘 배려할 줄 몰랐고, 특히 누군가에게 교육이나 조언을 받을 때는 그의 강한 성격이 더 도드라지게 나타났다.

어쩌면 스스로도 어떤 화가가 되고 싶은지 잘 몰랐을 수도 있다. 무언가 그림을 통한 예술 세계를 구현하고는 싶었지만 그것은 막연한 꿈이었지 구체적인 화풍에 대해서 고민할 시간이 없었을 것이다. 이후 〈감자 먹는 사람들〉을 그리면서는 농민을 위한 화가가 되겠다고 굳게 결심하지만

안톤 모베의 작품

작품이 비난을 받으며 스스로에 대한 위축감을 말로 할 수 없었을 것이다.

반면, 빈센트의 놀라운 점이 있다. 그렇게 예술적 세계관은 충돌하여 인간관계가 소홀해질지 몰라도 기술적 습득만큼은 놀라울 정도로 빨랐다. 빈센트가 모베에게 그림을 배우고 난 뒤 그린 그림을 보면 모베의 화풍이 느껴질 정도로 모베와 비슷하다.

모베에게 얼마나 큰 영향을 받았는지는 편지에서도 잘 나타난다. 빈센트는 편지에서 존경하는 화가들의 이야기를 많이 다루었는데 그중 밀레가 170여 회로 가장 많고 모베가 152회다. 그림을 막 배우기 시작한 빈센트에게 모베가 얼마나 큰 영향을 주었는지 알 수 있다.

빠른 습득력을 가진 빈센트의 특징은 이후 파리에서도 그대로 발휘된다. 어둡고 칙칙한 화풍의 네덜란드 화가였던 빈센트가 인상파 화가들을

만나고 함께 작업하면서 배운 붓터치와 색채 배열능력을 다시 자신만의
화풍으로 소화해낸 것이다.

빈센트와 시엔

모베와의 관계가 끝날 무렵 빈센트는 별명이 시엔Sien 인 가난하고 임신
한 창녀 클라시나를 만나 연민을 느껴 동거에 들어가게 된다. 그녀는 길거
리에서 몸을 파는 창녀였다. 32살에 3살의 딸이 있었고 둘째를 임신 중에
있었으나 아버지가 누군지 몰랐다. 그녀는 몸이 쇠약했다. 그녀가 병원에
입원했을 때 빈센트는 많은 연민을 느꼈다. 빈센트는 병원에서 시엔과 그
녀의 딸을 돌봐주고 싶었다. 테오에게 보내는 편지에서 다음과 같이 썼다.

'지난겨울 임신 중인 한 여인을 알게 되었다. 사내로부터 버림받은 여

자란다. 겨울에 길을 헤매는 여자…그녀는 빵을 먹고 있었다. 그걸 어떻
게 얻었는지 상상할 수 있겠지. 하루치 모델료를 다 지불하지는 못했지만
집세를 내주고 내 빵을 나눠줌으로써 그녀와 그녀의 아이를 굶주림과 추
위에서 구할 수 있었다. 그 여인을 처음 만났을 때 병색이 짙어 보여 눈길
이 끌렸다. 목욕시키고 여러모로 보살펴주니 훨씬 건강해지더구나. 그런
후 해산하게 될 산부인과 병원이 있는 라이덴까지 동행했다. 도대체 어떤
무능한 사내가 그런 짓을 할 수 있었을까 궁금했다. 이 여인은 마치 잘 길

〈슬픔〉, 석판화, 38.5×29cm,
1882, 반 고흐 미술관

들여진 비둘기와 같이 나에게 꼭 붙어 있다. 그녀는 돈도 없지만 나를 도와서 돈을 벌 계획이다.'

'그녀는 포즈를 취하는 걸 힘들어했지만 조금씩 배우게 되었고, 난 훌륭한 모델 덕분에 데생에 진전이 생겼다. 이제 그녀는 순하게 길들여진 비둘기처럼 날 따른다. 현재보다 나아질 때 그녀와 결혼할 수 있을 것이다. 그녀를 계속 도울 수 있는 유일한 길이기 때문이다. 그렇게 하지 않으면 그녀는 다시 과거의 길, 구렁텅이로 자신을 내몰 것이 확실하기 때문이다.'

── 시엔과 함께 살았던 집 찾아가는 법

시엔과 살던 집은 구필화랑이 있던 곳과 멀지 않다. 도보로 약 5분이면 갈 수 있다. 한 번 이사를 해서 두 군데에서 살았는데 두 집도 매우 가깝다. 지금은 재개발되어 집 건물은 없어졌지만 골목은 그대로다. 굳이 이렇게 골목이라도 찾아간 이유는 빈센트가 시엔과 함께 잠시나마 행복한 생활을 했던 곳을 직접 느껴보고 싶었기 때문이었다.

Slijkeinde 31
2513 VC Den Haag

빈센트가 살던 집은 시엔과 함께 살면서 포근한 분위기를 만들기에는 마땅한 환경이 아니었다. 하지만 옆집이 비어 있어서 굳이 멀리 있는 집을 알아 볼 필요가 없었다. 그런데 주변의 많은 사람들이 거리의 여자인 시엔이 들어오는 것을 좋아하지 않았다. 시엔은 둘째를 낳아 아직 병원에 있었고 그녀의 어머니가 빨래와 청소를 도와주었다.

시엔이 낳은 아이가 자는 모습을 스케치

　그녀와 동거 생활을 하던 어느날, 빈센트는 깜짝 놀랐다. 아버지가 서 있었던 것이다. 아버지 역시 빈센트 옆의 여인과 딸을 보고 아무 말을 하지 못했다. 그 누구도 빈센트의 이런 모습에 우호적인 사람은 없었다. 아버지와 모베 그리고 구필화랑의 직장상사까지 아이가 둘이나 있는 천한 여자와 같이 사는 빈센트를 도무지 이해할 수가 없었던 것이다. 그것은 너무도 당연한 일이었다. 모베는 빈센트가 차라리 아무것도 하지 않기를 바랐다.

어쩌면 가장 행복했을 1년 반이라는 시간
　빈센트는 남들의 시선이 어떻든 시엔과 그녀의 아이들에게 무척 헌신적이었다. 시엔과 아이들을 소재로 아름다운 스케치를 그렸고 심지어 테

오에게는 시엔과 결혼하겠다고 이야기했다. 하지만 시간이 지나면서 빈센트도 망설이게 되었다. 시엔의 어머니와 형제들의 못된 행동 때문이었다. 실은 그들 때문에 시엔이 창녀가 되었다는 사실도 알게 됐다. 빈센트는 그녀가 다시금 예전 생활로 돌아갈까봐 걱정되었다. 그러면서도 시엔과의 동거를 계속하면 그녀의 가족들과 인연을 끊지 못하고 계속 만나게될 테니 정말 골치 아팠다.

빈센트의 우려대로 시엔은 가족들과 관계를 끊지 못했고, 그럴수록 빈센트는 점점 더 시엔을 믿지 못하게 되어버렸다. 결국 시엔과 심하게 다투고 나서 그녀와 헤어져야겠다는 결심을 하게 된다.

빈센트는 평생 다섯 명의 여자를 사랑했다. 하지만 결국 누구와도 결혼

까지 이르지 못했다. 그래도 유일하게 시엔이 18개월이라는 가장 긴 시간 동안 빈센트의 곁에 머물며 가장 따뜻하게 그를 품어주고 사랑했던 여자였다. 형식적으로도 가장 현실적인 가정의 형태에 가까웠던 시절이었다.

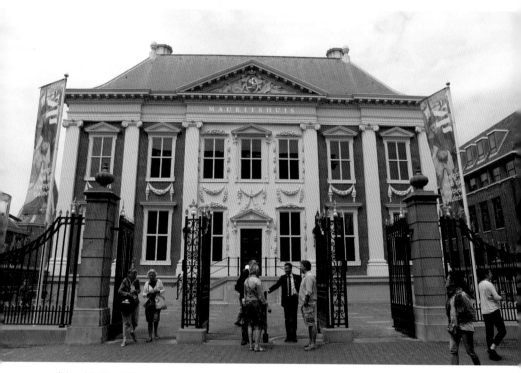

헤이그 마우리츠 미술관

빈센트: 별은 내가 꾸는 꿈

03 헤이그
둘러보기

① 마우리츠 미술관

헤이그에 가면 반드시 들러야 할 곳 중의 하나가 마우리츠 미술관이다.
〈진주 귀걸이를 한 소녀〉로 잘 알려진 베르메르의 작품이 있다.

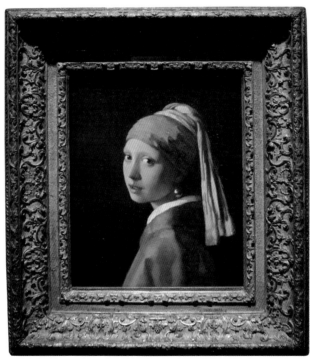

얀 베르메르, 〈진주 귀걸이를 한 소녀〉, 유화, 44×39cm, 1635, 마우리츠 미술관

렘브란트, 〈튈프 교수의 해부학 강의〉, 1700×2160cm, 1632, 마우리츠 미술관

　빈센트는 첫 직장 시절 휴일이면 마우리츠 미술관에 자주 들렀다. 베르메르의 〈진주 귀걸이를 한 소녀〉, 〈델프트 풍경〉, 렘브란트의 〈해부학 수업〉 등 많은 작품을 감상할 수 있었다. 가까운 마우리츠 미술관 뿐만 아니라 암스테르담에 있는 렘브란트의 〈야경〉, 안트베르펜에 있는 루벤스 그림들도 보러 다녔다. 청년 시절 쌓은 이러한 미술에 대한 열정적인 공부와 다양한 전시의 관람 경험이 빈센트의 미술적 기준을 명확하게 해주는 중요한 토대가 되었음이 분명하다. 그는 단순한 감상에 머물지 않고 작가의 철학과

안 베르메르, 〈델프트 풍경〉, 15×32cm, 1652, 마우리츠 미술관

예술적 관점 그리고 시대적 배경까지 꿰뚫으며 그림을 보았기 때문이다. 당시 새롭게 부상하는 미술가들의 작품도 직접 찾아다녔으며 새로운 화가들을 발굴하기도 했다. 특히 헤이그 학파라 불리는 미술가들을 알게 되었는데, 세부적인 묘사법까지 하나하나 분석했던 것 같다.

② **스헤브닝겐** Scheveningen **해변**

헤이그에서 트램을 타고 북쪽으로 약 30분 정도 가면 아름다운 스헤브닝겐 해변이 나온다. 동생이 왔을 때 함께 놀러 갔었고 홀로 겨울 바람을 맞으면서 스케치를 했던 곳이다. 오른쪽의 그림은 빈센트가 1882년 두 번

째 헤이그에 왔을 때 그린 작품이다. 그런데 이 그림은 2002년에 한 번 도 난당했다가 무려 15년 만에 다시 찾은 사연이 있다. 빈센트는 평생 헤이 그에서 단 두 점의 해변 작품밖에 그리지 않았기 때문에 오늘날에는 엄청 난 희소성을 가진 작품이다.

헤이그 변두리에는 스켕워크라는 곳이 있다. 빈센트는 그가 걸어서 다 닐 수 있는 가까운 이웃들을 모든 종류의 스케치로 남겼다. 그래서 그가 목초지 오른편에 살고 있었다는 사실을 확실히 알 수 있다. 그리고 집에서 바라보이는 들판 너머의 집도 그렸다. 그가 살고 있는 집은 그리 좋은 환 경이 아니었다. 빈센트는 스스로 다 허물어져 가는 집이라고 했다.

4월에 태풍이 치면 스튜디오의 창문이 다 날아갈 지경이었다. 거센 바

<스헤브닝겐 해변>, 유화, 36.4×51.9cm, 1882, 반 고흐 미술관

람은 벽을 허물고 이젤을 망가트렸다. 이웃의 도움으로 담요로 구멍을 막을 수 있었다. 빈센트는 밤새 한숨도 잘 수가 없었다.

③ <진주 귀걸이를 한 소녀>의 작가가 살았던 델프트

헤이그 시내에서 전철을 타고 약 30분 거리에 있는 델프트는 <진주 귀걸이를 한 소녀>의 작가로 유명한 베르메르의 고향이다. 베르메르는 평생 델프트에서만 살았다. 그가 남긴 작품 숫자는 그리 많지 않으나 그의 작품은 네덜란드 황금시대를 잘 보여주는 명작 중의 명작이다. 특히나 영화로도 탄생한 <진주 귀걸이를 한 소녀>는 두말할 필요가 없는 유명한 그림이며 '북유럽의 모나리자'로도 불린다.

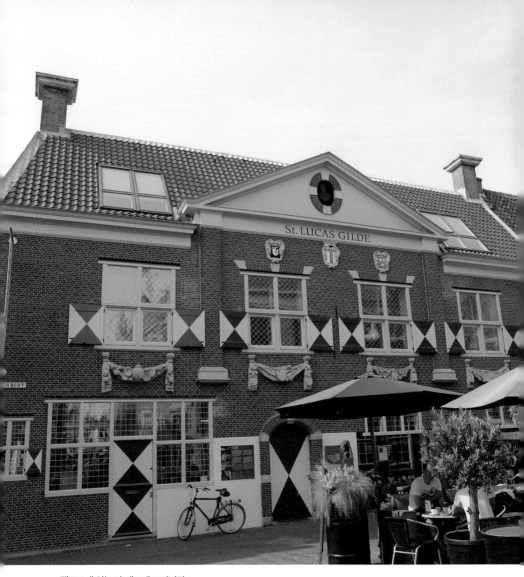

델프트에 있는 얀 베르메르 기념관

빈센트: 별은 내가 꾸는 꿈

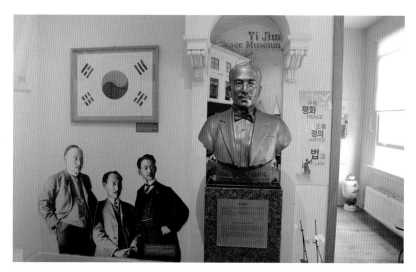

④ 이준 열사 기념관

헤이그에 온 이상 비록 빈센트의 삶과는 무관하지만, 우리 한국인에게
는 헤이그 밀사 사건의 이준 열사를 빼놓을 수 없다. 한 한국인 노부부가,
1900년 일본의 한국 병탄을 저지하기 위해 이 멀리 헤이그까지 와서 분사
慎死한 이준 열사를 기념하기 위해, 이준 열사가 머물렀던 건물을 직접 인
수하여 기념관을 운영 중이다. 관심이 있다면 헤이그에 온 김에 함께 방
문해보도록 하자.

누에넨, 예술가의
경계를 넘어서다

―――――――

천성이 예술가였던 빈센트는 드디어 자신의 내면이
예술가의 영혼으로 서서히 바뀌는 것을 느끼고 있었다.

　빈센트가 〈감자 먹는 사람들〉을 그린 곳. 그야말로 화가로서 우뚝 서기 시작한 장소라 할 수 있는 누에넨이다. 누에넨과 가까운 큰 도시는 에인트호벤이다. 한국 사람들에게는 박지성 선수가 2002년 월드컵이 끝난 후 히딩크의 부름을 받고 활동했던 PSV구단의 홈으로 익숙한 도시이며 글로벌 가전 브랜드인 필립스 본사가 있는 곳이기도 하다. 누에넨에서 에인트호벤은 자동차로 15분 밖에 떨어져 있지 않다. 버스를 이용해서 갈 수도 있고, 우버를 불러서 가도 괜찮은 거리다.

　화가가 되기로 결심한 빈센트는 자신이 어떤 화가가 될지 무척 고심했다. 그러다 밀레를 떠올리며 농민 화가가 되겠다는 생각을 했고 꾸준히 매진한 결과 탄생한 그림이 바로 〈감자 먹는 사람들〉이다. 〈감자 먹는 사람들〉을 완성함으로서 빈센트는 명실상부한 화가로 거듭났다. 그리고 누에

넨은 화가 반 고흐의 탄생을 알리는 도시가 되었다. 화가가 되기로 결심했지만 스스로 확신이 서지 않던 빈센트가 〈감자 먹는 사람들〉을 통해 내적 확신을 얻게 된 것이다.

—— 누에넨 찾아가는 법

에인트호벤 중앙역에서 6번, 322번 버스
20분 정도 소요

01 누에넌의
아버지 집

1882년 빈센트의 아버지는 에텐을 떠나 에인트호벤에서 8km 정도 떨어진 누에넌의 교회로 부임했다. 빈센트는 헤이그에서 시엔과 헤어지고 네덜란드 북쪽 지방인 호헤베인 호흐페인, 드렌테 등을 떠돌다 외로움과 빈곤에 시달려 거의 자포자기한 상태가 되었다. 결국 빈털털이가 된 빈센트는 30살(1883년) 겨울 아버지가 목사로 새롭게 부임한 누에넌으로 돌아올 수 밖에 없었다.

"누에넌 사람들은 에텐이나 헬포이트 사람들보다 친절하고 성실해 보여. 그리 오래 살아보지 않아서 아직은 잘 모르겠지만 적어도 내 첫인상은 그래."

편지에서처럼 빈센트는 누에넌 마을이 마음에 들었을지 모르나 가족들과 마을 사람들이 그를 보는 눈초리는 그렇게 좋지 못했다. 무엇보다 빈센트가 마을에 처음 나타났을 때 사람들의 눈에 들어온 것은 그의 허술한 외모였다. 낡은 가죽 모자와 파란색 긴 셔츠에 아무렇게나 걸친 항해사 옷……. 깔끔한 것을 좋아하는 아버지는 아들의 그런 모습이 싫었고 가족들조차 그런 장남을 달갑게 여기지 않았다. 고흐의 아버지는 테오에게 보내는 편지에서 빈센트가 누에넌에 돌아왔을 때의 난처한 상황을 이

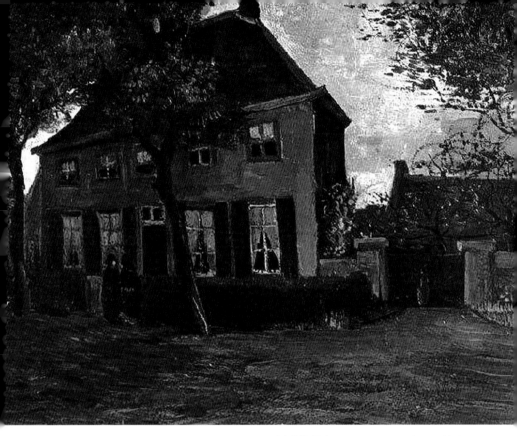

렇게 표현하고 있다.

"누에넨 사람들이 너희 형 고흐를 보고야 말았다. 아무리 타일렀건만 너희 형의 독특한 모습을 감출 수는 없을 것 같구나. 참으로 난감하다."

물론 마을 사람들로부터 환영받지 못했다는 것은 빈센트 자신도 너무 잘 알고 있었고 테오에게 보내는 편지에 다음과 같이 직접적으로 이야기

하기도 했다.

'꼭 덩치가 크고 털이 많은 개처럼 내가 집에 온 것을 꺼리고들 있어. 한마디로 온몸은 젖어 있고 털은 북실북실 큰소리로 짖고 있는 그런 개처럼 말이야. 좋아, 하지만 내가 비록 그런 동물일지라도 인간의 영혼을 가지고 있고 더 예민한 감성도 가지고 있어. 난 남들이 나를 어떻게 생각하는지를 느끼는 능력이 있어. 그건 평범한 개들에게는 없는 능력이야.'

훗날 빈센트의 자서전 작가들이 만난 집안 가정부의 말에 의하면 빈센트는 다른 사람들의 눈에는 무척이지 무례해 보였다고 한다. 빈센트는 집으로 오자마자 아버지에게 2년 전 에텐에서 성탄절 자신을 내쫓을 것을 사과하라고 소리를 질렀고 자신이 이렇게 된 것이 아버지의 탓이라고 눈을 부릅뜨고 외쳐댔다. 아버지와의 갈등은 시간이 갈수록 심해졌고 쉽게 가라앉지 않았다. 심지어 동네 길거리에서조차 사람들의 시선은 아랑곳하지 않고 아버지와 언쟁을 벌이기도 했다.

사실 테오는 형이 누에넨으로 돌아가지 않기를 간절히 원했다. 집안에서의 불화가 뻔히 보였기 때문이다. 형에게 파리의 인상파 소식을 알려주며 팔릴 수 있는 그림을 그리라고 설득하면서 누에넨보다 파리로 올 것을 계속 요청했다. 그러나 빈센트는 누에넨으로 돌아갔고 결국 문제를 일으키고 말았다.

이것은 빈센트에게 매우 큰 스트레스로 작용하였다. 테오에게 너와의 관계가 끊어져도 좋다고 이야기할 만큼 회피하고 싶었다. 그러나 형제의

불화는 단순히 대화를 피하는 것으로 끝나지 않았다. 사소한 말다툼은 형제의 그림에 대한 논쟁으로 번졌고 급기야 감정싸움으로까지 옮겨 갔다. 가족 중 누구도 빈센트와 사이가 좋은 사람은 없었으며 집안의 천덕꾸러기가 되어버렸다. 이런 불편한 관계는 쉽게 가라앉지 않았고 이후 아버지가 갑자기 쓰러져 돌아가시는 날까지 나아지지 않았다.

누에넨에서 지내며 가족 관계가 이토록 파국으로 흐른 것은 어찌 보면 화가로서의 껍질을 벗는 치열한 자기극복의 한 과정일 수도 있지 않았을까 하는 생각이다. 화가가 되기로 결심하고 본격적으로 유화를 배우면서 남들에게 인정을 못 받았는지는 모르지만 빈센트 특유의 빠른 습득력으로 점점 그림 실력이 늘고 있었음은 분명하다. 그러나 그에 비해 주변 여건은 녹록하지 않았다. 특히 테오를 통해 알게 된 친구 라파르트가 집안의 넉넉한 지원을 받으며 화가의 길을 가는 것을 보고 자신의 처지를 더 비관했을지도 모르겠다. 실제로 빈센트는 아버지와 언쟁을 벌이면서 라파르트와 자신을 비교하기도 했다고 하니 말이다.

빈센트는 자신의 내면이 예술가의 영혼으로 서서히 바뀌는 것을 느끼고 있었다. 그러나 아직 자신의 새로운 내면을 제대로 표현하지 못하고 불평불만으로만 일관했다.

아버지와의 갈등을 제대로 풀지도 못한 채 아버지가 뜻밖의 뇌졸중으로 돌아가시고 만다. 이 또한 빈센트에게는 스스로의 미숙함을 자책하는 큰 사건이 된다. 더 이상 강한 적대감을 드러낼 상대가 사라져 버린 것이다. 어찌 보면 자신이 비난하고 목소리를 높였던 아버지가 자기 내면의 모습이었을 수도 있겠다는 생각이 든다.

누에넨의 반 고흐 기념관

　누에넨에서 가장 먼저 들러야 할 곳이 바로 반 고흐 기념관이다. 빈센트의 행적과 작품 및 가족에 대한 정보를 얻을 수 있다. 빈센트가 그림을 그렸던 장소 지도도 구입할 수 있으며 각종 기념품도 있다.

　누에넨 기념관을 설립하는데 가장 큰 기여를 한 사람은 역시 주니어 빈센트 반 고흐였다. 1984년 지금의 반 고흐 기념관이 설립됐는데, 기념관 오픈식에는 주니어의 아들도 참석했다. 중앙공원에는 빈센트의 동상도 세웠다.

　이제 기념관으로 들어가보자. 건물은 3층으로 구성되어 있으며 1층유럽 0층에는 기념품점이 있고 무료 안내책자를 받을 수 있다. 흥미로운 사실은 모두 나이가 지긋하신 분들께서 1층을 맡아서 운영하는 모습이었다. 모두 친절했으며 나의 질문에 하나라도 더 설명해주려는 모습을 보여주었다.

반 고흐 정보센터 기념비

2층에서는 빈센트의 37년 생애에 대한 정리와 특히 누에넨에서의 행적들을 요약한 인포그래픽을 영상미디어와 함께 볼 수 있었으며 당시의 물품들을 모아두어 그 시대의 정취를 생생하게 느낄 수 있었다.

3층으로 올라가면 반 고흐 재단의 역사와 누에넨 기념관이 설립된 과정을 보기 좋게 잘 정리해놓았다. 영상자료만으로도 빈센트의 누에넨 행적을 쉽게 이해할 수 있었다. 특히 빈센트가 즐

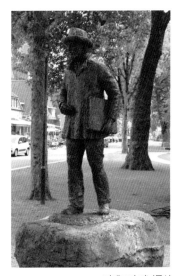

빈센트의 기념동상

빈센트: 별은 내가 꾸는 꿈

겨 그렸던 방직공들의 베틀도 볼 수 있었다. 기념관을 구경하고 뒤뜰로 나
가면 테이블에 앉아 여유롭게 커피 한 잔을 마실 수 있다. 벽면에는 빈센
트의 명작들이 그려져 있어 인증샷을 찍기에 매우 좋다.

02 빈센트의
흔적과 그림들

이제는 본격적으로 빈센트가 작품을 그리러 다녔던 장소들을 따라가 볼 차례다. 빈센트는 누에넨 구석구석을 다니면서 많은 그림을 그렸다. 반 고흐 기념관에서 판매하는 가이드북을 구입하면 주요 장소에 대한 안내 지도를 볼 수 있다. 총 16군데가 있는데 기념관을 바로 나오면 1번 포인트 안내판이 보인다. 지금은 길이 잘 포장되어 있지만 당시의 누에넨 거리처럼 마을의 중심가에 많은 나무가 있던 모습을 그림으로 남겼다.

① 방직공의 집

방직업은 누에넨의 오랜 전통이었다. 그러나 산업혁명의 물결에 밀려 낡고 비효율적인 일로 퇴보하던 상태였다. 그럼에도 누에넨의 성인 25%는 방직업에 종사하고 있었다고 하니 그만큼 방직공은 누에넨에서 아주 흔한 직업이었다. 덕분에 방직공의 일하는 모습은 자연스럽게 누에넨의 빈센트에게 가장 많이 그린 그림이 되었다. 빈센트는 따로 모델비를 주지 않고도 하루 종일 방직공의 일하는 모습을 마음껏 그릴 수 있었다. 또한 방직공들이 만들어내는 천에서 다양한 색채의 조합도 발견할 수 있었다.

"매일 방직공에 대한 습작을 그려. 내 생각에 꽤 복잡한 부품으로 이루어진 베틀 한가운데 작은 사람이 앉아있는 모습이 펜 소묘에 적합한 무언가가 있는 것 같아. 그걸 제대로 이해해서 색채와 색조가 다른 네덜란드

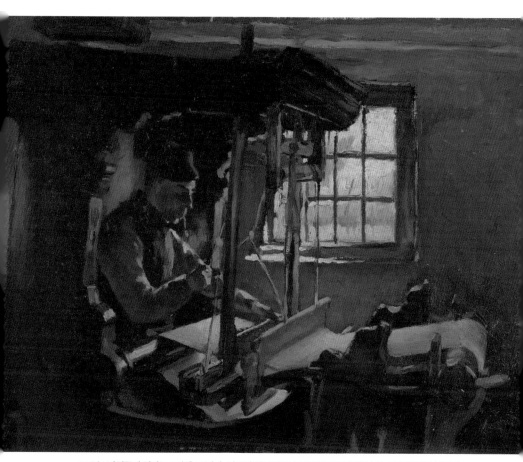

고흐는 방직공이 일하는 모습을 그렸다. 각도와 창문의 갯수에 따라 다른 듯 비슷한 그림 몇 점을 남겼다.

회화와 어울리도록 해야겠지만 말야."

"너도 알겠지만, 방직공이 직물을 짤 때면 아주 밝은 색들을 써서 조화롭게 배치해 다양한 색의 타탄무늬를 만드는데 그래서 색이 서로 부조화되지 않고 멀리서 보면 전체적인 효과가 조화로워. 그런 색채 편성을 찾으려면 다름아닌 외젠 들라크루아의 작품을 보면 돼. 푸른색과 녹색을 쓰고 붉은색과 보라색을 더해서 레몬색을 약간 가미한 스케치를 말하는 거야. 색 자체가 상징적인 언어로 말을 건넨다고!"

색채에 대한 고민이 서서히 일어나고 있음을 알 수 있다. 네덜란드 시절 빈센트의 그림은 대부분 어둡고 칙칙한 색상이 주를 이루는데, 파리에서 인상파를 만나 밝은 색상으로 변하면서 자신만의 고유한 화풍인 임파스토 기법으로 발전한다. 화풍만 변한 것이 아니라 다양한 색상의 조합으로 〈해바라기〉에서 볼 수 있는 빈센트만의 고유한 노란색과 〈별이 빛나는 밤〉에서 느껴지는 코발트 블루를 만들어 낸다. 바로 누에넨에서의 고민이 그 시작이었으리라 여겨진다.

② 누에넨 교회
아버지가 부임했던 누에넨 교회다. 다음 작품의 이름은 〈누에넨 교회와 신자들〉이다. 아버지가 부임되어 설교하던 교회의 모습을 그렸다. 처음에는 교회의 모습만 그렸으나 아버지가 돌아가시고 나서 다시 사람들을 그려 넣었다. 이 작품도 2002년 도난당한 뒤 15년 만에 찾게 된 매우

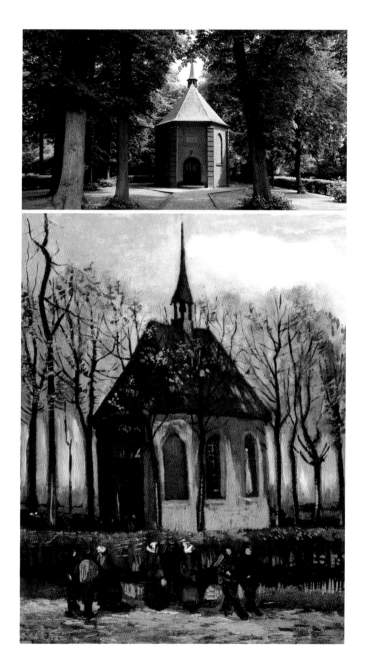

133

소중한 작품이다. 도둑은 원래 〈해바라기〉를 훔치려 했으나 보안이 너무 철저해서 하는 수 없이 이 그림을 훔쳤다고 한다. 교회는 지금도 당시 모습 그대로 있으며 재미있는 것은 안내판 옆에 빈 액자가 서 있는데 그 자리가 바로 그림 속의 앵글이 나오는 곳이다. 이 앵글을 통해 교회를 감상해보면 무척 재미있다.

③ 누에넨 중앙공원

1984년 누에넨에 정보센터가 세워질 때 중앙공원에는 빈센트의 동상과 함께 〈감자 먹는 사람들〉의 동상도 세워졌다. 여행을 하다 보면 빈센트의 행적지마다 동상이 세워진 것을 보게 된다. 그 동상들은 주로 프랑스의 조각가인 자드킨이 제작한 것이 많다. 하지만 아쉽게도 누에넨의 조각은 자드킨의 작품이 아니다. 자드킨의 작품은 보다 거칠고 투박한 반면 누에넨의 동상은 매우 평범하게 빈센트를 표현하고 있어서 약간 아쉬움이 들

었다. 또한 관리를 제대로 하지 않아 지저분한 상태여서 기대를 갖고 갔던 나에게는 살짝 실망스러움을 안겨주었다.

중앙공원의 한편에는 앞서 말한 〈감자 먹는 사람들〉의 동상도 있다. 2015년 이 동상이 세워질 당시 그림 속의 이미지를 함부로 조각으로 만들어서는 안 된다는 주장과 그래도 마을을 대표하는 그림의 동상을 만들면 오히려 마을의 상징이 될 수 있다는 의견이 분분했다고 한다.

여행자의 입장에서 매우 흥미로운 조각이었다. 특히 빈센트가 그림을 그린 위치에 의자가 하나 놓여져 있는데 거기에 앉아 〈감자 먹는 사람들〉의 동상을 구경하고 있노라면 마치 내가 빈센트가 된 듯한 기분이 들어서 묘한 기분이 들었다.

03 사랑의 열병,
또 한 번의 실패와 아버지의 죽음

　누에넨의 베헤만 목사Reverend Begemann는 은퇴 후 빈센트 아버지의 목사
관 바로 옆에 자리를 잡고 새로 집을 세웠다. 하지만 2년 사이 목사 부부
는 차례로 사망하고 그 집에는 아직 결혼하지 않은 딸 셋만 남았다. 막내
딸의 이름은 마가렛이었고 매우 착하고 남을 돕기를 좋아했다. 한 번은 어
느 해 겨울 빈센트의 어머니가 넘어지는 바람에 어깨가 부러진 일이 있었
는데 그때 옆집의 마가렛이 자주 와서 어머니의 병간호를 해주었다. 자연
스럽게 빈센트는 점차 자신보다 13살이나 많은 막내딸 마가렛에게 관심
이 갔다. 둘은 자연스럽게 친해졌으며 서로 호감을 가지게 되었다. 둘은
함께 산책을 다니기도 하고, 마가렛이 빈센트의 화실을 방문하기도 하는
등 계속해서 친밀한 만남을 이어갔다. 두 사람은 어느덧 결혼을 이야기하
는 관계가 되었다. 그러나 이번에도 역시 주변의 반대가 두 사람을 가로막
았다. 특히 마가렛의 언니들은 두 사람의 결혼을 극심하게 반대했다. 그
런데 정작 거기에 더 충격을 받은 건 빈센트가 아닌 마가렛이었다. 마가
렛은 언니들의 반대에 좌절해 극단적인 선택을 하기까지 이르렀다. 다행
히 약을 먹은 마가렛을 빈센트가 재빨리 발견해 에인트호벤의 한 병원으
로 옮겨 목숨을 건질 수 있었다.

　빈센트는 분노가 치밀었다. 결혼을 반대한 마가렛의 언니들에게 비난을
퍼부었다. 마가렛은 자살 소동 이후 다른 도시로 떠나버렸고, 빈센트는 또

한 번 깊은 슬픔의 나락으로 빠져버렸다.

아버지의 죽음

1885년 이른 봄이었다. 빈센트의 아버지는 집으로 돌아오다 현관 앞에서 쓰러졌다. 그리고는 계속 의식을 잃어버렸다. 빈센트는 급하게 테오에게 전보를 쳤다. 그러나 빈센트의 아버지, 테오도뤼스는 다시는 자리에서 일어나지 못했다.

장례식을 치르기 위해 가족과 친척들이 모두 모였다. 다들 빈센트를 보면서 쑥덕거렸다. 마치 아버지의 죽음이 빈센트 탓이라는 분위기였다. 누구도 대놓고 말하지는 않았지만, 유일한 한 사람, 바로 동생 안나가 빈센트의 얼굴을 쳐다보며 말했다.

"오빠가 아버지를 죽였어."

아버지가 세상을 떠난 그 날은 바로 3월 30일, 빈센트의 생일이었다. 그리고 빈센트보다 앞서 태어났던 형 빈센트가 죽은 날이기도 했다. 이 불행의 수레바퀴는 정말 계획된 것이었을까? 이토록 비극으로만 되풀이되며 돌아오는 운명의 심술을 어찌하면 좋을까.

감자 먹는 사람들

아버지의 죽음 이후 끝내 풀지 못한 아쉬움과 자책은 전혀 표현하지 않으면서 빈센트는 그림에만 몰두하기 시작했다. 1885년 4월, 농촌 생활의

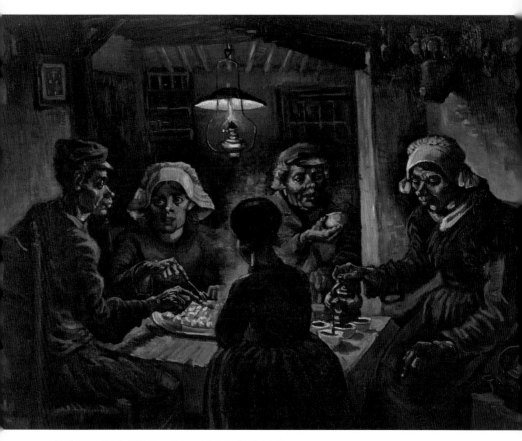

〈감자 먹는 사람들〉, 유화, 82×114cm, 반 고흐 미술관, 1885

진지함을 그림에 담아 사람들로 하여금 삶과 예술을 진지하게 일깨워 주고자 노력했다. 그 결실이 바로 〈감자 먹는 사람들〉이다. 단순하게 농촌의 모습을 전달하는 것이 목표가 아니라, 도시 사람들에게 농촌의 현실을 생생하게 보여주는 것이 목표였다. 그림의 모델이 된 코르넬리아 데 흐로트 가족과는 가끔 감자를 같이 먹으며 저녁 시간을 보냈다. 이것은 그의 첫 번째 대형 작품이었으며 자신의 모든 노력을 기울였다.

> "램프 불빛 아래서 감자를 먹고 있는 사람들이 접시로 내민 손, 그 손으로 땅을 팠다는 점을 확실히 보여주고자 했다. 그 손은 손으로 하는 노동과 정식하게 노력해서 얻은 식사를 시사한다. 언젠가는 〈감자 먹는 사람들〉이 진정한 농촌 그림이라는 평가를 받을 것이다. 감상적이며 나약하게 보이는 농부 그림을 좋아하는 사람들은 다른 대상을 모색하겠지. 하지만 길게 보면 농부를 전통적인 방식으로 달콤하게 그리는 것보다 그들 특유의 거친 속성을 살려내는 것이 더 나은 결과를 가져올 것이다." (1885. 4. 동생 테오에게 보내는 편지에서)

좀 더 자세히 그림을 살펴보자. 중앙에 등을 보이고 있는 어린아이의 모습이 보인다. 비록 뒷모습뿐이지만 자세히 보면 아이의 머리가 옅은 후광으로 둘러싸여 있음을 볼 수 있다. 빈센트는 왜 아이의 얼굴을 보여주지 않은 것일까? 전문가들은 아마도 자신에게 이름을 물려주고 죽은 형의 모습을 의미한다고 해석한다.

"내가 이 그림에서 정말로 강하게 나타내고 싶었던 것은 어두운 등불 아

래에서 감자를 먹고 있는 사람들의 그 손. 그 손으로 직접 땅을 파서 감자를 캤다는 것이다. 농부는 자신들이 일한 만큼 수확했으며, 그 자체가 이미 노동의 신성함을 보여주기 때문이지."

이렇듯 누에넨에서의 생활은 결코 평탄하지 않았다. 가족 간의 갈등과 아버지의 죽음, 동네 사람들과의 억울한 오해와 누명까지 받아가며 버틴 시간이었다. 그러나 누에넨에서 그려낸 〈감자 먹는 사람들〉 덕분에 드디어 본격적인 화가의 길을 걷게 되었다.

빈센트는 누에넨을 떠나 파리로 향했다. 네덜란드의 시골 화가로 남기보다 더 큰 세상으로 나가고 싶었을 것이다. 그의 나이 서른, 빈센트는 이때부터 7년간 본격적인 화가의 삶을 살아간다. 그러나 이때 이후로 다시는 네덜란드에 돌아오지는 못했다.

그림의 가장 왼편에서 여인을 바라보는 젊은 남자, 그는 의자에 앉아있다. 자세히 보면 의자에 '빈센트'라고 쓰여 있다. 그렇다. 반 고흐, 바로 자신이다. 그리고 바로 옆에서 포크로 감자를 찍으며 남자를 바라보는 여자가 있다. 그녀는 당시 누에넨에 실제로 살았던 열일곱 살의 한 아가씨다. 빈센트는 그녀를 모델로 자주 그림을 그렸는데 순수한 그녀를 좋은 모델이라고 생각했다. 그런데 하필이면 그즈음 그녀가 임신을 하게 되었고 동네 사람들은 아이의 아버지가 빈센트라고 오해하게 되었다. 빈센트는 정말 결백했다. 그러나 이미 누에넨 사람들은 빈센트를 어린 소녀를 임신시킨 추악한 파렴치범이라고 생각했다. 심지어 마을의 성당 사제가 직접 찾아와서 아무도 당신의 그림 모델로 삼지 말라는 경고까지 할 정도였다.

이런 소동에도 불구하고 이 작품을 완성한 빈센트는 희망으로 가득 찼다. 이제 자신도 누구 못지않은 화가가 되었다고 생각했으며 더욱이 〈감자 먹는 사람들〉이야말로 농민 화가가 되려는 자신의 꿈을 가장 잘 표현한 작품이라고 여겼다.

　하지만, 작품의 평가는 그리 좋지 못했다. 인상파의 그림을 사고파는 일을 하던 테오에게 〈감자 먹는 사람들〉 같은 어둡고 칙칙한 그림이 좋아 보일 리 만무했다. 형의 그림을 받아 들고는 한없는 실망감에 차마 뭐라고 말을 할 수 없을 정도였다.

　친구 라파르트는 그래도 누군가는 빈센트의 그림을 정확하게 비평해야 한다고 하며 〈감자먹는 사람들〉에서 모델들의 신체비율이 전혀 맞지 않는다는 혹평을 해주었다. 빈센트는 매우 실망했다. 최선을 다해 자신의 작품을 변호했지만, 라파르트 역시 단호했다. 그 뒤로 둘은 다시는 보지 않는 사이가 되었다.

　이렇듯 누에넨에서의 생활은 결코 평탄하지 않았다. 가족 간의 갈등과 아버지의 죽음, 동네 사람들과의 억울한 오해와 누명까지 받아가며 버틴 시간이었다. 그러나 누에넨에서 그려낸 〈감자 먹는 사람들〉 덕분에 드디어 본격적인 화가의 길을 걷게 되었다.

　빈센트는 누에넨을 떠나 파리로 향했다. 네덜란드의 시골 화가로 남기보다 더 큰 세상으로 나가고 싶었을 것이다. 그의 나이 서른, 빈센트는 이때부터 7년간 본격적인 화가의 삶을 살아간다. 그러나 이때 이후로 다시는 네덜란드에 돌아오지는 못했다.

아른헴, 빈센트와의
여행이 주는 선물

———————

이 보잘것없는 놈의 마음속에 무엇이 들어있는지
내 작품으로 보여주고 싶다.

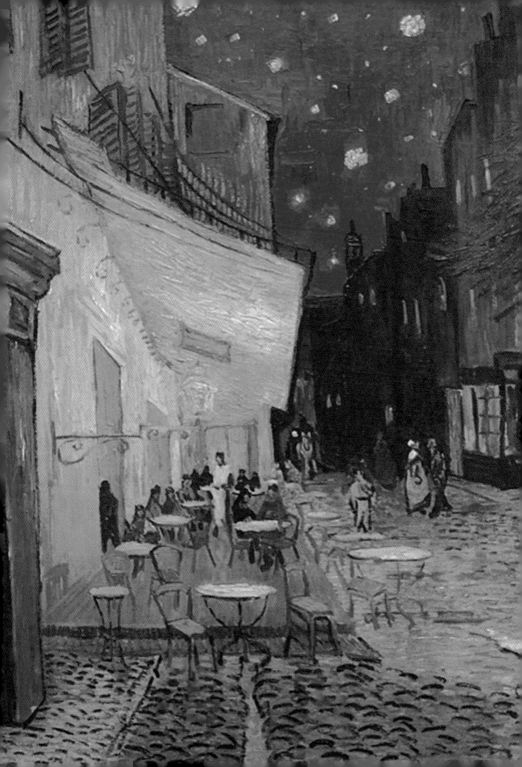

반 고흐 스토리투어의 매력은 당연히 빈센트 반 고흐의 삶을 따라가며 인생과 예술을 마주하는 것이다. 그렇지만 자연스럽게 빈센트의 작품뿐만 아니라 다양한 예술 작품을 감상하는 시간 또한 이 여행이 주는 특별한 즐거움이다.

특히 크뢸러 뮐러 미술관이 선사하는 경험은 그 중에서도 더욱 추천하고 싶은 이 여행의 별미이자 묘미다. 유럽의 미술관 대부분은 도심에 위치하는 경우가 많다. 하지만 크뢸러 뮐러 미술관은 깊고 큰 숲속에 자리하고 있다. 이것만으로도 이 미술관이 가지는 독특한 아우라와 신비한 분위

암스테르담에서 동쪽에 위치한 아른헴

빈센트: 별은 내가 꾸는 꿈

기가 있다. 물론 도심이 아니라서 자가용이 아니면 기차와 버스를 갈아타는 수고를 들여야 하지만, 암스테르담에서 미술관까지 찾아가는 길은 무척 재미있다. 여행의 참맛을 느끼게 해준다고 해야 할까?

암스테르담에서 기차를 타고 약 1시간 30분 정도 가면 아른헴Arnhem 역이 나온다. 아른헴 역에서 밖으로 나갈 필요도 없이 버스 정류장으로 곧장 이동해 바네벨드Barneveld 행 105번 버스를 타자. 나는 105번 버스에서 옆자리에 앉은 현지인과 잠시 이야기를 나눴다. 나에게 어디서 왔는지를 물었다. 내가 한국에서 왔다고 이야기하자 자신의 S사 스마트폰을 보여주

아른헴 역에서 버스를 기다리는 동안 잠시 만난 한 소녀

145

미니버스는 공원 입구에서 승객들이 입장권을 사는 동안 잠시 기다려준다

며 씩 웃던 모습이 생각난다. 그렇게 풍경을 보다 이야기를 하다 약 30분을 가니 미술관 입구에 있는 마을인 오텔로Otterlo에 도착했다. 정말 작은 시골 마을, 버스 이정표 밖에 없는 곳에서 미술관 가는 버스를 기다렸는데 마침 말을 키우는 목초지가 있어 한참 동안 말 구경 했던 기억도 난다.

어느새 106번 미니버스가 도착했다. 한국에서 흔히 보는 마을버스 같다. 그런데 유의할 사항이 있다. 크뢸러 뮐러 미술관에 갈 때는 입장권을 두 번 사야 한다는 점이다. 왜냐하면 미술관이 숲 공원 안에 위치하고 있기 때문이다. 그래서 숲 공원에 들어갈 때 공원 입장권을 사고, 다시 미술관에 도착해서 미술관 입장권을 사야 한다. 그렇지만 과정이 복잡하거나

요금이 부담스러운 것은 아니다. 미니버스를 타고 가다보면 먼저 숲 공원 입구에 잠시 정차하는데 이때 잠시 내려서 숲 공원 입장권을 사면 된다. 그리고 다시 탑승하면 미술관 입구에 내려준다.

물론 오텔로 마을에서 미니버스를 타지 않고도 미술관까지 가는 방법도 있다. 첫째는 도보다. 그저 천천히 숲길을 걷는 것만으로도 30분 정도밖에 걸리지 않는다. 또 공원 입구에 있는 무료 자전거를 이용할 수도 있다. 네덜란드에서 자전거는 아주 친숙한 이동수단이다. 각자 상황에 맞게 이용하자.

─── 아른헴까지 가는 법

암스테르담 → 아른헴 기차

20분마다 출발

소요시간 약 1시간 30∼45분

암스테르담 → 아른헴 버스

9:00AM ∼ 8:00PM까지 1시간에 1대씩 운행

소요시간 약 2시간 49분

01 세상에서 가장
 아름다운 미술관

 유럽에는 정말 많은 미술관이 있다. 그 많은 미술관을 전부 다 가볼 수는 없지만 어쩌면 평생 유럽의 수많은 미술관을 하나하나 가보는 것을 버킷리스트로 삼으면 좋겠다고 생각해본다. 아직 보지 못한 미술관도 많긴 하지만 그래도 누군가 나에게 유럽에서 반드시 가봐야 될 미술관 열 곳을 추천하라면 망설임 없이 1순위로 추천하고 싶은 미술관이 있다. 바로 아른헴의 크뢸러 뮐러 미술관이다.

크뢸러 뮐러 미술관의 상징이라고 할 수 있는 조각상이 입구부터 눈을 사로잡는다. 어떤 위치에서도
크뢸러 뮐러의 K라는 글자가 눈에 들어온다. 초록색 잔디와 보색 대비가 되어 더욱 강렬한 느낌을 준다.

반 고흐의 작품 87점을 보유한 크뢸러 뮐러 미술관은 미술관 그 자체가
자연과 어우러진 하나의 예술 작품 같은 곳이다. 그냥 예쁜 곳이 아니라,
감히 세계에서 가장 아름다운 미술관이라고 말해주고 싶다.

——— 크뢸러 뮐러 미술관

개관 화요일부터 일요일,
오전 10시부터 오후 5시
성인 € 21.90
6세~12세 어린이 €11.00
5세 이하 무료

Kröller–Müller Museum Houtkampweg 6 6731 AW Otterlo

info@krollermuller.nl

0318 591 241

크뢸러 뮐러 미술관의 탄생

크뢸러 뮐러 미술관은 네덜란드의 국립공원으로 지정된 '호헤 벨루베 De Hoge Veluwe'라는 숲속에 있다. 숲의 크기가 여의도 면적의 7배약 55㎢, 70만 평라고 하니 얼마나 큰 숲인지 가늠할 수조차 없다. 재력가이면서 개인 수집가였던 헬렌 크뢸러 뮐러는 원래 남편의 사냥터였던 이 숲에 자신이 모은 예술 작품을 하나둘씩 보관했다가 1935년 네덜란드 정부에 기증함으로써 지금의 모습을 갖추게 되었다.

헬렌 크뢸러 뮐러와 남편 안톤 크뢸러 뮐러

헬렌은 네덜란드 출신 화가 브레머H.P Bremmer에게 미술 레슨도 받았지만 뭔가 채워지지 않는 미술에 대한 허전함을 느꼈다고 한다. 그러다 스승의 권유로 미술품을 수집하게 되었다. 빈센트가 죽고 15년이 흘렀지만,

아직 세상으로부터 작품의 가치를 인정받지는 못하던 시기였다. 그러나 헬렌은 빈센트가 자신과 같은 네덜란드 출신이라는 점과 함께 작품의 가치를 높이 알아보고 빈센트의 작품을 대량으로 사들였다. 생전에 수집한 작품만 1만 1,500여 점. 반 고흐의 작품뿐만이 아니었다. 피카소, 몬드리안 등 이름 있는 현대 작가들의 작품들도 지속적으로 수집하였으며 마침내 크뢸러 뮐러 미술관을 설립하게 되었다.

미술관 입구로 향하는 길. 모던한 벽에 넓은 창이 펼쳐져 숲과 미술관의 조화가 아름답다.

미술관 입구에 들어서자마자, 나를 반기는 것은 자코메티의 〈걷는 사람〉이었다. 한국 전시회에서 직접 만났던 작품인데, 이 곳에서 다시 만나니 감동의 여운이 반갑게 올라왔다.

자코메티의 작품을 만나자마자 이 미술관이 단순하게 빈센트 반 고흐의 작품 때문만으로 유명한 것이 아니라는 사실을 느낄 수 있었다. 사실 네덜란드를 여행하다보면 이 나라의 매력이 왜 이리 알려지지 않았을까

〈밤의 카페테라스〉, 81×65cm, 유화, 1888

하는 안타까움을 느낄 때가 무척 많다. 크뢸러 뮐러 미술관 역시 마찬가지다. 만약 미술관을 테마로 유럽 여행을 계획하시는 분이 있다면 반드시 네덜란드 여행을 추천하고 싶다. 암스테르담의 반 고흐 미술관, 렘브란트의 〈야경〉이 있는 국립미술관, 반 고흐 미술관과 국립 미술관 사이에 작은 규모지만 강렬한 작품을 전시하는 현대 미술관, 〈진주 귀걸이를 한 소녀〉를 만날 수 있는 헤이그의 마우리츠 미술관, 그리고 베르메르의 고향인 델프트까지 미술을 느끼기에 넘치도록 충분한 곳이라 말하고 싶다.

크뢸러 뮐러에 있는 반 고흐의 대표작은 역시 〈밤의 카페테라스〉이다. 작품 속 배경이 된 카페는 지금도 아를에서 영업 중이다. 짙푸른 밤하늘과 노란색 카페가 참으로 아름답다.

〈네 송이의 해바라기〉 역시 빼놓을 수 없다. 빈센트는 1887년 파리 생활 2년차 늦여름부터 해바라기를 그리기 시작했다. 파리에 있으면서 모두 4점의 해바라기를 남겼는데 전통적인 정물의 기법에서 벗어난 누워있는 해바라기를 그렸다. 파리에서 그린 해바라기 시리즈는 이후 위대한 해바라기 작품의 밑거름이 됐다.

하나 더 소개하자. 바로 〈룰랭의 초상〉이다. 아를에서 빈센트와 인간적으로 가장 친했던 룰랭의 초상이다. 6점이나 되는 초상화를 그렸는데, 3점의 초상화에 꽃을 배경으로 넣었다. 이 그림만 보아도 빈센트가 얼마나 룰랭을 좋아했는지 알 수 있다.

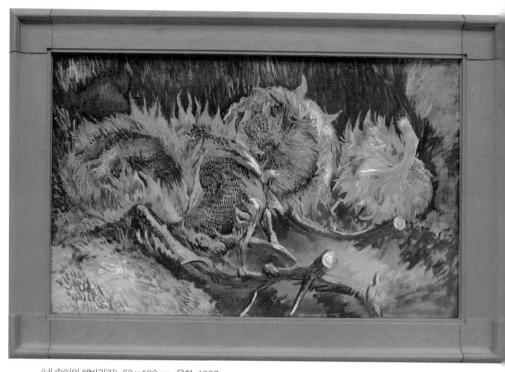

〈네 송이의 해바라기〉, 60×100cm, 유화, 1887

룰랭의 초상

네덜란드

02 난 지금
 천국에 와 있다

마음껏 작품을 감상하고 그 감동을 가슴에 가득 담고서 미술관 뒤쪽으로 나가면 커다란 정원이 나온다. 당연히 단순한 정원이 아니다. 곳곳에 조각상들이 보이고 잘 다듬어진 산책길을 따라 걸을 수 있다.

　미술관을 직접 찾아간다는 것은 다양한 의미가 있다. 가장 큰 목적은 위

빈센트: 별은 내가 꾸는 꿈

대한 예술가가 남긴 작품을 직접 감상하는 것이다. 언젠가 미술 작품 감상은 과연 무엇일까란 생각해 본 적이 있다. 이 그림을 왜 봐야 하고 어떤 느낌을 받는 게 좋은 것일까란 물음을 끊임없이 했다. 마땅히 정답이라고 결론 내려진 것은 없지만 문득 이런 생각을 했다. 영화 감상을 할 때, 먼저 대강 포스터나 예고편을 본다. 그리고 실제로 영화를 보고나서 그 영화가 너무나 감동적이었다고 가정해보자. 그때 다시 포스터나 예고편을 보면, 그 전에는 느껴지지 않았던 감동이 되살아난다. 포스터만 보아도 깊이 빠져드는 것이다.

159

미술 작품 감상도 비슷한 것이 아닐까. 한 화가의 인생을 이해하고 당시의 시대적 상황과 역사적 사건들을 알고 있다면 한 장면만을 보여주는 그림이라도 수많은 상상과 표현의 세계를 넘나들며 감동과 의미를 찾을 수 있지 않을까. 작가의 의도와 달라져도 결국 작품을 감상한다는 건 감상하는 사람이 작품을 통해 새로운 감동을 창조하는 재창조의 작업이니까 말이다.

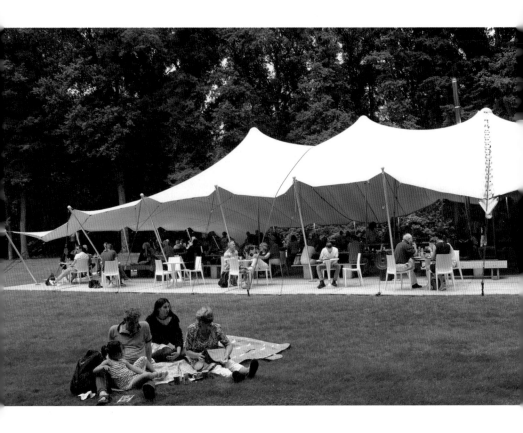

빈센트: 별은 내가 꾸는 꿈

산책길을 조금만 걸으면 간단한 식음료를 즐길 수 있는 야외 레스토랑이 나온다. 숲속의 정원 같은 레스토랑에서 식사를 하며 잔디밭에서 누워 마음껏 하늘을 바라보고 있노라면 내가 미술관에 왔다는 사실마저 잊어버릴만큼 마음이 부유해진다.

예술과 삶의 의미

빈센트는 자신이 사후 이렇게까지 유명한 화가가 될 것이라는 사실은 상상조차 못했을 것이다. 그는 자신에게 주어진 화가의 사명에 충실해 하루하루 그림을 그렸을 뿐이니까. (학자들의 연구에 의하면 빈센트는 36시간마다 한 작품을 그렸을 정도로 놀라운 모습을 보였다고 한다) 그저 사람들이 자신의 작품을 좀 알아주고 그림으로 생활할 수 있을 정도라면 동생에게 진 빚을 갚고 자신도 약간 더 나은 화가 생활을 할 수 있으리라 기대했을 것이다.

마찬가지로 자신의 작품이 이토록 아름다운 숲속에서 전시되고 있을 것이라는 상상도 못했을 것이다. 비록 그는 떠났지만 그가 남긴 작품으로 인해 수많은 사람들이 위로와 행복을 느끼고 있으니 빈센트야말로 진정한 예술가임에 틀림없다.

사실 유럽의 미술관 곳곳을 다니면서 낯설기도 하고, 부럽기도 했던 것은 미술관 자체의 규모나 숫자보다도 미술을 대하는 그들의 모습이었다. 솔직히 한국에서는 미술 작품을 본다는 것이 여전히 1년에 한두 번 있을까 말까한 연례행사이거나, 젊은이들의 데이트 코스, 혹은 해외 거장의 전시회가 열릴 때만 구름 같이 모여드는 특별한 이벤트처럼 보이는 게 사실이다.

한국에서도 많은 전시가 열리고 있다. 전시도 하나의 산업이다 보니 특히 해외의 유명한 작품을 가져오는 경우 많은 관객을 모으기 위해 방학과 같은 계절적인 특수를 기대하는 경우가 많다. 보통 3개월에서 4개월 정도 전시회가 열린다. 그렇다 보니 인기 있는 전시의 경우 많은 관람객들로 인해 몸살을 앓는다.

요즘은 그래도 전시가 많이 대중화되어 가족과 연인 단위로 전시회를 많이 다닌다. 난 꼭 전시회를 가기 전에 공부를 많이 해서 깊은 지식을 얻어야 한다고 생각하지는 않는다. 비록 생소한 내용의 작가라도 감상 자체만으로 훌륭한 문화 소비라고 생각한다. 여기에 좀 더 욕심이 있다면 전시회장 가는 것이 일상의 연장처럼 되었으면 좋겠다. 실제로 유럽의 많은 사람들은 모르는 사람의 개인 전시회도 아무렇지 않게 들어가 감상하고 오는 것이 일상다반사다. 한국의 개인전은 초대 받은 지인들만의 축제 같은

느낌이 드는 것도 사실이다. 전시회를 많이 다니는 나 역시 인사동의 아무 갤러리나 불쑥 들어가기는 쉽지 않을 때가 많다. 그래도 전시를 많이 다녀보라고 말하고 싶다. 어떤 작품이든 어떤 목적이든 전시를 많이 보다보면 나에게 영감을 주는 작가와 작품 스타일을 알게 된다. 미술에 눈뜬다는 건보는 것부터 시작되는 게 아닐까.

2
벨기에

벨기에 시절의 빈센트는 지금도 사람들에게 잘 알려지지 않은 모습이 많다. 파리에서 인상파 화가들을 만나기 전, 특별한 명작을 그렸다거나 하지도 않았던 시절이다. 때로는 반 고흐가 벨기에에서도 살았는지 모르는 사람도 보았다.

빈센트는 평생 많은 곳을 떠돌아다녔다. 그는 늘 이방인이고 방랑자였다. 한 곳에서 2년 이상 거주한 적이 없었다. 예술가이자 화가 반 고흐를 온전히 이해하기 위해서는 실은 벨기에 시절의 인간 빈센트의 삶을 반드시 이해해야 한다. 개인적으로는 벨기에 시절이 빈센트와 함께 하는 나에

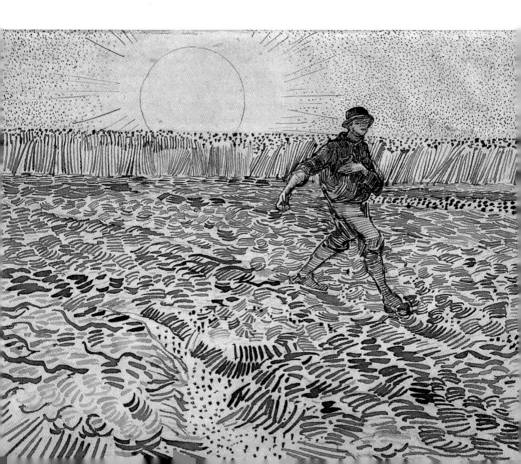

게는 마치 산티아고 순례길 같은 의미를 가진다.

나도 생각해보면 대학을 갓 졸업하고 첫 취업했던 2000년 초 지방에 있던 회사가 갑자기 이전해 불가피하게 서울로 집을 옮겨야 했던 적이 있다. 지금도 마찬가지겠지만 그때도 어디에 집을 구해야 할지 정말 골치 아팠던 기억이 난다. 어렵게 어렵게 구한 집에서 전세가 올라 다시 이사를 가는 상황이 이어졌는데 그때마다 새로운 집을 찾고 안착하는 것이 참 힘들었던 기억이 난다. 주거 문제와 함께 직장 고민도 하게 된다. 처음엔 취업만 되면 좋겠다는 마음이지만 막상 입사하면 과연 내가 이곳에서 오랫동안 일할 수 있을까? 나의 경력은 어떻게 만들어가야 할지, 연봉을 더 많이 받을 수 있을지 등등 고민이 끝없이 이어진다. 나이를 먹는다고 고민이 쉽게 사라지지 않는 것 같다. 나도 어느 정도 경력이 오래됐지만 이제 노후를 걱정하고 지금 하고 있는 일을 나이를 먹어서도 계속할 수 있을지 사실은 지금도 불안하다.

빈센트의 벨기에 생활도 불안감 그 자체였다. 아버지의 주선으로 브뤼셀에서 선교사가 되기 위한 공부를 시작했지만 결과가 좋지 못했고, 교리해설자라는 애매한 위치로 보리나주의 탄광으로 가게 되었다. 아마도 빈센트의 37년 짧은 생애 중에서도 보리나주에서의 2년이 가장 참혹하고 힘들었던 시간이었을 것이다.

결국 보리나주에서 해고당한 뒤 몽스 지역의 퀘에메에서도 방황이 이어지고, 브뤼셀을 떠난 지 2년 만에 다시 브뤼셀로 돌아와 왕립아카데미에 등록할 때까지 시련이 계속되었다. 테오로부터 스케치 기본 서적들을 받아 혼자서 열심히 스케치 연습을 했고, 그 와중에 라파르트라는 화가

친구를 만나 함께 예술을 고민하고 작업할 수 있게 되었다. 생활은 그리 나아지진 않았지만 이때부터 빈센트의 정체성이 종교인에서 화가로 변모한 것은 확실하다.

처음에 반 고흐 관련 책을 써야겠다고 마음먹었을 때를 잠시 떠올린다. 참 단순했다. 부끄러운 말이지만, 솔직히 이 책을 쓰게 된 처음 동기는 다분히 상업적 의도가 짙었던 게 사실이다.

반 고흐의 그림은 어떻게 해서 세계적인 메가톤급 베스트셀러가 되었을까? 마케터로서의 호기심이 들었다. 그리고 나도 베스트셀러를 파는 마케터가 되고 싶었다. 일단 되는 대로 자료를 모으고, 반 고흐를 추적하기로 마음먹었다. 그런데 다른 것보다 그의 편지에 깊이 빠져들기 시작했다. 거기에는 유명한 화가 반 고흐가 아닌 인간 빈센트의 모습이 들어있기 때문이었다.

빈센트의 삶과 내면을 들여다볼수록 그림이 주는 감동이 달라졌다. 그것은 비싸게 많이 팔린 그림이 아니었다. 한 인간이 처절한 몸부림 끝에 빚어낸 치열한 삶의 흔적이었다. 그 순간 나는 전혀 다른 사람이 되어버렸다.

빈센트 반 고흐라는 유명한 화가의 명성이 아닌, 그저 한 사람의 인간이었던 청년 빈센트를 깊이 사랑하게 되었다. 비록 나 자신이 예술가는 아니었지만, 빈센트의 삶을 통해 예술을 새롭게 들여다보게 되었다. 그래서 내게는 벨기에 시절의 빈센트가 너무나 뜨겁게 다가온다. 그리고 마침내 화가로서 본격적인 행보를 시작한 벨기에의 여정이 가장 특별하게 느껴진다.

빈센트의 인생을 크게 네 부분으로 나눠보면, 태어나서 자란 네덜란드

시절이 첫 번째, 방황을 끝내고 본격적인 화가 인생을 시작한 벨기에 시절이 두 번째, 인상파 화가들을 만난 파리 시절이 세 번째, 그리고 수많은 명작을 만들어낸 아를과 그 이후가 마지막 네 번째인 것 같다. 그 중에서 벨기에 시절이 빈센트의 가장 깊은 방황과 절절한 삶의 모습을 보여준다.

—— 보리나주 가는 길

브뤼셀에서 몽스로 기차를 타고 약 1시간 이동

몽스에서 1번 버스를 타고 약 40여 분 이동

보리나주에서는 오로지 도보로만 이동

버스는 1시간 30분 안에 탑승할 경우 추가요금 없음

몽스 역에서 보리나주로 가는 1번 버스

01 탄광촌 보리나주에서
거듭난 화가 빈센트

애초 계획했던 암스테르담에서의 7년 목사 공부는 불과 1년 만에 실패로 끝나버렸다. 두 번의 목사 시험에서 낙방하자 빈센트는 더 이상 공부를 이어갈 자신감도 잃어버렸다. 그래도 아버지의 권유로 다시 마음을 다잡고 암스테르담에서 브뤼셀로 옮겨 다시 신학교에 입학하기로 했다. 그러나 브뤼셀 신학교는 매우 부실했고 또 실망스러웠다. 하루 14시간씩 성경과 라틴어 공부를 해야 했다. 학우들과는 가끔 싸움을 벌였다. 도무지 공부에 전념하기 힘든 환경에서 또 실패할 수 있다는 두려움이 빈센트를 엄습했다.

브뤼셀 신학교

보리나주 마을 입구에 있는 꽃이 핀 갱도 열차

　결국 석 달의 선교사 시험 준비도 실패로 돌아갔다. 빈센트는 너무나 낙담한 나머지 식사조차 제대로 하지 못했다. 얼마나 심각했는지 하숙집 주인이 아버지에게 아들이 굶어 죽을 수도 있으니 데려가라고 편지할 정도였다. 절망은 깊어져만 갔다. 미래는 너무도 불안했고 무엇인가 해야겠다는 열정은 타오르고 있었지만 정확하게 무엇을 바라는지 알 수 없었다.
　그때 우연히 벨기에의 탄광촌 보리나주를 소개하는 소책자를 발견하고 그 마을에 관심을 가지게 되었다. 보리나주는 탄광촌 중에도 가장 오래되고 위험한 곳이었다. 자주 사고가 나고 갱도가 무너지는 곳이었다. 자본주의가 발전하며 보여줄 수 있는 가장 참혹한 모습을 가진 동네였다.
　버스는 보리나주 동네 한가운데를 지나 나를 내려줬다. 그때부터는 본격적으로 도보로만 빈센트의 흔적을 찾아가야 했다. 보리나주 마을에서

탄광촌까지는 차를 가져가지 않는 이상 걸어 다닐 수밖에 없다. 지도상으로는 버스 정류장부터 탄광까지 약 2km 남짓한 거리였다. 해가 쨍쨍한 여름에 시골길을 걷기란 쉽지 않았다. 그래도 빈센트가 평생 가장 절망적인 곳에서 화가가 되기로 결심한 곳이라는 생각에 빨리 가고 싶은 마음이 나를 더 재촉했다. 천천히 길을 걸으며 보이는 하늘은 파랗기만 했다.

　탄광촌의 모습이 점점 더 가까워졌다. 이미 폐광이 되었지만 당시 건물은 여전히 그대로였다. 건물은 생각보다 꽤 컸다. 아마도 캐내온 석탄을 보관하거나 광부들을 위한 식당이나 사무실 같은 다양한 용도로 활용한 것 같다. 오랫동안 폐허가 된 건물이라 그런지 담벼락에는 철조망이 쳐져 있었고 군데군데 무너져 내린 곳도 보였다. 건물 안으로 들어갈 수는 없었다. 아쉽지만 밖에서만 쭉 둘러보며 이모저모 살펴보았다. 벽에는 여기가 한 때 빈센트가 지냈다는 흔적을 알려주듯 벽화가 그려져 있었다.

140년이 넘은 이 건물은 세월의 흔적을 그대로 담고 있었다. 그 누구도 제대로 관리하지 않고 방치된 채로 남아 있었다. 덩그러니 남은 건물은 그저 지나온 세월만을 담고 있을 뿐이었다.

25살 빈센트는 순전히 어렵고 힘든 사람들에게 성경을 전하고 싶다는 생각으로, 겨울이 시작될 무렵 아버지의 소개로 만난 페터슨 목사의 도움을 받아 벨기에 남부의 탄광촌인 보리나주에서 설교 활동을 시작했다. 비록 그는 정식 목사도 전도사도 아닌 아무런 자격 없는 청년이었지만 자신이 필요한 곳이라면 어디든지 가서 가난하고 힘든 이들을 도와주기로 결심한 것이다. 빈센트에게 보리나주 행은 여러 감정이 복잡하게 뒤섞여 다가왔을 것이다. 목사와 선교사 시험에서 연달아 실패한 현실에 대한 도피,

마르카스 탄광의 현재 모습

그러나 탄광 같은 '낮은 곳'에서 일하는 노동자에 대한 연민, 무엇보다 아버지에게 나도 힘과 용기가 있다는 것을 보여주고 싶은, 인정받고 싶은 아들의 욕망이 뒤엉켜 있지 않았을까.

보리나주로 온 이상한 청년

빈센트는 쁘띠-왐므의 가난한 농부 데니스Jean-Baptiste Denis의 집에 머무르게 되었다. 데니스의 후손들은 훗날 이 때의 빈센트를 회상하며 그가 스케치에 몰두했었다고 말했다. 주로 광부와 노동자들 그리고 데니스 가족을 그리곤 했다고 한다. 스케치북을 가득 채울 정도였는데, 아침이면 데니스 부인이 그 스케치북을 아궁이에 불을 부치는 데 사용하곤 했다니 아찔한 아쉬움이 들었다. 절망 속에서 그리던 그림들은 과연 무엇이었을까?

현재 데니스의 집은 자그마한 정보센터로 운영되고 있다. 안타깝게도 내가 방문한 날은 열지 않았으며 나중에야 일요일만 공개한다는 것을 알게 되었다. 붉은색 벽돌로 꾸며진 기념관은 당시 이 마을에서 가장 흔하게 볼 수 있는 집 모양이다. 기념관 바로 옆에는 갱도에서 사용하는 석탄을 실어 나르는 자그마한 기차 위에 누군가 예쁘게 꽃을 심어 놓았다. 그리고 그 바로 옆에는 빈센트의 모습으로 꾸며진 토피어리가 서 있었다.

파란 하늘 아래 녹색의 빈센트 얼굴이 대조되어 참 예쁘다는 생각이 들었다. 마을은 내가 다녀본 유럽 마을 중에서도 가장 낙후한 지역처럼 보였다. 상가는 거의 찾아 볼 수 없었고 오로지 주택만 띄엄띄엄 있을 뿐이었다. 마을을 돌아다니다 하도 배가 고파 어렵게 찾은 빵집 젊은 여주인은 이 외진 곳에 동양인이 무슨 일로 왔나 싶었는지 신기하게 나를 쳐다보았다.

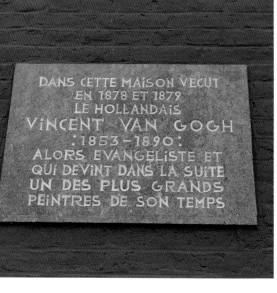

DANS CETTE MAISON VECUT
EN 1878 ET 1879
LE HOLLANDAIS
VINCENT VAN GOGH
:1853-1890:
ALORS EVANGELISTE ET
QUI DEVINT DANS LA SUITE
UN DES PLUS GRANDS
PEINTRES DE SON TEMPS

동네를 돌아다니다 문득 영화 〈빌리 엘리어트〉의 한 장면이 생각났다. 그 영화의 배경도 영국의 탄광촌 더럼이란 곳이었다. 주인공 빌리가 분노하며 춤을 추는 장면이 나오는데 붉은색 벽돌로 지어진 집들 사이를 배경으로 하고 있다. 보리나주의 골목을 걷다 보니 마치 〈빌리 엘리어트〉에서 그 장면을 촬영한 곳이 아닌가 하는 착각마저 들었다.

선교사 지망생 빈센트의 설교

빈센트가 맡은 일은 살롱 뒤베베로 불리는 댄스홀 뒷편 방에서 어린아이를 가르치고 병든 사람들을 돌보는 일이었다. 초기에 선교사 위원회는 빈센트의 이런 헌신을 높이 평가하였다.

보리나주 동네의 모습. 한눈에 봐도 낙후된 시골마을인 것을 알 수 있다

빈센트가 원한 것은 예수가 그랬던 것처럼 가난하고 병든 자들에게 성경 말씀을 들려주고 싶다는 것이었다. 그러나 보리나주 탄광촌의 삶은 하루하루가 거의 살아있는 지옥이었다. 한 번은 설교를 위해 700미터 아래 갱도로 내려갔는데, 거기서 목격한 것은 어린 아이들과 늙은 말들이 일하는 장면이었다. 목숨을 걸고 석탄을 캐는 광부들에게 설교보다는 당장 먹을 빵과 옷이 더 절실했다. 설교 따위는 아무도 관심이 없었다. 빈센트는 일단 자기가 가진 옷과 양식을 나누어 주었고, 그들과 같이 일하며 틈틈이 성경을 읽어주고 설교하였다. 광부들은 감격의 눈물을 흘리며 고마워했다고 한다. 빈센트는 편지에서 보리나주의 첫인상을 이렇게 표현하고 있다.

살롱 뒤베베와 현판. 현판에는 빈센트가 이 곳에서 설교했다는 사실을 적어놓았다.

"이곳의 광부들과 좀 더 가까워지기 위해서는 이들의 성품과 기질을 배워야겠다. 내가 그들을 가르치기 위해서 온 것이 아니라 진실한 모습을 보여줘야겠다. 그렇지 않으면 신뢰를 얻을 수 없다"

자신의 삶도 그들과 같아야 된다는 생각으로 하숙집을 나온 빈센트는 광부들처럼 오두막 같은 곳에서 잠을 잤다. 한번은 탄광에서 큰 폭발 사고가 나자 부상자를 치료하고 함께 기도해주었다. 빈센트는 심지어 그가 덮고 있던 이불과 옷조차도 가난한 사람들에게 벗어주곤 했다. 그러나 그의 이런 행동을 교회는 못마땅하게 생각하였다. 자신을 돌보지 않는 빈센트의 행동이 교회로서는 감당하기 힘들다고 생각했다.

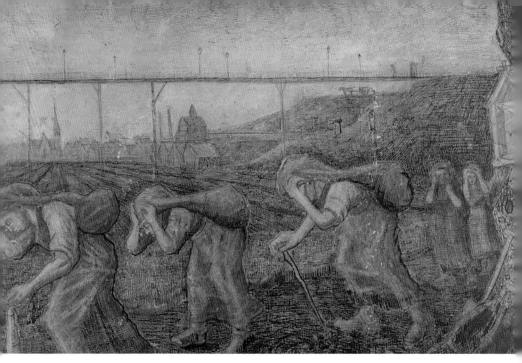

심한 육체노동에 시달리는 광부들의 모습을 그린 스케치

빈센트는 매우 이타적인 사람이다. 불쌍한 이를 보면 돕지 않고는 지나칠 수 없는 성격의 소유자였다. 헤이그에서 임신한 시엔과 가정을 이루고 동거를 한 것도 어찌 보면 이타심의 산물이다. 내가 빈센트를 알면 알수록 가장 놀라는 지점이다. 불행과 실패의 아이콘 같은 그의 인생에 이렇게 자신을 희생하는 모습이 있음을 발견할 때마다 깜짝 놀라게 된다. 인간 빈센트는 과연 어떤 사람이었을까? 정신질환에 시달린 불운한 예술가? 아니다. 그는 자신의 불행에도 불구하고 항상 인간에 대한 사랑과 이해를 가지고 살았던, 어찌보면 흔치 않은 이타심을 가진 사람이었다.

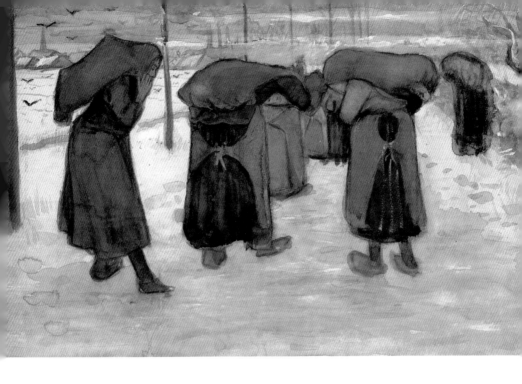

불행에 거듭된 불행

야속하게도 불행은 멈추지 않고 또 찾아왔다. 목사도 선교사도 아닌 청년이 너무나 열심히 선교 활동을 하다 보니 오히려 주위 사람들의 시선은 더 날카로워졌다. 빈센트의 과도한 특별함을 이해하지 못한 교회는 그의 돌발행동과 노동자의 근로조건 개선을 위한 시위를 선동한다는 이유로 더 이상 선교 기회를 주지 않기로 결정하고 결국 6개월 뒤인 1879년(26살)에 해고되고 만다. 이것은 그나마 매월 받았던 50프랑의 수입마저도 끊겼다는 뜻이다.

어쩌면 빈센트는 자신의 희생이 예수의 행적을 따라간다고 믿었을 수도 있다. 그랬기에 자신의 직업은 없어졌을지라도 그것을 또 한 번의 실

패로 인정하기는 싫었다. 실패라는 단어를 가장 잘 합리화하는 것은 바로 예수와 같은 희생을 계속하는 것이었다. 해고를 당했다고 해서 당장 보리나주를 떠나고 싶은 마음도 없었다. 그래서 같은 몽스 지역의 퀘에메 마을로 이사한다. 하지만 그는 빈털터리였다. 아는 사람도 없었으며 수입마저도 끊긴 거지와 다름없는 신세였다.

하는 수 없이 1879년 여름 저녁 늦게 아버지가 소개해준 페터슨의 집에 도움을 요청하러 도착했다. 노크를 하자, 페터슨 목사의 손녀가 문을 열었다. 나중에 그녀는 인터뷰에서 문 앞에 선 빈센트의 모습은 한마디로 소름이 끼칠 지경이었으며 너무도 더러웠다고 회상했다. 그래도 페터슨 목사는 빈센트에게 먹을 것을 내어주었다. 빈센트는 스케치북과 연필을 요청했고 소녀의 모습을 그렸다. 그러나 빈센트 몰래 가족들은 그림을 불속에 던져 버렸다. 집으로 돌아가라는 페터슨의 충고도 빈센트의 귀에는 들리지 않았다. 페터슨은 빈센트의 고집을 꺾지 못하고 퀘에메cuesmes 동네의 프랑크Eduoard Francq를 소개해주었고 빈센트는 그에게 방을 빌려 생활했다.

몽스 기념관

빈센트가 보리나주에서 해고당한 뒤 아버지 친구의 소개로 찾아 온 곳이 퀘에메의 이 집이며 1879년 8월부터 1880년 10월까지 약 1년 2개월간 머무른 곳이다. 지금은 몽스Monce 시에서 많은 후원을 받아 기념관으로 잘 보존되고 있다.

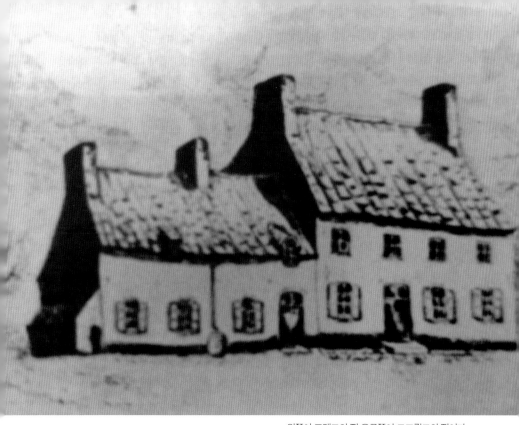

왼쪽이 프랭크의 집 오른쪽이 드크뤽크의 집이다

———— **몽스 반 고흐 기념관**

입장료 : 4유로

운영시간 : 화요일~일요일 10am~4pm

Edouard Joseph Francq

기념관에 가기 위해 탄광촌을 둘러보고 버스를 타고 나와 퀘에메에서
하차하였다. 버스 정류장에서 약 5분 거리에 기념관이 있었다. 구글 지도

183

몽스에 있는 반 고흐 기념관(정보센터)

를 따라 걷다보니 저 멀리서 기념관의 안내 표지판과 플래카드가 보였다. 골목길에 접어들어 조금만 걸어가니 정보센터가 나왔다. 다양한 안내 책자와 정보를 확인하고 필요한 것이 있으면 질문을 할 수도 있었다. 한참을 구경하고 정보센터를 나오니 관리인이 친절하게 안내해주었다.

　기념관 왼쪽에는 영상센터가 있었고 약 30여 분 정도의 빈센트 영화가 상영되고 있었다. 그동안 많은 기념관을 다니면서 영상을 봤지만 가장 완성도가 높고 빈센트의 보리나주 행적을 상세하게 설명해주는 아주 훌륭한 영상이었다.

　역시 보리나주에서 만난 빈센트가 화가 반 고흐를 있게 한 아주 중요한

시간이라는 확신이 들었다. 사람들은 빈센트의 파리나 아를 시절에 더 주목하지만, 빈센트의 삶을 따라가는 이 여행에서는 그 어느 곳보다 중요한 곳이 바로 여기, 보리나주다.

영상을 다 보고 난 뒤 바로 앞에 있는 방에는 당시의 행적을 느낄 수 있는 물품과 정보물들이 있었다. 벽면은 당시의 스케치를 확대하여 장식을 해 놓았다. 관리인에게 이 물품들이 빈센트가 쓰던 물건이냐는 질문하자 그는 미소를 지으면서 'NO'라고 대답했다. 비록 진짜가 아닐지라도 빈센트가 겪었던 탄광 노동자들과의 힘든 과정과 해고된 뒤 자신의 육체를 처절하게 만들며 끝없는 수행의 길을 걸었던 빈센트가 머물었던 공간이 여기 남아있다는 사실 자체만으로 너무 고마웠다.

마땅한 직업도 없는 빈센트. 동생이 보내주는 돈도 금방 바닥났다. 때론 몇 주 동안 돈이 오지 않아서 쫄쫄 굶기도 했다. 빈센트는 테오에게 편지를 써서 자신에게 와줄 것을 요청했다. 퀘메 집에 정착하고 얼마 되지 않아 테오가 형을 방문했다. 테오는 형에게 좋은 말로 구슬러서 더 이상 이렇게 가족들의 돈을 받아서 여기서 지내는 것은 힘들겠다고 말했다. 테오는 형과 거닐었던 헤이그의 추억을 이야기하며 형이 너무 많이 변했다고 했다. 그러나 그 말을 받아들일 빈센트가 아니었다. 둘의 대화는 곧 험한 분위기로 바뀌었고 빈센트는 계속된 자신의 실패에 스스로 염증이 나 있었다. 그는 테오의 진지한 조언마저도 비난으로 받아들였다. 테오의 방문조차 별 도움이 되지 못했다.

절망의 시간은 계속되었다. 거의 짐승 같은 생활을 이어갔다. 계속해서 미친 사람처럼 방황했다. 거의 노숙자 같았다. 제대로 된 식사도 하지 못

빈센트가 화가로 다시 태어난 집은 기념관으로 변모했다

하고 길거리의 삶을 이어갔다. 그를 본 사람은 빈센트에게 당신은 미쳤노라고 이야기할 정도였다. 빈센트는 지지 않고 사람들에게 예수도 나와 같이 미쳤다고 응대했다. 엄혹한 현실에도 불구하고 여전히 신에 대한 빈센트의 믿음은 컸다.

빈센트는 스스로 생각했다. 자신이 추구하는 그 무엇인가를. 그것이 무엇인지 잘 몰랐다. 내면에서 끓어오르는 욕망이 알 수 없는 그 무엇을 향한다는 것만 알았다. 처음에는 그것이 종교인줄 알았다. 그래서 스스로 예수와 같은 고통을 택했다. 육체적 고통은 매우 가혹했다. 하지만, 자신이 찾는 길이라 믿으며 참고 또 참았다. 그리고 기도했다.

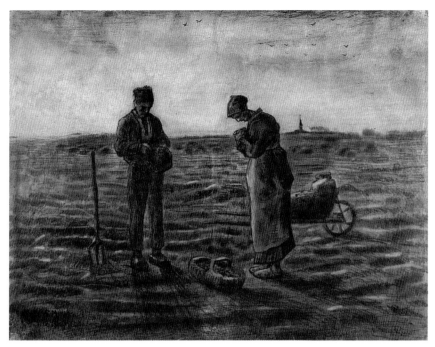

밀레의 만종을 모사한 빈센트의 스케치

"하나님! 왜 나를 이렇게 버리시나이까.
너무도 큰 고통이 있지만 당신은 저 멀리 있는 것 같습니다.
난 당신의 이름을 수 없이 불러보지만
당신의 목소리를 들리지 않습니다.
난 이제 육체적 고통의 끝에 와 있다고 느껴집니다."

빈센트는 예수를 떠올리며 스스로에게 가혹했다. 한때는 목적 없이 무
작정 길을 걸으며 방황하기도 했다. 제대로 먹지 못하고 입지 못한 것은

너무도 당연한 것이었다. 그러다 문득 자신이 한때 좋아했고 고객으로 만난 적이 있던 화가 쥘 브르통을 떠올리고 그의 작업실로 향했다. 그 거리는 무려 70km나 되었다. 그를 만나기 위해 그 먼 길을 걸어갔다. 하지만 그의 집 문 앞에서 문을 두드리지 못하고 돌아서고 만다. 스스로에 대한 고통과 절망의 시간만 계속 되었다.

가족들은 빈센트가 정신병원에 입원하기를 원했다. 그러나 쉽지 않았다. 빈센트는 완강하게 거부했고 까다로운 절차 때문에 아버지도 포기하고 만다.

내 인생도 돌아보면 실패의 연속이었다. 쓰러지고 깨지고 그리고 또 끊임없이 도전하는 삶을 살고 있다. 빈센트가 느끼는 실패에 대한 불안감을 나도 늘 안고 살아간다. 마케팅을 하다 보면 많은 광고주를 만나고 헤어진다. 새로운 광고를 만나 무엇인가 잘 될 것 같은 기대를 가지다 일이 잘 맞지 않아 헤어지면 실패의 불안감이 엄습한다. 밤에 이루지 못할 때도 많다. 매일 일해도 내일은 잘 보이지 않고 미래를 생각해봐도 큰 변화가 없을 것 같다. 정말 막막하고 두렵기만 하다. 야심차게 세웠던 계획들이 이유도 모른 채 표류할 때면 정말 절망감에 휩싸인다. 빈센트도 마찬가지였을 것이다. 그러나 빈센트가 결코 포기하지 않은 일이 있다. 빈센트는 결코 그림 그리는 일만큼은 게을리한 적이 없었다. 미래가 어둡고 불안하기 짝이 없었지만 자신은 화가로 태어났기 때문에 그 어떤 결과가 나와도 굴하지 않고 계속해서 그림을 그렸다. 그리고 편지를 썼다. 그 덕분에 빈센트는 많은 작품을 남길 수 있었고 그의 부지런한 편지 쓰기 때문에 오늘날 그의 예술세계를 들여다 볼 수 있다. 여기서 끝나지 않는다. 새로운 그

림을 그릴 때마다 계속해서 발전하였다. 비록 세상을 떠났지만 그의 작품이 현대 표현주의에 결정적인 영향을 주었고 그로 인해 클림트와 뭉크 같은 화가들이 탄생하는 밑바탕을 만든 것이다.

빈센트가 실패에 파묻혀 그림 그리기를 게을리했다면 어땠을까? 오늘날 위대한 화가 빈센트 반 고흐는 결코 존재하지 않았을 것이다.

화가 빈센트 반 고흐의 탄생

빈센트는 스스로가 만든 가혹한 고통의 시간을 보내면서도 틈틈이 편지를 통해서 많은 스케치를 테오에게 보내곤 했다. 가끔은 테오의 부탁으로 보리나주 마을을 지도처럼 수채화로 그리기도 했으며 페터슨 목사의 집에 있을 때에도 함께 수채화를 그리기도 했다. 처음에는 그 누구도 빈센트의 그림을 눈여겨보지 않았다. 그저 취미로 그림을 그린다고만 생각했을 뿐이다.

그러나 빈센트의 절망이 계속되자 테오는 형에게 절망을 잊는 방편으로 그림을 계속 그릴 것을 권유하였다. 다른 것에 집중하다보면 잠시나마 현실을 잊고 힘이 나지 않을까 했을 것이다. 거기에 더해 자신이 화상이니 형의 그림을 팔게 되면 돈벌이도 되지 않겠냐고 덧붙였다. 빈센트는 일단 테오의 제안을 거절했지만 사실 이미 보리나주에서 몇몇 스케치를 광부에게 팔아 적은 돈이지만 수익을 얻은 적이 있었다. 신세를 지며 살던 페터슨도 빈센트의 그림을 몇 점 사주었다.(사실은 아버지가 돈을 주고 사주라고 했다) 이런 사실들을 떠올리니 문득 그림이 경제적인 현실에 도움이 될 수 있다고 생각했다.

일하러 가는 보리나주의 광부들의 모습 스케치

빈센트: 별은 내가 꾸는 꿈

더 중요한 것은 자존감이었다. 선교 활동을 할 때는 차가운 시선을 받았지만 막상 그림을 그리는 순간만큼은 그 누구도 손가락질하지 않았다. 어느 순간 깨달음이 왔다. 예수님의 말씀을 전하는 선교와 그림을 그리는 일이 같은 의미일 수 있다! 그러면서 지나온 과거가 예술에 뿌리를 내리는 10년 세월이었음을 자각했다. 어쩌면 자신이 찾고자 했던 것이 종교적 신념을 채워주는 예술일 수 있겠다는 생각이 강하게 들었다.

"전도사는 마치 화가와 같다. 이름 있는 위대한 화가들의 작품을 들여다보면 그 속에서 신이 이야기하는 그 모든 것을 발견할 수 있다."

목사와 선교사로는 실패했지만 그림으로 지난 세월을 보상받을 수 있다고 생각했을지도 모른다. 다시금 10년 전 테오가 헤이그로 놀러왔을 때를 떠올렸다. 둘은 하염없이 걸으며 예술에 대한 이야기를 했고 그림을 그리는 것은 그 시절 테오와 함께 나누었던 예술의 꿈을 함께 실현시키는 것이라고 생각했다.

1880년 8월, 드디어 우리가 아는 화가 빈센트 반 고흐가 내면으로부터 새롭게 태어났다. 이른 아침 일하러 가는 광부들과 하숙집 주인을 모델로 그림을 그렸다.

'오랜 시간동안 나의 스케치가 많이 좋아졌다. 요즘 난 나의 실력이 더 좋아질 것이며, 이것이 나의 희망이라는 것을 알게 되었다.'

테오는 형의 꿈을 격려했다. 그리고 파리에서 일어나고 있는 밀레와 인상파의 이야기를 해주었다. 밀레가 바르비종으로 떠나 자연을 그리는 화가가 되었다는 소식을 알려주자 빈센트는 자신이 그동안 보리나주에서 겪었던 그 고통이 마치 밀레가 자연을 찾으러 순교를 떠난 것과 같다고 생각했다. 그때부터 빈센트는 밀레를 존경했다. 〈씨 뿌리는 사람〉을 몇 번이나 따라 그렸다. 그리고 화가가 되기로 결심한 두 달 뒤, 본격적인 화가가되기 위해 브뤼셀로 떠났다.

02 화가로의 도약,
 화가 친구 라파르트와의 만남, 브뤼셀

빈센트는 기찻길이 보이는 카페 위에 작은 방을 얻었다. 줄곧 스케치를 통해 실력을 키워 나갔다. 또한 해부학에도 관심을 보이며 제법 깊이 있는 미술 공부를 이어갔다. 테오가 브뤼셀의 구필화랑에서 1년간 근무했기 때문에 아는 사람을 소개시켜달라고 졸랐으며 브뤼셀 구필화랑에 들르기도 했다.

브뤼셀 구필화랑이 있던 건물의 현재 모습

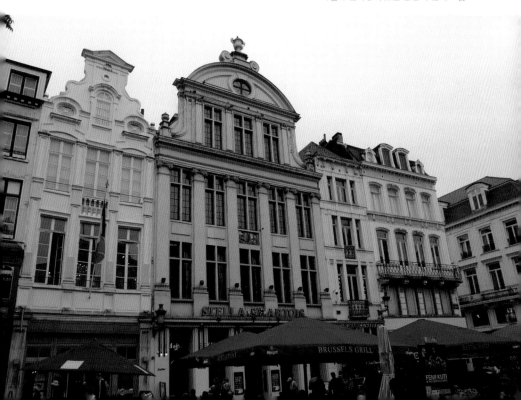

구필화랑 브뤼셀 지점장은 빈센트에게 많은 화가를 소개해 주었다. 그 중에서 라파르트라는 귀족 가문의 엘리트 화가가 빈센트를 자신의 화실로 초대했다. 라파르트는 까다로운 빈센트에게 매우 친절했으며 지적이고 교양 있는 태도로 빈센트를 대했다. 비록 빈센트가 죽고 난 뒤 사실 만나기 쉽지 않은 친구라고 회고했지만 그래도 라파르트는 빈센트와 함께 야외로 스케치도 나가고 이후 〈감자 먹는 사람들〉을 그린 누에넨까지 방문하여 우정을 나누기도 했다.

브뤼셀은 자유분방한 도시다. 벨기에 남부 지역은 프랑스어를 주로 사용하기 때문에 프랑스로부터 정치적 박해를 피해 온 많은 사상가들과 예술가들이 자유롭게 활동했다. 인상파가 예술적 영감으로 근대를 현대로 이끌었다면 경제학적 관점에서 현대에 가장 큰 영향을 준 맑스와 엥겔스가 사상적 박해를 피해 집필활동을 한 곳도 브뤼셀이었다. 빅토르 위고도 프랑스에서 망명하여 정착한 곳이며 상징주의 문학의 풍운아 베를렌이 동성애 연인 랭보를 데리고 온 곳도 브뤼셀이다.

1880년 특히 샤를 드 그루, 얀 헨리크 레이스의 작품이 인상 깊었다고 편지에도 적고 있다. 브뤼셀 왕립 미술학교에 입학하여 소묘를 배우게 된다. 자신감에 찬 빈센트는 경제적인 독립을 하기 위해 노력했다. 그림을 그려 돈을 벌고 싶어졌다. 정말로 오랜만에 다시 희망에 가득 찼다. 자신이 그림을 그리면 분명 삼촌과 테오가 도와줄 것이라고 확신했다.

그러나 희망도 잠시였다. 학교에서의 빈센트는 결코 원만하지 못했다. 수업에 싫증을 느꼈으며 다른 학생들과 친하게 지내지 못했다. 집착적인 연습으로 인해 돈도 많이 필요했다. 테오에게 더 많은 돈을 보내 달라고

요구했지만 거절당했다. 겨우 찾은 화가의 희망에서 다시 현실의 한계에 부딪힌 빈센트는 결국 어쩔수 없이 아버지가 있는 에텐으로 가게 된다.

브뤼셀 왕립 미술관

브뤼셀에 오면 반드시 해야 될 일 중의 하나가 와플을 먹는 것이다. 브뤼셀 시내 곳곳에 와플 파는 집이 많은데 어디를 가나 모두 맛있다. 한국에서야 어쩌다 먹는 와플이었지만 브뤼셀에서는 하루에 최소 3개 정도는 먹어줘야 할 정도로 맛있었다. 와플을 먹는 것처럼 미술을 좋아하는 사람이라면 반드시 들러봐야 할 곳이 브뤼셀 왕립 미술관이다.

플랑드르 지방의 풍속화가 피터 브뤼헬의 작품이 있다는 사실만으로도 충분히 방문할 가치가 있는 곳이다. 또한 벨기에의 자랑, 르네 마그리트 미술관도 가까워서 하루 정도 시간을 내어 두 곳 다 관람할 것을 적극 추천한다.

브뤼셀 왕립 미술관은 1878년 테오가 빈센트를 만나러 왔을 때 함께 들러 작품을 감상한 곳이다. 샤를 드 그루, 얀 헨리크 레이스의 작품이 인상 깊었다고 편지에도 적고 있다. 이후 약 1년 반 뒤에 다시금 이 미술관을 찾게 되는데 매년 전시되는 수채화전을 보고 무척 흥미롭게 생각한다. 특히 네덜란드의 화가 헨드릭 메스다흐 작품을 보고 위대한 드로잉 작품이라고 극찬했다.

3
프랑스

1장

파리,
색을 만나다

예전에 우리가 그런 이야기를 했지.

색에서 생명을 추구해야 한다고.

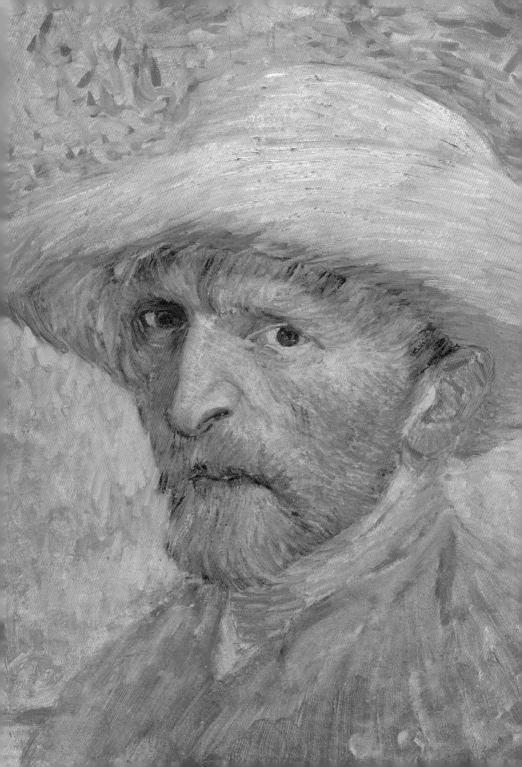

파리는 매우 의미있는 도시다. 특히 예술을 말할 때 가장 먼저 떠올리는 도시이고 파리하면 연상되는 단어가 예술이다. 파리는 아직도 전 세계 예술의 중심지이고 여전히 많은 예술가들이 예술적 자유를 누리고 있다. 빈센트가 몽마르트 언덕에서 인상파 화가들을 만나서 함께 그림을 그렸다는 사실도 파리가 예술의 중심이 되는 중요한 바탕일 것이다.

파리의 매력

내게도 역시 파리는 너무나 매력적인 도시다. 다양한 콘텐츠가 유혹하는 매혹적인 도시다. 지금도 충분히 매력적이지만, 과거로부터 축적된 역사, 철학, 예술의 흐름에서 가지는 상징성과 아우라는 여타 도시와 비교할 수 없을 정도다.

특히 근대의 시작을 알린 1789년 프랑스 대혁명과 1871년의 파리코뮌 그리고 1968년 학생혁명이 주는 역사적 울림은 가슴을 두드리기에 충분하다. 어떻게 한 나라에서 이렇게 혁명이 연속적으로 일어날 수 있는지 무척 궁금했다.

2018년 반 고흐 스토리투어 중의 일이다. 우연히 월드컵 결승이 있던 날 파리에 머물게 되었다. 마침 프랑스가 결승에서 크로아티아와 맞붙었고 길거리에서는 한국만큼 대규모는 아니지만 카페에서 틀어주는 티비 앞에 모여 응원을 펼치고 있었다. 경기에서 몇 골이 들어갔고 마침내 프랑스가 우승했다. 그 순간 나는 생각하지도 못한 경험을 했다. 우승이 확정되자 모든 사람들이 거리로 쏟아져 나왔고 차도에는 사람들로 가득 찼다. 갑작스런 상황에 무섭기도 했지만 책에서만 보던 혁명이 어쩌면 지금 이

프랑스

순간처럼 일어난 게 아니었을까 하는 생각이 들었다.

깔끔한 것을 좋아하는 사람들에게 파리는 불호의 도시가 될 수 있다. 지저분한 거리와 냄새나는 지하철, 그리고 악명높은 소매치기 경험들이 불호를 만들 수 있다고 본다. 그러나 문화와 예술을 사랑한다면 사진과 영화가 최초로 탄생한 곳, 인상파의 그림으로 인해 현대 미술이 탄생한 곳이라는 것만으로도 사랑하지 않을 수 없는 도시다.

파리와 빈센트

파리에서 빈센트의 흔적을 따라가는 것은 흥미진진한 경험이었다. 파리는 빈센트에게 평범한 화가에서 예술가로 가는 길목을 열어주었다고 볼 수 있다. 파리에서 빈센트의 행적과 또 다른 예술가들의 행적이 중첩된다는 사실도 무척 흥미롭다. 쇠라가 〈그랑자트 섬의 일요일 오후〉를 그린 센강의 그랑자트 섬은 빈센트가 인상파의 화풍을 연습한 곳이고 빈센트의 아파트에서 그가 즐겨 그렸던 몽마르트의 풍차는 르누아르가 〈물랑 가르트의 무도회〉를 그린 장소이기도 하다. 자화상을 처음 그리기 시작한 곳도 파리이며 네덜란드에서부터 관심을 보인 일본 우키요에 모작을 그리며 일본으로 가겠다는 꿈을 꾼 곳도 파리였다.

미술 역사상 가장 위대한 사조라 할 수 있는 인상파 화가들을 만났으며 그들과 함께 거칠지만 본격적으로 예술을 토론하고 꿈을 키웠다. 그때 만난 사람이 고갱이며 이후 미술사에 두고두고 회자되는 갈등과 스캔들을 일으켰다. 인심 좋은 화방 주인 탕기 영감에게 따뜻한 환대와 위로를 받았고 자신의 예술적 동지인 베르나르를 만나기도 했다.

카페를 운영하는 이태리 출신의 여인과 불같은 사랑도 겪었으며 모델비를 지불할 돈이 없어 그리기 시작한 자화상은 반 고흐를 대표하는 상징처럼 되어버렸다. 프랑스의 살롱문화가 탄생한 살롱 카레는 빈센트가 파리에 오자마자 테오에게 자신을 데리러 오라고 했던 장소였다. 또한 오르세 미술관은 인상파 화가들의 작품을 감상할 수 있는 파리의 대표적인 미술관이며 특히 반 고흐의 방에서는 〈론 강의 별이 빛나는 밤〉과 〈아를에서의 자화상〉 같은 작품들을 감상할 수 있다. 파리에서 보낸 빈센트의 2년은 농민들의 삶을 그리겠다던 리얼리스트에서 인간의 내면을 표현하는 모더니스트로 거듭나는 예술적 전환기였다.

01 형과의 쉽지 않은
파리 생활

1886년 빈센트는 이제 서른 셋이 되었다. 본격적으로 화가로서 그림을 그린 지도 3년이나 지났다. 자신의 역작이라고 생각했던 〈감자먹는 사람들〉이 라파르트와 동생 테오에게 비판을 받고 깊은 충격에 빠졌던 빈센트는 네덜란드 생활에서 벗어나고자 1886년 2월 28일 아침 일찍 파리에 도착했다. 애초 1년 정도 더 네덜란드에 머물다 파리로 오겠다는 빈센트의 말은 물거품처럼 사라졌고 지금 루브르 박물관의 살롱 카레에서 기다리고 있을 테니 형을 데리러 오라는 전보가 테오에게 도착했다. 테오로서는 대단히 갑작스런 일이었다.

빈센트는 심리적 압박에 시달리고 있었다. 계속해서 자신을 후원해준 테오에게 경제적 보답을 해주지도 못했고, 화가로서 당당하게 테오의 인정을 받지도 못한 상태였다. 이제 자신이 어느 정도 화가의 반열에 올라섰다고 생각한 빈센트는 파리에서 그림을 그리고 소득을 올리면서 동생에게도 당당한 삶을 살고 싶었다. 이것이 빈센트가 파리로 오게 된 가장 큰 이유였다.

테오와 빈센트는 라발 거리에 있는 작은 아파트에서 살기 시작했다. 테오 혼자 지내기에는 충분했지만, 형제가 함께 살기에는 좁았다. 테오는 얼마 뒤 형의 작업실을 마련할 수 있는 몽마르트 르픽 거리 54번지의 더 넓은 아파트로 이사했다. 아파트는 매우 만족스러웠다.

빈센트: 별은 내가 꾸는 꿈

르픽가에 있는 반고흐 아파트, 테오와 빈센트는 이 아파트 4층에서 함께 살았다.

〈아파트에서 바라본 파리의 풍경〉, 유화, 46×38cm, 1887, 반 고흐 미술관

　이 아파트는 아직도 당시 모습 그대로다. 아파트 입구는 파란색으로 되어 있으며 대리석 현판에 1886-1888년까지 빈센트 반 고흐가 살았다는 안내문이 있다. 많은 사람들이 이 파란색 대문 앞에서 기념사진을 촬영하는 모습을 볼 수 있다. 파란색 대문은 늘 잠겨 있는데 한번은 우연히 공사 때문에 대문이 열려 있는 것을 보았다. 인부들에게 살짝 양해를 구하고

아파트 내부까지는 아니지만 대문 안쪽으로 들어가보았다. 내가 이 대문 안쪽을 보고 싶었던 이유는 빈센트가 아파트 뒤쪽 창문에서 풍경화를 그렸는데, 그 풍경이 실제로 어떤지 궁금했기 때문이다. 운 좋게 뒤쪽 풍경을 확인하고 사진까지 촬영할 수 있어서 무척 기분 좋았다. 빈센트는 1888년 2월 파리를 떠나기 전까지 테오와 여기서 함께 살았다.

2010년으로 기억한다. 당시 1일 단체 투어로 몽마르트 언덕 올라가는 길에 아파트 앞에 잠시 들렀었다. 가이드가 우리에게 열심히 설명을 해주고 있었는데 그때 일행이었던 중학생이 1층의 아파트 창문을 두드리는 것이 아닌가. 나중에 물어보니 반 고흐가 아직도 살고 있는지 궁금했다는 재미있는 대답을 했다. 더 재미있는 것은 그러자 창문이 갑자기 열리며 백발이 성성한 할머니가 무표정한 모습으로 화도 내지 않고 불어로 한마디 하는 것이었다. 그 말은 다름 아닌,

아파트의 실제 뒤쪽

"더 이상 반 고흐는 이곳에 살지 않는다."

였다. 흥미로웠다. 비록 중학생의 사소한 실수였지만 할머니는 화를 내지
않았고 창문을 두드린 이유가 무엇인지 이미 많은 경험을 통해 알고 있
었던 것 같다.

　당시 몽마르트 북쪽은 주로 채소밭과 풍차가 있는 언덕이었다. 한참 개
발이 되던 중이어서 시골과 도시의 중간 모습을 하고 있다. 몽마르트 남쪽

클리쉬 거리

빈센트: 별은 내가 꾸는 꿈

은 도심과 가까웠고 많은 화구방과 화실이 있었다. 카페와 유흥가가 많았고 보헤미안 예술가들을 위한 환경이 발달해 있었다.

지금은 몽마르트의 상징과도 같은 사크레쾨르 성당이 파리 코뮌 희생자들의 영혼을 달래기 위해 한참 공사 중에 있었다. 테오와 빈센트의 아파트에서 조금만 언덕으로 올라가면 야외 무도회장이자 식당인 물랭 드라 갈레트가 있다.

빈센트가 파리에 왔을 때는 인상파는 유행의 정점을 지나 시들해지는

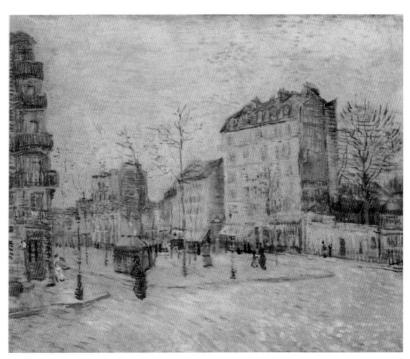

〈클리쉬 거리〉, 유화, 42.5×55cm, 1887, 반 고흐 미술관

분위기였다. 하나의 화풍으로 확실하게 자리잡기는 했지만 인상파의 미래가 어떻게 될지는 아무도 몰랐다. 다들 이제 인상파는 끝났다고 말하기도 했지만 빈센트는 현대 미술에 가장 큰 영향을 미친 후기 인상파의 탄생을 자신도 모르게 준비하고 있었다.

빈센트가 위대한 화가로 칭송 받는 이유는 그 누구도 명확하게 어떤 화가가 되어야 한다고 길을 제시해주지 않았어도 스스로 시대 환경을 받아들이고 자신만의 예술을 만들었기 때문이다. 그런 의미에서 파리에서의 2년은 참으로 중요하면서도 놀라운 기간이라고 할 수 있다. 사적인 행적을 따라가면 술 마시고 놀기 바쁜 것처럼 보이지만 다른 화가들과의 논쟁과 야외 스케치 그리고 자화상을 그릴 때만큼은 철저한 예술적 탐색에 몰두했다. 자신도 자신의 변화를 알지 못했다. 몽마르트가 예술가의 언덕으로 자연스럽게 조용히 변해갔듯이 빈센트도 위대한 예술가가 되기 위한 자기 변신을 하고 있었다.

함께 살고 싶지만 함께 살기 힘든 사람, 빈센트

빈센트는 누구와 집을 공유해 본 경험이 매우 오래되었다. 어릴 적 테오와 같은 침대를 썼지만 그건 벌써 20년 전의 이야기였다. 어디서든 빈센트는 통제받지 않는 자신만의 생활 스타일을 이어갔다. 그러니 이기적인 빈센트의 생활 스타일이 결코 좋았을 리 만무하다. 당연히 테오는 형과 함께 살면서 무척 힘들 수밖에 없었다. 한 집에서의 정리되지 않은 생활은 테오의 사회생활에도 큰 영향을 미쳤다.

예를 들면, 테오는 여동생 빌레미엔에게 형 때문에 집에 아무도 초대하

지 못한다고 불평했다. 같은 집에 살았지만 완전히 다른 두 사람이었다. 어느 날 테오는 형이 재능도 많고 무척 좋아하지만 집안에서는 무척 이기적이고 낯선 사람으로 느껴진다고 생각했다.

요즘 에어비앤비나 쉐어하우스가 유행이지만, 아마도 빈센트라면 어디서든 금세 쫓겨날 게 뻔하다.

빈센트는 언제나 외로웠다. 사산된 형을 대신해 존재한다는 공허함 속에서 늘 자연에서 혼자 지냈으며 청년이 되어서도 자신 안에 숨겨진 예술혼을 잘 알지도, 주체하지도 못한 채 방황하는 삶을 살았다. 가끔 따뜻하게 맞아준 사람들도 있었지만 외로움은 평생 그를 떠나지 않는 영원한 불청객이었다.

게다가 자신도 자각하지 못한 예술가의 기질이 있었으니 타인과의 생활에서 그것을 잘 표현하지 못했다. 그러니 남들이 볼 때는 그저 이기적인 사람으로 보일 수밖에 없었다. 참으로 모순이었다. 내면에선 외로움을 벗어나고 싶은 큰 욕망이 자리잡고 있었으나 행동에서는 이기적인 모습뿐이었다. 이런 악순환이 계속해서 빈센트를 외로움의 수렁으로 빠져들게 하였다. 훗날 아를에서 고갱이 떠난다고 했을 때 예술가 공동체에 대한 실패보다 결국 혼자 내버려지게 된다는 외로움이 더욱더 그를 참지 못하게 하고 스스로 귀를 잘라버리게 만들었을 것이다. 빈센트의 모순은 자신을 후원하는 동생 테오라고 다르지 않았다. 편지에서는 늘 너의 도움이 고맙다고 했지만 현실에서 빈센트는 테오에게 큰 부담이자 불편한 존재였다.

테오의 사회생활에도 빈센트는 큰 부담이었다. 파리에서 어느 정도 사회적 지위를 누리고 있던 테오는 형을 파리의 화가들과 자신의 고객들에

〈자고새가 나는 밀밭〉, 유화, 34×65.5cm, 1887, 반 고흐 미술관

게 소개해주려고 했지만 빈센트는 곧잘 자신의 주장만 펼치며 만남을 논쟁으로 끝내는 경우가 많았다. 테오는 형과 함께 하는 생활이 점점 더 힘들어졌고, 특히나 자신의 인맥을 활용해 형을 좀 더 사회적인 예우를 받는 사람으로 만들어주고 싶었지만 어디로 튈지 모르는 빈센트 때문에 노심초사 걱정만이 앞섰다. 하지만, 테오는 참았다. 현실은 무척 힘들었다.

당시 테오는 약혼녀를 만나고 있었다. 결혼을 생각하고 있어서 형의 존

테오의 아내, 요한나 붕어르

재는 경제적으로나 생활적으로 부담스러울 수밖에 없었다. 테오가 만나던 여인의 이름은 요한나 붕어르였고 이후 빈센트를 세상의 위대한 화가로 만드는데 가장 큰 역할을 하게 된다.

　테오가 생전 빈센트의 평생 후원자였다면 요한나 붕어르는 빈센트 사후 최고의 후원자라고 할 수 있다. 남편이 형 때문에 고생하는 것을 알면서도 항상 빈센트를 존경했으며 그의 예술 세계를 늘 응원해주었다. 단순한 가족으로서가 아니라 예술을 사랑하는 사람의 눈으로 빈센트의 작품을 진심으로 좋아했다. 그녀가 특히 좋아했던 작품은 〈자고새가 나는 밀밭〉이다. 그녀는 이 작품을 벽에 걸어두고 늘 감상했다고 한다.

고흐를 따뜻하게 맞이해준 사람: 탕기 영감

　테오는 빈센트에게 화방을 운영하던 탕기 영감을 소개시켜주었다. 몽마르트에는 그림 재료들을 살 수 있는 가게가 5~6군데 정도 있었지만 탕

기 영감의 화방은 빈센트의 집에서 멀지 않은 곳에 있었기 때문에 재료를 구하거나 함께 대화하기 위해 자주 들렀다. 빈센트가 그림을 가져오면 그림 값 대신 물감과 붓으로 바꿔주기도 했으며 자신이 그린 그림을 탕기의 화방에 전시하기도 했다. 가끔은 저녁도 대접했으며 파리 시절 빈센트를 가장 따뜻하게 맞아준 무척이나 중요한 사람이다.

반 고흐 스토리투어를 준비하던 중 구글링을 통해 탕기 영감의 화방이 아직도 있다는 사실을 발견하고 무척 놀랐다. 가슴이 두근거렸다. 130년 전의 화방이 아직도 있다니! 그리고 간판도 당시의 모습 그대로 피에르 탕기라고 적혀 있었다.

───── **탕기 영감의 화방**

파리에서 몽마르트로 가기 위해서 가장 많이 이용하는 역이 앙베르Anvers 역이다. 화방은 역에서 약 700m 거리에 있으며 천천히 걸으면 10분이면 도착할 수 있다. 골목을 지나야하기 때문에 구글 맵을 활용하는 편이 찾기 쉽다. 2019년 4월 기준, Pere Tanguy 라는 간판은 그대로지만 가게는 액세서리점으로 변해 있었다.

14 Rue Clauzel
75009 Paris

2017년 첫 여행에서 몽마르트 골목에 있는 탕기 영감의 화방을 찾았다. 정말이지 구글에서 보던 이미지 그대로였다. 막상 내 눈으로 직접 화방을 마주하니 마치 영화 〈미드나잇 인 파리〉의 주인공처럼 시간 여행을 온 것

2017년 방문한 탕기화방

2018년 방문한 탕기화방

같은 착각이 들었다. 조심스레 화방 문을 열고 들어갔다. 천천히 화방을 둘러보았다. 빈센트와 인상파 화가들이 좋아했던 우키요에 작품들이 전시되어 있었다. 조용히 화방을 지키는 분에게 어떻게 탕기 영감의 화방을 운영하게 되었냐고 물었다. 자신은 일본인이고 이 화방이 인상파의 아지트와 같은 곳으로 미술사적으로 매우 중요하다고 느꼈기 때문에 직접 11년째 운영해오고 있다고 대답했다. 빈센트에 대한 몇 가지 대화도 나누고 당연히 탕기 영감의 초상화가 그려진 곳이란 이야기도 공유하며 웃음을 지었다. 참으로 대단한 사람이라는 생각이 들었다. 빈센트가 일본을 좋아했고 그 자체를 프라이드로 생각하는 한 일본인의 예술적 신념에 존경을 표하지 않을 수 없었다.

이렇게 반 고흐 스토리투어를 다니며 생생하게 당시의 모습과 흔적을 느낄 수 있는 공간을 볼 수 있다는 사실에 매우 감사했다. 그리고 1년 뒤 2018년 두 번째 떠난 여행에서 난 다시 탕기 영감의 화방에 들렀다. 그러나 화방은 폐쇄되어 있었고 세입자를 구한다는 안내 문구가 붙어있었다. 작년에 느꼈던 감동과 감사의 마음을 고이 간직했던 나에게는 너무도 서운한 상황이었다.

탕기 영감은 빈센트 뿐 아니라 인상파 화가들에게 지대한 영향을 미친 사람이다. 화방을 운영하면서 가난한 화가들에게 부인 몰래 그림을 받고 물감과 화구를 나누어 주었고 화가들의 친목을 위해서도 많은 노력을 하였다.

위대한 화가의 탄생에는 항상 보이지 않는 많은 도움이 있다. 그 중에서도 파리 시절의 빈센트에게 탕기 영감이 있었다는 사실이 너무나 큰 위

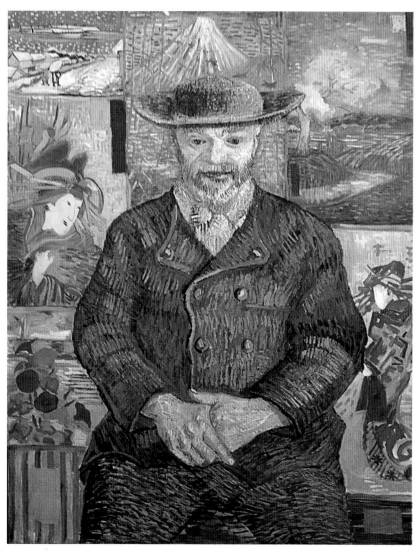

〈탕기 영감의 초상〉, 유화, 92×75cm, 1887, 로댕 미술관

로가 된다. 위대한 화가가 되는 것도 좋지만, 그러기 위해서는 먼저 나의 탕기 영감을 만나야 하는 것이 아닐까? 거꾸로, 나 또한 훗날 위대한 화가가 될 누군가의 탕기 영감이 될 수도 있지 않을까?

빈센트는 자신에게 따뜻하게 대해주는 탕기 영감에게 감사의 뜻으로 초상화를 그려주었다.

"자네 나를 아주 멋지게 그려주어야 하네!"

"탕기 영감, 내 실력 몰라? 걱정하지 말라고! 당신이 선물한 물감으로 내가 최고의 초상화를 그려 줄 테니!"

〈탕기 영감의 초상〉은 파리의 로댕 미술관에서 만날 수 있다. 로댕이 반 작품의 가치를 높이 사서 직접 매입했다. 이 작품은 2012년 한국 예술의 전당에서 전시된 적도 있다. 크기가 꽤나 크며 진품에서 볼 수 있는 다양한 색상의 조합을 통해 반 고흐의 화풍을 제대로 느낄 수 있다.

02 인상파와의
만남

　테오는 당시 유명한 화가인 코르몽의 화실에 빈센트를 등록해 주었다.
빈센트도 반드시 성공하리라는 마음을 먹고 최소 3년 동안은 코르몽의 화
실에서 습작할 것을 약속했다. 코르몽은 자신의 화법을 강요하지 않는 자
유로운 수업방식으로 학생들의 기대가 더욱 컸다. 그러나 코르몽은 생각
보다 자주 화실에 모습을 드러내지 않았다. 특히 기존 프랑스 학생들의 배

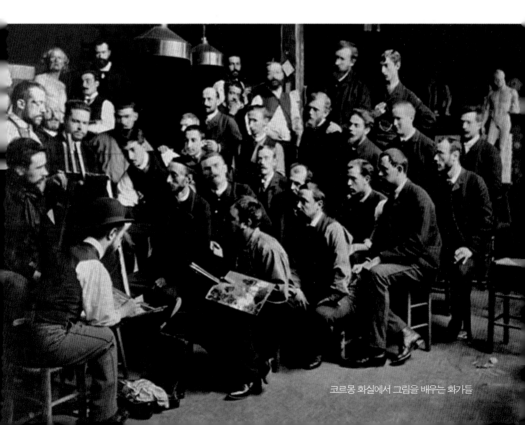

코르몽 화실에서 그림을 배우는 화가들

타적인 행동과 욱하는 빈센트의 성격으로 화실 사람들과 잘 지내지 못했다. 결국 빈센트는 또 아웃사이더로 전락하고 만다.

하지만, 코르몽의 화실에서 귀족 가문의 화가이며 절친 사이가 되는 로트렉과 만났다. 그리고 또 한 사람 호주에서 온 화가 피터 러셀과도 친구가 된다. 러셀은 빈센트의 초상화를 그려 줄 만큼 친한 사이가 된다. 빈센트의 괴팍한 행동을 정상적이지 않다고 생각했지만 적어도 사람들을 해치지는 않는다는 확신을 가지고 있었다.

존 러셀, 〈반 고흐의 초상〉, 유화, 1886, 60.1×45.6cm, 반 고흐 미술관

빈센트: 별은 내가 꾸는 꿈

그러나 빈센트는 3개월도 되지 않아 더 이상 배울 것이 없다는 생각으로 화실을 그만둔다. 하지만 화실을 그만둔 진짜 이유는 수업을 따라가지 못해서였다. 매일 같이 연습했지만 다른 친구들처럼 세련된 기법으로 그림을 그리지 못했다. 빈센트는 친구들의 비웃음거리가 되었고 늘 그랬듯이 수업방식이 자신과 맞지 않는다고 비난하며 화실을 그만둔다.

코르몽의 화실을 끝으로 빈센트는 다시는 정규 수업을 받지 않았다. 모베로부터 유화를 배우고 브뤼셀의 왕립학교에서 스케치도 배웠지만 제대로 적응하지 못했다. 정규 수업의 형태는 애시당초 빈센트에게는 맞지 않는 옷이 아니었을까. 파리의 코르몽 화실도 마찬가지였다.

쇠라, 시슬리, 폴 시냑, 모네

코르몽 화실에서 만난 로트렉 같은 친구들과 탕기 영감의 화방에 드나들면서 쇠라, 시슬리, 폴 시냑 등 점묘법으로 그림을 그리는 화가들을 알게 되었다. 그중에서도 쇠라와 시냑을 따라하게 되었다. 쇠라와는 함께 야외에서 공동작업도 했었지만, 그리 친한 사이가 되지는 못했고, 폴 시냑과는 매우 친하게 지내게 되었다. 빈센트는 시냑의 점묘법을 따라하였고 거기에 그치지 않고 자신만의 독특한 화풍인 임파스토 기법으로 발전시켜 나갔다.

"이곳 파리는 정말 볼 것이 많다는 것이 좋아. 네덜란드에서는 인상파 화가를 알지도 못했는데 파리에서 인상파라는 새로운 화가들을 알게 되었어. 비록 그들과 어울리지는 못하고 있지만 드가가 그린 무용수들과 누드

그리고 모네의 아름다운 풍경 등을 보게 되었고 그들을 동경하게 되었다."

인상파는 리얼리즘보다 빛과 색상을 더 중요시 여기는 화풍이다. 빈센트도 빛과 색상을 쓰는 그림을 그리고 싶었다. 빈센트는 인상파에 많은 기대를 하고 있었다. 빈센트가 인상파를 동경한 것은 그들의 철학에 기인한 바도 컸다. 네덜란드에서 배웠던 고리타분한 방식의 그림. 그가 그토록 싫어하던 학교에서의 획일화된 그림 방식이 아니라 기존의 틀에서 완전히 벗어나 순간을 잡아내는 인상파들의 그림 방식이 자신이 원하던 바와 일치했기 때문이다. 인상파 화가들이 표현하고자 했던 세계는 겉으로 보여지는 모습이 아니라 피사체의 내면을 표현하는 것이었다.

"'내가 본 것, 내가 기억하는 것, 내가 느낀 것을 그린다.'는 문구야말로 인상
파를 표현하는 가장 적절한 말이 아닐까 싶다."

고흐가 가장 좋아했던 인상파 화가는 모네였다. 마침 테오가 모네의 그림을 전적으로 맡아서 팔아주는 대리인 역할을 하고 있었다. 덕분에 모네와 빈센트는 자연스럽게 테오의 가게에서 만날 수 있었다. 한편 드가를 만나고는 모델과의 사랑에 빠질까봐 스스로를 감추고 지키는 사람이라고 말했다.

파리의 새로운 친구 중 빈센트를 끝까지 응원해준 또 하나의 친구는 화가 베르나르였다. 둘은 로트렉, 시냐크, 앙크탱과 서로 아는 사이였기 때문에 자연스럽게 친해졌다. 그들은 몽마르트의 카페에서 많은 이야기를

나누었고 작품을 교환했으며 앞으로 큰 계획을 세우기도 했다. 자신들을 쁘띠 부르바르 (일명 작은 골목파 : 초기 인상파들이 오페라 근처의 큰 거리파라고 불리던 것과 구분하기 위해서 이렇게 이름을 붙였다.)라고 불렀다. 1887년 11월 쁘띠 부르바르라는 이름으로 전시회를 개최하지만 별 성과 없이 끝났다. 앞서 말한 모네와 르누아르 등이 이미 큰 거리의 화가들이라면 빈센트와 친구들은 말 그대로 스스로를 골목길 화가쯤으로 생각했다.

빈센트가 파리에서 동료 화가들과 촬영한 사진, 가운데 파이프를 물고 있는 사람이 빈센트로 추정된다.
줄 안토니가 찍었다.

색채에 눈을 뜨다. 야외 스케치를 시작하다

누에넨 시절 직조공들을 스케치하며 다양한 색채 조합 경험을 했던 빈
센트는 파리에서 물감을 활용한 색채의 응용에 눈을 떴다. 파리에 온 첫
해 4월에 공개된 쇠라의 〈그랑자트 섬의 일요일 오후〉이 새로운 충격으로
다가온 다음부터였다.

빈센트는 색채에 대한 고민을 발전시키기 위해 루브르 미술관을 찾았
다. 들라크루아의 그림을 보며 그가 진정한 색채의 화가라고 생각했으며
자신은 색을 표현하기 위한 도구로써 꽃 정물을 선택했다. 빈센트는 프로
방스의 화가 몽티셀리의 정물을 색채의 순교자라 여겼으며 그를 따라 그

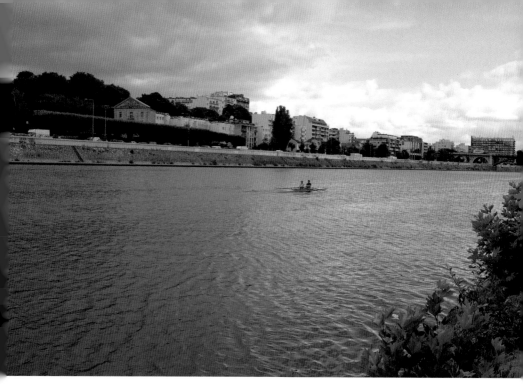

림을 그리기 시작했는데, 꽃 정물 시리즈를 그리면서 특유의 빠른 손놀림
으로 많은 작품을 그려냈다.

정리하면 빈센트의 초기 파리 생활은 거의 테오의 집에서 색채 공부에
집중한 시기였다. 그리고 1년이 지나면서 본격적인 야외 스케치에 몰두
하기 시작했다. 당시의 몽마르트는 파리가 내려다 보이는 전망에, 예술가
들이 저렴한 술을 즐기면서 각자의 작품 세계를 통해 교류하는 장소로 안
성맞춤이었다.

얼마 뒤에는 몽마르트를 벗어나 다른 곳으로 눈을 돌렸다. 파리를 감아
도는 센 강의 북쪽으로 가면 그랑자트 섬이 나온다. 이 섬은 파리 시민들의

그랑자트 섬의 그림 포인트

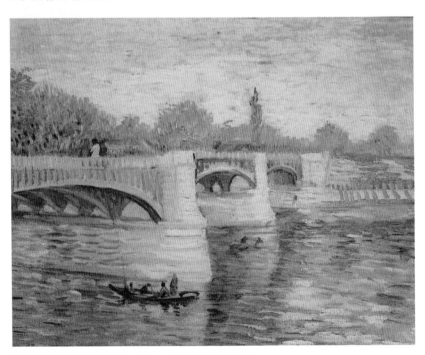

〈그랑자트 섬의 다리〉, 유화, 32×40.5cm, 1887, 반 고흐 미술관

주말 휴양지로 무척 유명했다. 또한 많은 인상파 화가들이 그림을 그린 곳으로도 유명하다. 가장 대표적인 작품이 쇠라의 〈그랑자트 섬의 일요일〉이다. 많은 화가들이 그림을 그린 만큼 이 섬의 주도로는 모네 거리로 명명되어 있다. 빈센트는 그랑자트 섬에서 주로 폴 시냑과 그림을 많이 그렸다. 서로 특별한 소개를 받지는 않았다. 아마도 몽마르트 아파트에서 이곳까지 화구를 메고 걸어다니다가 분명 그랑자트에서 먼저 그림을 그리던 폴 시냑과 마주쳤을 것이다. 빈센트는 폴 시냑에게서 점묘법을 배우고 색채의 활용에 대해 많은 이야기를 나누었을 것이다. 폴 시냑은 빈센트와 매우 친한 사이가 되었고 실제 빈센트가 아를에서 귀를 잘라 병원에 입원했을 때 병문안을 오기도 했다.

빈센트는 다양한 작업을 통해 인상파의 화풍을 따라하기 시작했다. 붓질은 더 얇아졌고 모네와 드가의 구성을 따라 작업해보기도 했다. 서서히 위대한 예술가 반 고흐로 거듭나고 있었다. 그림에 대한 구성력이 나아졌고 캔버스의 빈 공간을 어떻게 채울지 스스로 터득하게 되었다.

인물 초상을 주로 그리던 빈센트의 친구 베르나르는 그가 죽고 난 뒤 이렇게 회상했다.

'붉은 머리에 염소 수염을 하고 부시시한 짧은 콧수염에, 독수리와 같은 눈과 얇은 입술을 하고 있었다. 항상 담배 파이프를 입에 물고 있었고 발걸음은 터벅거렸으며 캔버스에 늘 판화 또는 만화를 그렸다. 열정적인 토론을 했고 늘 생각이 많았으며 끊임없이 무언가를 설명했다. 화가들의 이상향을 꿈꾸었으며 남쪽에서 화가들의 공동체를 만들고 싶어 했다.'

그랑자트 섬의 다리

빈센트: 별은 내가 꾸는 꿈

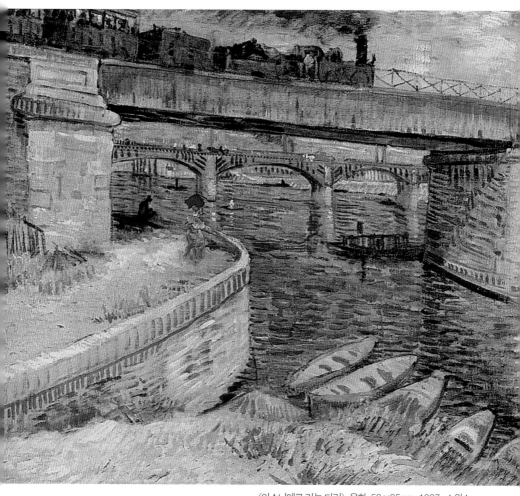

〈아스니에로 가는 다리〉, 유화, 52×65cm, 1887, 스위스

03 몽마르트의
 카페에서

빈센트가 파리에 도착하기 1년 전인 1885년 4월, 카바레 카페 탕부랭이 개점했다. 주인은 이태리 출신으로 모델 일을 하던 여자였다. 화가들을 위해 포즈를 취해주었고 이 술집은 예술가들이 가장 많이 모여드는 장소가 되었다. 탬버린의 모양을 한 탁자나 의자, 접시, 그리고 벽장식까지도 독특한 분위기를 자아내었다. 빈센트 역시 그 속에서 예술가들과 하나가 되었다. 주인 아고스티나는 빈센트에게 식사를 제공하고 돈 대신 우키요에와 그림 몇 점을 받았다.

젊은 예술가들의 아지트였던 카페 탕부랭에 모여 밤새 예술에 대한 격정적인 토론을 벌였다. 당시 파리의 자유로운 분위기에 맞게 온갖 유흥과 환락을 함께 즐겼다. 그 무렵 빈센트는 녹색의 요정, 에메랄드 빛 지옥 등으로 불리던 '압생트Absinthe'라는 술에 중독돼 있었다. 압생트는 알코올 도수가 50~70%에 이르는 매우 독한 술로 19세기 파리 예술가들 사이에서 큰 인기를 끌었다. 하지만 압생트는 투존Thujone이라는 환각성분이 들어 있는 독주毒酒였다. 빈센트는 매일 환각과 환청을 일으키는 압생트를 탐닉했고 매음굴에 드나들었다. 당연히 건강은 최악으로 나빠졌다. 파리의 화려한 밤은 빈센트의 영혼을 그렇게 잠식해가고 있었다.

빈센트는 그래도 탕부랭에서 마침내 자신의 첫 번째 전시회를 열었다. 아름다운 이름을 가진 아고스티나가 모델이었다. 폴 고갱에 의하면 빈센

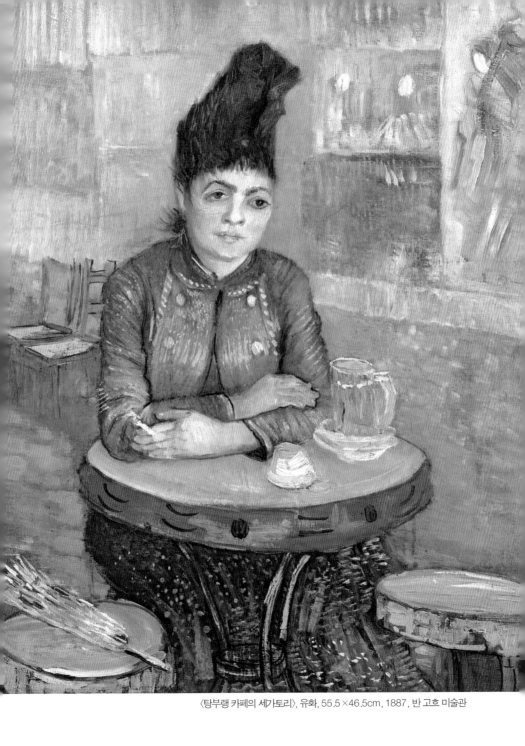

〈탕부랭 카페의 세가토리〉, 유화, 55.5×46.5cm, 1887, 반 고흐 미술관

트는 아고스티나와 사랑에 빠져있었다고 한다.

배경에는 전시회에서 걸었던 일본의 민속화인 우키요에가 보인다. 그리고 그 옆에 자신이 그린 꽃병 시리즈를 전시하였고 그림이 팔리기를 기대하였다. 하지만 불행히도 카페가 망해서 문을 닫아버렸기 때문에 이 계획은 실패하고 말았다.

또 하나 빈센트가 전시를 기획한 곳은 자주 밥을 먹었던 샬렛 레스토랑이었다. 레스토랑 주인은 베르나르와 로트렉의 그림들은 전시하게 해주었다. 그러나 빈센트의 그림은 외면당했다. 그는 베르나르와 앙그탱 루이의 그림이 팔린 것으로 만족해야 했다.

빈센트는 폴 고갱과 그림을 서로 교환했고 곧 친한 사이가 되었다. 하지만 가난하고 불쌍한 사람들에 대한 깊은 애정으로 전도사가 되고자 했던 빈센트와 중절모를 쓰고 단장을 짚고 한껏 치장을 한 파리의 멋쟁이 화가들은 서로 잘 맞지 않았다. 이미 '성공한' 파리의 인상파 화가들은 빈센트의 세련되지 못한 행동과 불같은 성격을 이해하지 못했다. 빈센트는 또 자신대로 흥청거리는 파리와 그곳에서 가볍게 살랑거리는 그림들을 참을 수 없었다.

우키요에에 열광하다

빈센트는 파리에 오기 전부터 우키요에에 관심이 높았다. 파리에 오기 직전에 머물렀던 앤트워프에서는 200여 점이나 되는 일본 판화를 수집하기도 했다. 앤트워프는 국제무역항으로서 당시 일본의 해상 무역을 독점한 네덜란드의 중요한 항구였다. 당연히 앤트워프에는 다양한 일본 물건

이 넘쳐났으며, 쉽게 우키요에를 구할 수 있었을 것이다. 빈센트는 우키요에를 보며 일본에 가고 싶다는 생각을 하게 되었다.

　우키요에에 빠진 빈센트는 3점을 모사했다. 탕기 영감의 자화상에도 배경에 온통 우키요에를 그려넣었다. 빈센트는 우키요에를 모사하면서 색채와 선의 선명성에 대해서 많은 감명을 받았다.

　그래서인지 빈센트는 아를을 가까운 일본이라 생각했고 실제로 아를에

〈오이란〉, 105×60.5cm, 1887, 반 고흐 미술관　　　〈비오는 다리〉, 유화, 73×54cm, 1887, 반 고흐 미술관

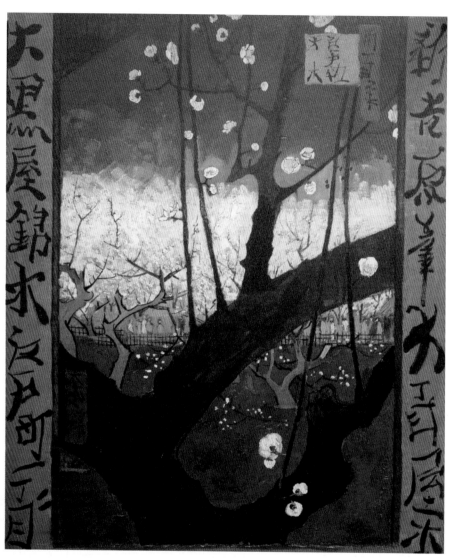

〈자두꽃이 핀 나무〉, 유화, 55×46cm, 1887, 반 고흐 미술관

서 화사한 꽃들을 많이 그렸다. 탕부랭 카페에서는 자신이 수집한 우키요에를 전시하기도 했다. 빈센트는 우키요에의 선명한 색채와 간명한 선의 표현에 무척 깊은 인상을 받았다. 비단 빈센트 뿐만 아니라 많은 인상파 화가들이 우키요에의 영향을 받았다.

"일본 예술가들이 보여주는 선명성이 부럽기만 하다. 그들은 매우 빠르게 작업을 한다는 인상을 준다. 숨 쉬는 것처럼 단순하다. 몇 개의 선만으로 대상을 그려내는 그 경쾌함이란 마치 옷의 단추를 잠그는 동작만큼이나 경쾌하다."

빈센트는 그렇게 일본을 동경했고 일본으로 가고 싶어 했다. 하지만, 현실적으로 일본에 갈 수 있는 방법은 없었다. 그래서 빈센트는 남프랑스의 아를에 가기로 결심하였다. 아를에 가면 마치 일본에 간 것과 같은 느낌을 받을 수 있다고 생각했기 때문이다. 파리에서 알게 된 고갱을 만나고 빈센트는 고갱에게 호기심을 느꼈다. 고갱이 선원 생활을 해봤기 때문이었다. 빈센트는 일본으로 갈 수 있는 유일한 교통수단인 배 경험이 있는 고갱에게서 바다 건너 저편의 이야기를 듣고 싶어 했다. 현실적으로 빈센트가 아를로 떠날 결심을 하게 된 가장 중요한 이유는 아를에서라면 화가들의 공동생활과 공동작업이 가능하지 않을까 생각했기 때문이었다. 이제 빈센트의 인생에서 가장 큰 목표는 일본과 비슷한 아를에서 화가들의 공동체를 만드는 것이었다.

자화상을 그리다

파리에 도착하고 시간은 흘러 어느덧 봄이 되었다. 그림을 그려 돈을 벌어야 했고 신문과 잡지에 삽화를 그리기 위해 이곳저곳을 다녔다. 다양한 그림을 시도하던 빈센트는 어느날 거울 속의 자신을 발견한다. 사실 파리에 온 빈센트는 이전과 달리 자신을 가꾸기 시작했다.

네덜란드 시절에는 아마도 자신의 모습을 제대로 신경 쓰지도 않았을 것이다. 스스로 예수와 같은 고행의 길을 걷고 있다고 생각했고 다른 사람들도 그의 면전에서 외모에 대한 엄청난 비난을 쏟아부었기 때문에 굳이 확인하지 않아도 자신의 모습을 추측할 수 있었을 것이다. 그러나 파리에서는 달랐다. 안정적인 주거와 규칙적인 식사로 혈색도 좋아지고 옷차림 또한 깔끔하게 변해 있었다. 말쑥해진 자신의 모습을 우연히 거울로 본 순간 스스로를 모델로 삼아도 좋겠다는 생각을 한다. 더욱이 파리에서 모델을 찾기는 매우 어려웠다. 모델료도 네덜란드와 비교해 엄청 비쌌기 때문이다. 그래서 빈센트는 자신을 모델로 그림을 그리기 시작했다. 파리에서만 약 30여 점의 자화상을 그렸다. 덕분에 자화상을 보면 빈센트가 헤이그에서 배웠던 그림 실력에서 시작해 어떻게 그림 실력이 늘었는지 정확하게 알 수 있다.

고흐의 자화상이 중요한 또 다른 자화상을 통해 점점 인간의 내면을 표현하는 방법이 발전했기 때문이다. 파리 초기 시절 그려진 초상화들은 모두 어둡고 칙칙한 색을 띄고 있으나 인상파 화가들과의 교류가 깊어질수록 색상 또한 전체적으로 밝아졌다. 그러나 막상 자화상을 열심히 그려도 단 한 점도 팔지 못했다. 기대가 다시금 실망으로 바뀌는 순간이었다. 테

〈자화상〉, 유화, 34.9×26.7cm, 1887, 디트로이트 미술관

오와 구필화랑의 도움을 받아 경제적 독립을 할 것이란 꿈은 또 다시 실패
의 나락으로 빠져들고 있었다.

빈센트가 그림을 전시할 곳은 기껏해야 탕기 영감의 화방이거나 술집
뿐이었다. 심지어 화가들의 오랜 전통인 그림 교환에서조차 빈센트는 소
외받기 일쑤였다. 다시 외로움이 시작되었다. 네덜란드 화가 친구에게 파
리로 와달라는 부탁을 할 정도였다. 점점 파리생활에 지쳐간 빈센트는 서

〈자화상〉, 유화, 41.5×32.5cm, 1886, 반 고흐 미술관

빈센트: 별은 내가 꾸는 꿈

서히 남프랑스로 갈 꿈을 꾸기 시작했다.

빈센트는 남쪽의 밝은 색상과 찬란한 빛을 향해 떠나고 싶었다. 그곳은
평화가 있고 다른 화가들과 함께 완벽한 예술가들의 공동체를 만들 수 있
다고 믿었다. 마침내 결국 파리에서 2년을 넘기지 못한 채 빈센트는 다시
남프랑스로 향하는 기차에 올랐다. 그래도 무려 200여 점의 작품을 동생
테오에게 남겨놓은 다음이었다.

〈자화상〉, 유화, 44×37.5cm, 1887, 반 고흐 미술관

아를,
아름다운 빛을 찾아서

난 항상 두 가지 생각에 사로잡혀 있어.

하나는 경제적인 어려움이고, 다른 하나는 색채에 대한 탐구란다.

2017년 7월 아를의 기차역에 내려 하늘을 보는 순간, 난 내 눈을 의심했다. 태어나 처음 보는 선명한 파란 하늘빛이었기 때문이다. 빈센트가 아름다운 빛과 색채를 찾아서 아를로 왔다고 한 것이 바로 이런 하늘빛 때문이었구나 하는 생각을 하게 되었다.

빈센트가 약 2년 동안 파리에 머물면서 그림을 그렸지만, 그림에 대한 평가는 썩 좋지 못했다. 그래서 스스로 말하기를 파리에서 오히려 시간을 낭비했다고 테오에게 편지로 언급하기도 했다. 그러나 냉정하게 보면 파리 시절은 빈센트에게 있어 인상파를 이해하는 시간이었고 스스로도 외

아를의 콜로세움

젠 보슈의 표현을 빌어서 자신을 '소심한 인상주의'라고 평했다. 그러나 파리에 머물면서 점점 빠르게 변해가는 도시생활에 싫증이 났고, 다시 자연으로 돌아가고 싶은 충동이 강하게 들었다. 유럽 전체로 보아도 당시는 곳곳에서 산업화가 매우 빠르게 진행되고 있었으며 파리는 그 속도가 유난히 빠른 도시 중의 하나였다.

비슷한 시기 고갱, 베르나르, 앙크탱과 같은 친구 화가들도 프랑스 북서부 브르타뉴 지방으로 그림을 그리러 떠났다. 빈센트 역시 훼손되지 않은 자연이 있는 곳을 찾아 떠나고 싶었을 것이다. 그리고 아를이라는 곳, 선명한 빛과 색채가 있는 일본과 비슷한 그곳에서 화가들의 공동체를 꿈꾸게 되었다. 그리고 우리 모두가 이미 알고 있듯 빈센트 반 고흐는 아를에서 마침내 자신의 불행한 전성기를 이뤄내고 말았다.

빛과 색채

살짝 따갑지만 기분 좋은 햇살을 맞으며 호텔로 향했다. 간단하게 짐을 풀고 설레는 마음을 붙잡고서 서둘러 밖으로 나갔다. 빈센트의 도시, 아를에 도착했다는 두근거림 때문에 도저히 가만히 있을 수가 없었다. 무엇보다 〈밤의 카페테라스〉를 그렸던 그 카페에 가보고 싶었다. 아를에 가면 가보고야 말겠다고 염원했던, 〈밤의 카페테라스〉의 배경으로 향했다.

여행의 묘미는 낯선 공간에 대한 탐색 본능인 것 같다. 늘 마주치는 일상이 아닌 새로운 곳에서의 시간은 여행자에게 호기심과 신비감을 주기에 충분하다. 새로운 시공간에 훌륭한 콘텐츠까지 있다면 더할 나위 없이 좋은 여행이다.

〈밤의 카페테라스〉는 빈센트의 작품 중 가장 유명하다고 해도 과언이 아닐 정도로 잘 알려진 작품이다. 그리고 그 카페가 아직도 그대로 존재한다는 사실만으로도 나는 흥분할 수밖에 없었다.

명화의 장소에 다다른 순간은 정말 경이롭다. 나는 130년을 뛰어넘어 빈센트가 열심히 이 카페를 스케치하는 순간으로 도착했다. 그의 열정, 그의 예술혼. 마치 지금 내 앞에서 빈센트가 앉아 열심히 그림에 몰두하고 있는 듯하다. 천천히 눈을 감는다.

포럼 광장에 있는 Cafe Van Gogh.

아를에 도착한 빈센트는 과연 어떤 기분이었을까? 〈밤의 카페테라스〉를 그리면서 그는 유난히 밝게 빛나는 별들을 그림 안에 찍어 넣었다. 카페가 위치한 포럼 광장은 말하자면 아를 사람들이 모여드는 도시의 중심과도 같은 곳이다. 그날 밤, 그가 본 것은 무엇이었을까?

빈센트의 도시, 아를

아를 시내는 도로에서부터 눈에 보이는 모든 것들이 다 빈센트의 흔적으로 가득 차 있다. 도로의 안내판을 따라 걸어가면 그가 작품을 그렸던 위치에 도착한다. 그 자리에는 어김없이 빈센트가 어떤 그림을 그렸는지 상세한 설명과 함께 그림까지 표지판으로 세워놓았다.

아를에서는 매년 7월 축제를 연다. 도시 한 가운데 자리한, 로마시대 세워진 콜로세움에 모여 투우와 기마 묘기를 펼친다. 사람들은 전통 의상을 입고 축제에 참가한다. 때마침 내가 아를을 방문했을 때에도 축제가 한창이었다. 재미있

아를의 도로 곳곳에 있는 이 표지판을 따라가면 빈센트와 관련한 곳에 갈 수 있다

축제를 즐기는 아를 사람들

게도 빈센트 역시 〈아를 콜로세움에서 구경중인 사람들〉이라는 작품을 그
렸다. 빈센트 역시 이 자리에서 축제를 구경했던 것은 아니었을까.

　아를에도 반 고흐 재단이 있다. 빈센트가 자신의 예술을 꽃피웠던 곳답
게 재단 또한 갤러리도 갖추고 잘 정돈된 모습으로 방문객을 맞이하고 있
었다. 갤러리에서는 빈센트의 진품 전시를 하고 있었다.

　아를에는 1997년 122세의 나이로 세상을 떠난 한 할머니가 있었다. 그
녀가 특별했던 건 바로 빈센트를 직접 만났던 사람이었기 때문이다. 그녀

빈센트: 별은 내가 꾸는 꿈

〈아를 콜로세움에서 구경중인 사람들〉, 유화, 73×92cm, 1888, 예르미타슈 미술관

의 이름은 쟌 칼망이다. 그녀는 85세에 펜싱을 시작하고, 110세까지 자전거를 탈 만큼 아주 건강했다. 114세 되던 해 영화 〈빈센트와 나〉에 출연하기도 했다. 그녀는 13살 때, 삼촌의 화방에 물감과 캔버스를 사러 온 빈센트를 만났는데, 그녀의 기억 속 빈센트는 무척 무례하고 지저분한 사람이었다고 회상했다.

아를은 그 유명한 시저, 율리우스 카이사르가 건설한 도시다. 로마의 지중해 무역을 담당하던 요충지였고, 일명 '작은 로마'라고 불릴 정도로 번

아를 전통의상을 입고 포즈를 취해주는 한 소녀

성했던 곳이다. 이 오랜 도시에 도착한 빈센트는 파리에서는 보지 못했던 선명한 프로방스의 빛에 매료되었다. 또한 물타튤리의 소설에 묘사된 것 같은 '까만 머리와 아름다운 전통의상'의 아를 사람들에게 매력을 느꼈다.

1888년, 새로운 빛과 색채가 빈센트를 맞이하고 있었다.

"이 시대는 새로운 색채의 예술과 데생 그와 더불어 늘 새로운 예술적 삶을 살아야 될 시대가 온 것 같구나. 믿음을 가지고 계속 일한다면 반드시 꿈이 이루어지리라 생각한다."

01 카렐 호텔과
 랭굴루아 다리

1888년 2월 20일, 빈센트는 아를에 도착했다. 그는 우선 카발 거리 30번지에 있는 카렐 호텔에 머물렀다. 약 석 달 동안 머물면서 화가들의 공동체를 세우기 적합한 공간을 찾아다녔다.

빈센트가 아를에 도착했을 때는 눈이 많이 내렸다고 한다. 그래서일까. 아를에 와서 제일 처음 그린 작품은 〈눈 내린 풍경〉이다.

〈눈 내린 풍경〉, 유화, 38×46cm, 1888, 구겐하임 미술관

3월로 접어들며 날씨가 조금 풀리자 빈센트는 아를에서 지중해로 통하
는 운하의 '랭굴루아Langlois 다리'를 그린다.

'랭굴루아 다리'란 이름은 '랭굴루아Reginelle'라는 사람이 오래 관리했다
고 해서 붙여진 이름인데, 빈센트는 여기서 유화 말고도 수채화 등을 그
리며 모두 일곱 점의 작품을 남겼다. 지금은 〈반 고흐의 다리〉로 불리고
있다.

아를의 랭굴루아 다리

빈센트: 별은 내가 꾸는 꿈

랭굴루아 다리는 아를 시내에서 약 4km 정도 떨어져 있다. 버스를 타고 종점에 내려서 10분 정도를 더 걸어가야 하는데, 가는 동안 길 위를 스치는 바람 소리만 나와 함께 걸었다. 선명한 하늘 아래 빈센트 역시 이 길을 걸었을까 상상하며 그는 무슨 생각을 했을까 궁금해졌다.

다리에 도착하니 일본에서 온 관광객들이 먼저 와 있었다. 모두 빈센트의 발자취를 따라왔다고 했다.

오직 더 나은 예술만을 향해

우리 모두가 이미 알 듯 빈센트는 37년이라는 짧은 생애를 살면서도 한곳에서 2년 넘게 머무른 적이 없었다. 언제나 적응하기 전에 다른 곳으로 떠나버렸다. 그런데 반 고흐의 작품은 무려 900여 점에 이르고 1,100여 개의 스케치와 900여 통의 편지를 남겼다. 그가 정식으로 화가로서 그림을 그리기 시작한 것이 그의 나이 27세 때였다는 걸 생각해보면, 불과 10년이라는 시간 동안 엄청난 다작을 했던 셈이다. 이것은 무엇을 의미하는가?

산술적으로도 1주일에 두 점의 작품을 그렸다는 뜻이다. 실제로 아를과 오베르 시절에는 거의 하루에 한 작품씩 그린 것으로 알려져 있다. 어찌 보면 집착이라고 할 만큼 빈센트는 작품 활동에 몰입했다 할 수 있다. 그의 그림이 생전에 거의 단 한 점도 팔리지 않았음에도 말이다. 방랑에 가까운 불안정한 삶 역시 더 나은 예술을 향한 집착이라고 본다면 그는 그야말로 끊임없이 더 나은 그림을 그린다는 것 말고는 아무 것도 생각하지 않았다고 할 수 있다.

감히 누가 주어진 하루를 이보다 더 열정적으로 살아낼 수 있을까?

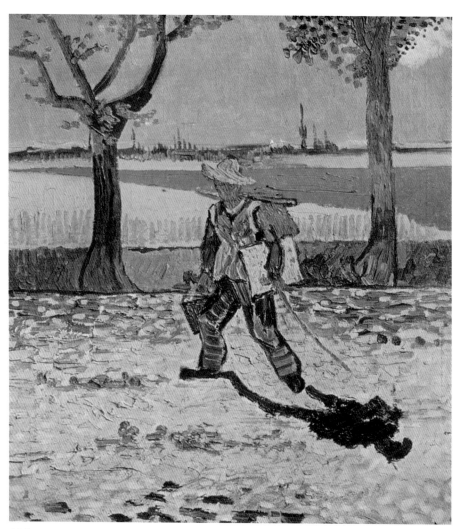

〈타라스콘으로 향하는 화가〉, 유화, 48×44cm, 1888, 유실

빈센트: 별은 내가 꾸는 꿈

봄이 왔다. 자신감의 회복

"할일이 너무도 많구나. 이제 겨울이 지나고 나무들이 하나둘씩 꽃을 피우고 있기 때문이야. 이제 정말이지 본격적으로 생기가 넘치는 아를의 과수원을 그리고 싶어졌어."

비록 바람은 아직 차가웠지만 빈센트는 아를의 봄이 만들어 준 화사한 풍경을 놓치지 않기 위해 〈꽃이 핀 과수원 연작〉 연작을 그리기 시작했다.

"난 요즘 참 좋구나. 프로방스의 날씨를 말하는 게 아냐. 사실 날씨는 아직 봄이라 그런지 사흘 바람이 불고 나면 하루 정도 잠잠해지곤 하지. 바람 때문에 야외 작업이 쉽지는 않지만 꽃이 핀 과수원을 그릴 수 있어 너무도 기쁘다. 이젤이 바람에 넘어지지 않게 쐐기를 땅에 박아 작업하고 있어."

빈센트는 〈꽃이 핀 과수원 시리즈〉를 그리며 순간의 가치에 깊이 몰두했다. 비록 매년 오는 봄이지만 당장 내가 바라보는 봄꽃은 지금 이 순간밖에 존재하는 않는 소중한 가치를 지니고 있다고 여겼다.

난 빈센트를 만나 뒤늦은 40대의 나이에 미술이라는 청춘의 시간을 선택했다. 그리고 10년이 지났다. 미술과 함께한 나의 새로운 청춘은 이제 나의 콘텐츠가 되었고, 앞으로 평생 공부할 미지의 모험으로 다가왔다. 청춘의 순간을 만끽하는 것도 중요하지만, 물리적인 시간에 주눅 들지 않고 내 영혼의 순간도 만끽하는 삶을 살고 싶다.

〈꽃이 핀 과수원 시리즈〉는 모두 아홉 점의 작품이 있다. 그중에서 가

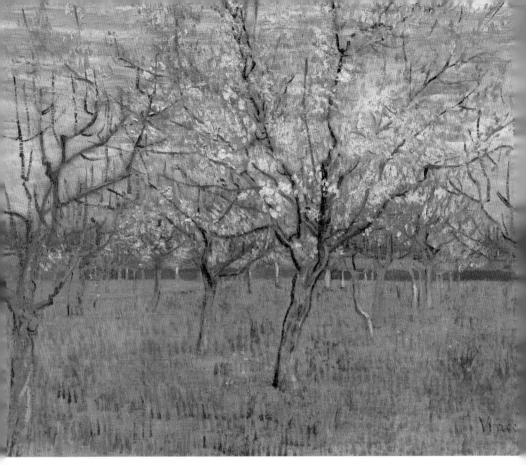

〈살구나무 꽃이 핀 분홍색 과수원〉, 유화, 64.5×80.5cm, 1888, 반 고흐 미술관

장 대표적인 세 작품을 차례대로 살펴보자. 첫 번째 작품은 〈살구나무 꽃이 핀 분홍색 과수원〉이다.

"이곳의 공기는 날 건강하게 만들어줘. 난 그림에 다시 전념하면서 계속해서 꽃이 만개한 나무를 그리고 있어. 오늘 마침 아름다운 나무를 새롭게 발견했어. 마치 분홍빛 복숭아나무처럼 아름다운데 알고 보니 밝은

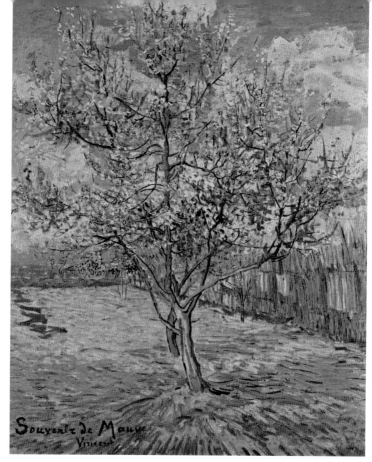

〈꽃이 핀 분홍 복숭아나무(모베를 기리며)〉, 유화, 73×59.5cm, 1888, 크뢸러 뮐러 미술관

분홍빛을 띤 살구나무더구나……. 이렇게 아름다운 꽃들도 곧 지고 말겠지. 하지만 그림이 그리고 싶어질 때 열심히 그려야겠어. 대장장이들은 철이 뜨겁게 달궈진 순간을 놓치지 않고 망치를 두들기지."

두 번째는 안톤 모베를 기리며 그린 〈꽃이 핀 분홍 복숭아나무〉다. 아를에 오자마자 빈센트는 자신에게 처음으로 그림을 가르쳐주었던 모베의

〈하얀 과수원〉, 유화, 60×81cm, 1888, 반 고흐 미술관

부고를 듣게 되었다. 빈센트에게 나무란 곧 생명의 상징과도 같았다. 그는 나무가 다양하고 강인한 생명의 아름다움을 가지고 있다고 생각했다. 그래서 복숭아나무 그림을 모베에게 헌정하기로 하고 모베의 부인에게 보내주었다. 모베의 부인은 빈센트에게 감사의 답장을 보내주었다. 빈센트도 특히 〈꽃이 핀 분홍 복숭아나무〉를 마음에 들어 했다.

　세 번째 그림은 〈하얀 과수원〉이다. 이 작품을 그리고 나서 빈센트는 자신감을 갖게 되었다.

〈꽃이 핀 복숭아나무〉, 유화, 80.5×50.5cm, 1888, 반 고흐 미술관

"매끄러우면서 차가운 하얀색의 액자로 감상하는 게 좋을거야."

테오에게 쓴 편지에서 빈센트는 〈꽃이 핀 과수원 연작〉의 상세한 설명
과 함께 어떻게 배치해서 전시하면 좋을지까지 말해주었다. 그리고 이 세
작품은 그가 바라던 그대로 반 고흐 미술관에 전시되어 있다.

02 아를의 밀밭

빈센트는 〈꽃피는 과수원 연작〉과 〈랭굴루아 다리〉 연작을 그리며 봄을 보냈다. 5월 1일, 우리도 잘 아는 바로 그 노란 집을 소개받아서 아틀리에로 쓰게 되었다. 그리고 6월이 되면서 더 왕성한 작품 활동에 돌입했다.

"고갱, 난 지금 이곳의 투명하면서도 밝은 색채에 놀라고 있네. 석양은 옅은 오렌지 빛을 띠며 프로방스 들판을 물들이고 지평선 위에 걸려 있는 노란 태양은 또 얼마나 아름다운지."

"여름이 오면 이곳은 온통 노란 밀밭이 들판을 황금색이나 구리빛으로 변하게 할 것이고 하늘의 빛이 아를을 파랗게 비춰주면 마치 들라크루아의 그림에서 보았던 달콤하면서도 매우 조화로운 색을 찾게 될 거야."

밀밭은 해바라기와 함께 빈센트가 좋아하는 노란색을 표현하기 매우 좋은 야외 풍경이었다. 특히나 농민들의 삶을 그림으로 그리고자 했던 그에게 밀밭은 이상향과도 같았다. 세상을 떠나기 전에 마지막으로 머무른 오베르에서 남긴 대표작 〈갈까마귀가 나는 밀밭〉만 보아도 그가 얼마나 밀밭을 좋아했는지 알 수 있다.

아를의 밀밭도 마찬가지였다. 선명한 프로방스의 태양빛이 가득한 밀

〈수확〉, 유화, 73×92cm, 1888, 반 고흐 미술관

밭에서 자신만의 새로운 색을 찾기 시작했으며 그것을 캔버스에 옮기는 데 여념이 없었다. 〈수확〉이라는 작품을 보자. 빈센트는 여기서 색채에 집중했다. 지평선을 두고 파란색과 초록색이 절묘하게 어우러지는 하늘색을 만들어냈다. 그리고는 자신의 열정을 드러내듯 대지를 온통 노란색으로 물들였다.

　"난 풍경화를 그릴 때 빨리 그리는 게 그 결과가 더 만족스러울 때가 많았어. 〈수확〉도 마찬가지야. 쉬지 않고 한 번에 그리기 시작해서 끝을 맺었지. 그렇게 집중해서 그리면 몸이 매우 힘들어져. 그림을 그리는 것은

마치 배우가 무대에 올라 자신의 어려운 역할을 소화하는 것과 같아. 정신 노동이 사람을 엄청 피곤하게 하지. 그렇다고 내가 이렇게 빨리 작업을 한다는 말을 집중하지 않고 그린다고는 오해하지 말아줘. 이미 마음속으로 어떤 그림을 그릴지 모두 계산해 놓고 붓으로 표현하는 것뿐이니까. 혹여 누군가 내가 그림을 빨리 그렸다고 못마땅해 한다면 당신이 그림을 섣불리 급하게 본 것이라고 대답해주길 바래. 〈수확〉이라는 작품 속 농부들만큼 난 큰 노동을 했다고 생각해."

편지를 보아도 빈센트의 자신감을 엿볼 수 있다. 혹여 그림을 빨리 그렸다고 폄하할까 섣부른 판단하지 말라고 당부한다. 〈수확〉을 그리고 나자, 빈센트는 스스로 자신이 모더니스트 화가의 반열에 올랐다고 자부했다. 그리고 그 자신감은 아를을 화가들의 공동체로 만들겠다는 그의 꿈에 더 큰 용기를 주었다. 미술사적으로도 빈센트의 그림은 인상파를 기점으로 시작된 근대미술의 큰 줄기에 영향을 끼쳤으며, 그 자신도 그렇게 하기를 바라고 있었다. 이제 자신도 뒤지지 않는 화가의 수준에 올랐으니, 자신이 있는 아를에 화가들이 모여 함께 작업하게 된다면 좋겠다고 생각한 것이다.

빈센트는 더욱 자신감을 가지고 한 번 더 밀밭을 표현하기 위해 밀레의 〈씨 뿌리는 사람〉을 다시 그렸다.

"밀레의 그림은 늘 다시 그려보고 싶다. 농부들과 마을 풍경은 날 언제나 편하게 감싸준다. 자연과 더불어 가장 순수한 삶을 살아가는 그들의 모

〈씨 뿌리는 사람〉, 유화, 64×80.5cm, 1888, 크뢸러 뮐러 미술관

습은 몇 번이나 다시 그려도 결코 아깝지 않다. 씨를 뿌리고 추수하고 해가 뜨면 열심히 밭을 갈고 해가 지면 가정으로 돌아오는 이 모습은 정말 아름답고 아름답다."

〈씨 뿌리는 사람〉에선 하늘조차도 노란색을 써서 표현하였다. 그것도 밝은 톤으로 언뜻 보면 마치 해가 떠오르는 듯한 모습으로 보일 만큼 강

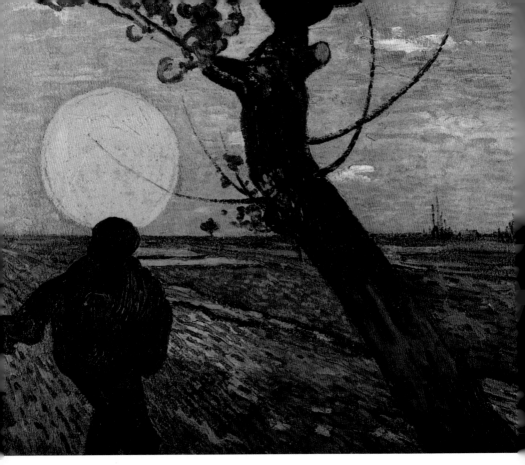

아를 시절 그린 〈씨 뿌리는 사람〉

렬하게 빛이 퍼져나가는 순간을 표현하였다. 하늘 아래 수확을 기다리는
밀밭이 서 있고 캔버스의 2/3를 차지하는 대지를 보라와 노란색을 겹쳐서
표현함으로써 독특하게 구분했다.

"그림에서 난 밀을 추수한 곳을 노란색과 보라색으로 표현했지만 보라
색의 느낌이 많이 나게 그렸어. 하지만 그림은 전체적으로 노란색의 느

생레미 시절 그린 〈씨 뿌리는 사람〉 보리나주 시절 그린 〈씨 뿌리는 사람〉

낌을 주고 있지. 씨를 뿌리는 사람의 웃옷은 파란색이고 바지는 사실 하얀색이라네. 난 이 그림을 그리며 소박한 느낌을 주고 싶었어. 늙은 농부의 집에서나 볼 수 있는 달력에는 흔한 풍경들이 그려져 있듯이 말야. 네덜란드 시골에서의 기억들은 나를 추억으로 안내하며 세상의 영원한 것이 무엇인지 생각하게 하지. 씨를 뿌리는 사람과 잘린 밀들이 그것을 나타내고 있어."

"내 친구 피사로는 이렇게 말했어. 강조하고 싶은 색채가 조화를 이루거나 또는 아예 부조화를 일으켜서 그 대상에 대한 효과를 과감하게 표현하고 때론 과장되게 할 수 있어야 된다고 말야. 난 그 말에 너무도 큰 공감을 하고 있어. 이런 방식은 비단 색채 뿐 아니라 데생에 있어서도 마찬가지라 생각해. 눈에 보이는 것을 똑같이 색칠하는 것은 우리들 화가가 할 일이 아냐. 그건 사진과 다를 바가 없지."

03 별은 나를
꿈꾸게 해

아를에 온지 얼마 되지 않아 외젠 보슈Eugene Boch라는 벨기에 출신 화가
가를 친구로 만나게 된다. 빈센트는 보슈와 매우 인연이 깊다. 반 고흐가
평생 딱 1점의 그림을 팔았는데 그 그림도 보슈의 누이가 사준 그림이다.
〈붉은 포도밭〉은 현재 러시아의 푸시킨 미술관에 소장되어 있다.

외젠 보슈의 집은 아를에서 10km나 떨어진 퐁비에이으Fontvieille에 있었
지만 걸어서 보슈를 만나기 위해 자주 놀러 갔었다. '외젠은 마치 오렌지
공 빌렘 1세를 떠올리게 하지.'라고 말했다는 빈센트는 보슈와 함께 포럼
광장의 카페 야외 테이블에 앉아 대화하는 것을 무척 좋아했다. 훗날 보
슈는 빈센트가 인생의 가장 처절한 경험을 한 보리나주로 탄광촌을 그리
기 위해 떠난다. 외젠 보슈의 고향이 벨기에다보니 둘은 보리나주의 이야
기를 많이 했던 것 같다.

두 사람이 함께 대화를 나눈 카페는 이제 〈밤의 카페테라스〉라는 제목
의 그림으로 남아 전 세계 사람들이 다 아는 가장 유명한 명소가 되었다.
보슈는 빈센트의 모델이 되어 자세를 잡아주었고 빈센트는 보슈를 위대
한 꿈을 꾸는 아티스트의 모습으로 그려주었다. 그리고 다음과 같은 제목
을 붙여주었다.

〈Eugene Boch(시인)〉

〈외젠 보슈(시인)〉, 유화, 60×45cm, 1888, 오르세 미술관

"그는 금발을 하고 있어. 이 금발부터 과장스럽게 표현하고 주황색, 황토색, 흐릿한 노란색을 활용할거야. 인물의 바탕을 영원의 느낌이 날 수 있게끔 최대한 강하고 선명한 채도를 가진 파란색으로 표현해 보려고 해. 아까 말한 금발과 극렬한 파랑은 서로 대비되어 그를 신비롭게 표현해 줄

거야. 마치 하늘의 별처럼 말야."

빈센트 반 고흐의 작품 중 가장 널리 알려진 그림을 꼽으라면, 〈별이 빛나는 밤〉, 〈해바라기〉, 그리고 〈밤의 카페테라스〉다.

"아를의 빛은 낮에도 아름답지만, 밤이 되면 그 색채가 더 풍부해진다."

밤하늘을 짙은 푸른색으로 표현하고 별은 흰색으로 큼직하게 그려 넣었다. 빈센트에게 아를의 밤은 특별했던 것 같다. 그의 삶을 돌아보면, 빈센트는 밤마다 불안하고 또 불안했을지 모른다. 어머니의 사랑을 갈구하던 어린 시절의 밤, 못 이룰 사랑에 애태우며 울었을 청춘의 밤, 선교사로서 고된 시련과 혼란의 시간을 보냈을 보리나주의 밤, 그러나 아를은 달랐다. 달랐을 것이다.

별이 되고 싶었던 빈센트, 어쩌면 별은 외롭고 불안했던 밤마다 그와 함께 있어준 친구인지도 모른다. 그의 눈에 들어온 아를의 별은 그 어느 때보다 밝고 희망차게 빛을 비춰주었을 것이다.

130년이 넘은 지금 내가 본 아를의 밤 역시 더없이 아름다웠다. 낮에는 손님이 없어 썰렁한 느낌마저 들었던 카페였는데, 밤이 되고 불이 켜지자 야외 테라스는 사람들로 가득 찼다. 빈센트 역시 여기서 사람들을 보고 있었으리라.

"이곳 아를의 밤 풍경과 느낌을 즉석에서 그리는 일은 매우 재미있다.

오늘 그린 그림은 밤이 깊었지만 하늘은 파란색이라는 걸 알 수 있게 가스등을 밝혀주는 카페테라스다. 눈을 살짝 돌리면 밤하늘에 별이 반짝이고 있다."

어느 순간부터 빈센트의 편지에 별 이야기가 자주 등장한다. 빈센트는 언제부터 별이 되고픈 꿈을 꾸기 시작했을까? 〈밤의 카페테라스〉와 더불어 아를에서 그린 또 하나의 별 그림이 있다. 바로 〈론 강의 별이 빛나는 밤〉이다. 돈 맥클린의 노래 〈빈센트〉로도 유명한 〈별이 빛나는 밤〉과 구분하기 위해 아를에서 그린 그림은 〈론 강의 별이 빛나는 밤〉이라고 부른다.

"밤하늘에 반짝이는 별은 늘 나를 꿈꾸게 한다. 지도에 표시된 도시를 가듯이 왜 반짝이는 하늘의 별에는 이를 수 없는 걸까? 별에 가기 위해서는 죽음을 맞이해야 한다. 죽으면 기차를 탈 수 없듯이 살아있는 동안에는 별에 갈 수 없다. 늙어서 평화롭게 죽는다는 건 별까지 걸어가는 걸 의미하겠지."

〈론 강의 별이 빛나는 밤〉 그림을 자세히 들여다보자. 유심히 보면 하늘의 별이 실은 북두칠성이다. 그러나 실제 저 위치는 남서쪽 방향이기 때문에 북두칠성이 보이지 않는다. 그렇다면 빈센트는 이 그림에서 북쪽 하늘이라고 가정하고 상상으로 별을 그렸다고 볼 수 있다. 비록 실제로 북두칠성이 보이지 않았어도 그는 자신이 꿈꾸던 별을 꼭 그려 넣고 싶었던 것 같다.

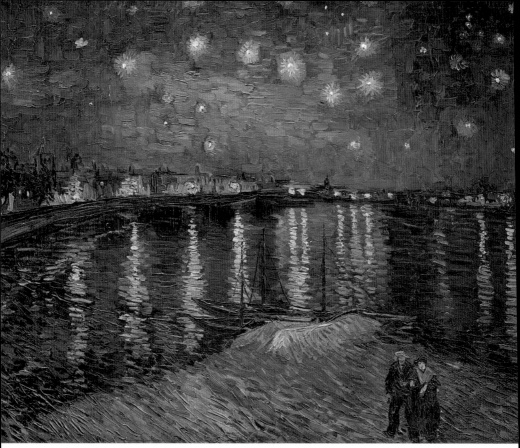

〈론 강의 별이 빛나는 밤〉, 유화, 72.5×92cm, 1888, 오르세 미술관

〈론 강의 별이 빛나는 밤〉의 작업 장소

"빅토르 위고의 〈두려운 해〉를 읽었어. 희망은 존재하지만 그 희망은 별들 속에 있다고 해. 나의 생각도 똑같아."

"침대에 누울 때면 별이 빛나는 밤을 언제쯤 그릴 수 있을까 생각한다. 시프리앙이 그랬지. 세상에서 가장 아름다운 그림은 파이프를 물고 침대에 누워 상상으로 그리는 그림이라고 말이야."

빈센트가 서서 밤하늘을 바라보았을 그 자리에 나도 가만히 서서 생각에 잠긴다. 강변 아래 팔짱을 끼고 걷는 연인들의 모습도 보인다. 빈센트는 왜 저 밤하늘에 북극성과 별자리를 그려 넣고 싶었던 것일까?

초등학교 시절 별자리에 관심이 많았던 적이 있다. 이런저런 별자리를 보다 겨울날 남쪽에서 볼 수 있는 오리온자리가 너무도 마음에 들었다. 특히 한 겨울 맑은 하늘에서 보는 오리온 별자리는 반짝이며 나에게 말을 거는 느낌이었다. 어린 마음에 나중에 커서 내가 발명한 우주선을 타고 저 별들로 가보고 싶다는 생각을 많이 했다. 비록 지금은 이루지 않아도 괜찮은 어린 나의 꿈이 되었지만 그래도 저 별로 날아간다는 상상만으로 너무도 행복했었다.

어쩌면 꿈이란 별자리를 바라보는 마음과 비슷하지 않을까? 꿈을 이루는 길이 너무 힘들고, 혹은 불가능해 보일지라도 그저 꿈을 향해 한걸음씩 걷는 것 자체만으로 행복한 삶을 살게 되는 것이 아닐까.

04 노란 집

빈센트는 1888년 5월, 노란 집을 소개받았다. 아무도 살지 않던 집을 깨끗하게 청소하고 가구도 들여 놓았다. 빈센트는 편지에서 이 집을 스스로 '노란 집'이라 불렀다.

"새롭게 아틀리에를 마련한 곳은 매우 마음에 든다. 작업실이 넓어 두 사람이 함께 있어도 불편하지 않을 것 같아. 그래서 고갱이 오면 좋겠다는 생각을 했지. 간혹 여기서 여자와 함께 살면 어떨까도 생각해보지만 그림을 그리면서 가정을 꾸리기에는 내 능력이 많이 부족하다고 느껴져. 이렇게 그림을 그릴 수 있는 현실에 만족하려고 한다."

노란 집 오른편에는 카페가 있었고, 왼편에는 담배가게가 있었다. 1층은 아틀리에로 쓰고, 2층 오른쪽 방이 빈센트의 방이다. 〈노란 집〉 그림 속 왼편에 등을 보이고 걸어가는 한 사내가 보이는데, 그가 바로 빈센트 자신이라고 추측한다. 노란 집과 파란 하늘로 대비되는 색채가 인상적인 그림이다. 노란 집 오른쪽으로 증기기관차가 지나가는 모습도 보인다. 재미있게도 빈센트는 실제로 편지에서 다음과 같이 말한 적이 있다.

"태양 아래 노란 집들이 있고, 비교할 수 없이 순수한 파란 하늘이 정말이지 굉장해."

노란 집은 그 터만 남아 있다

〈노란 집〉, 유화, 72×91.5cm, 1888, 반 고흐 미술관

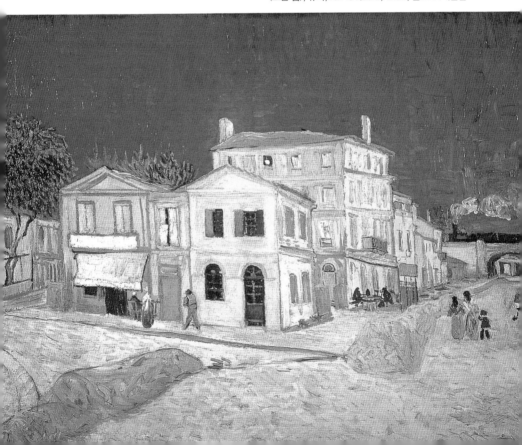

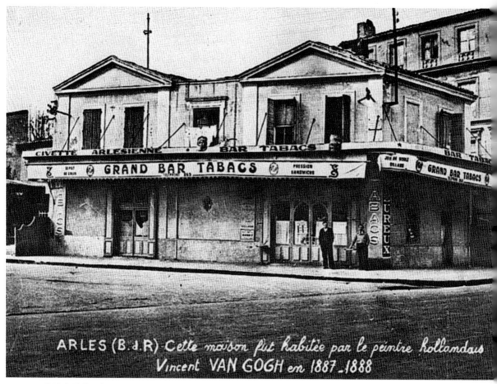

ARLES (B.đ.R) Cette maison fut habitée par le peintre hollandais Vincent VAN GOGH en 1887_1888

노란 집의 실제 모습

빈센트의 노란 집

노란 집은 빈센트의 아를 시절을 가장 함축적으로 간직한 공간이다. 맨 처음 이 집을 구할 때는 화가들의 이상향을 꿈꾸던 빈센트의 아틀리에였다. 빈센트의 요청으로 고갱이 오고 역사적인 두 인물이 63일 동안 함께한 공간이며 빈센트가 스스로 귀를 자른 비극적인 공간이기도 하다.

빈센트가 노란 집을 아틀리에로 삼으면서 가장 많이 했던 고민은 역시 색채다. 빈센트는 색채를 통해 사물의 본질을 표현할 수 있고 반드시 눈에 보이는 색채가 아니어도 된다고 믿고 있었다.

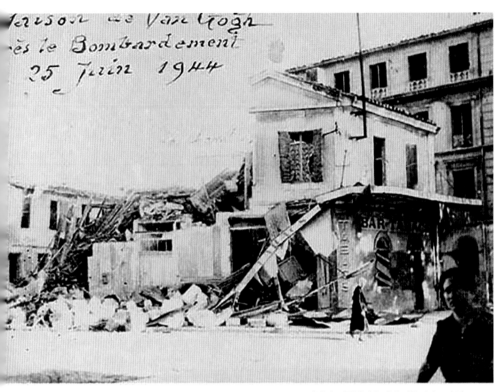

2차대전 도중 폭격을 당해 허물어진 노란 집

"색에 대한 끊임없는 탐구를 통해, 내가 표현하는 색을 통해 그 어떤 것
이 보이기를 바라. 남자와 여자의 사랑을 보여주기 위해서는 서로 보완되
는 색을 결합하거나 또는 신비한 마음의 흔들림을 표현하기 위해서는 색
을 섞거나 대조를 만들어야해. 한 인간이 고뇌하는 사상을 표현하기 위해
서는 밝은 톤을 이용하여 빛이 나게 해야 돼. 그래서 희망은 별을 그려서
표현할 수 있고, 열정은 석양을 통해 표현할 수 있지. 이건 그 어떤 가식도
아니야. 존재하는 것을 있는 그대로 표현한 것이니까 말이야."

이제 노란 집은 2차 대전의 폭격으로 폐허가 되었다. 노란 집이 있던 자리에 집은 없고 터만 남아서 오로지 안내 표지판만이 여기에 노란집이 있었다는 사실을 알려준다. 지금은 남아있지 않기에 사람들로 하여금 더 궁금증과 상상력을 자극하는 것 같다. 이제는 사라진 노란 집은 그가 그린 〈빈센트의 방〉으로 남겨져 있다. 작품 속 벽에는 고갱을 기다리며 그린 〈해바라기〉가 걸려 있다.

"완전히 이사 온 노란 집을 부족하지만 너에게 설명해주고 싶다. 이 작품이 바로 나의 방이야. 나의 방, 이 작은 공간은 오로지 색채로만 공간을 채우고 있어. 휴식과 잠자는 모습을 표현하고 싶었어. 바닥은 강렬한 붉은 타일이고 벽은 약간 바랜 느낌의 보라색이지. 베개와 시트는 밝은 라임색이고 덮고 자는 담요는 진한 홍색이지. 녹색의 창문과 오렌지색 세면대 그리고 파란색 세면대와 라일락색의 문이 있어. 선을 강하게 표현한 것은 휴식하는 공간이라는 표현을 하고 싶었기 때문이야. 벽에는 초상화 두 점과 거울 그리고 수건이 있지."

빈센트의 삶에서 노란 집은 고갱이 오기 전까지 평생 유일하게 혼자 살면서 자신만의 침실과 아틀리에를 갖춘 제대로 된 공간이었다. 고갱이 오기 전 먼저 이사해서 직접 침대와 가구를 들이며 집을 꾸몄다. 벽면이 허전할까 싶어 〈해바라기〉를 그려서 걸어두었다. 고갱이 온 뒤에는 함께 공간을 나누어 쓰며 식사도 함께하고 아틀리에에서 같이 그림을 그렸다. 긴 시간은 아니었지만 이 공간에서 수많은 대화가 오가고 언쟁이 벌어졌으

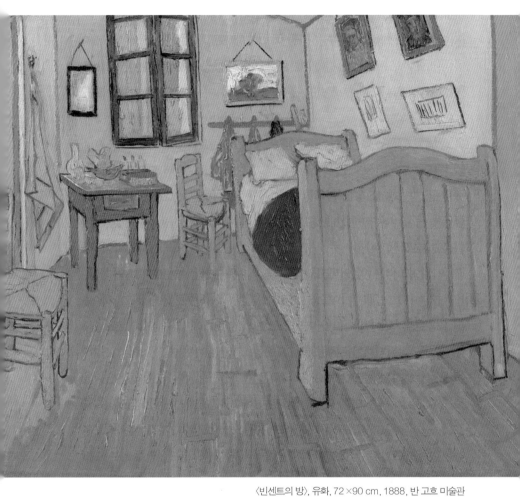

〈빈센트의 방〉, 유화, 72×90 cm, 1888, 반 고흐 미술관

며 결국에는 빈센트가 귀를 자른 비극적인 공간이 되어버렸다. 그 뒤 노란
집은 미치광이가 살던 집으로 불렸으며 빈센트가 생레미로 떠난 뒤, 또 다
시 쓸쓸한 빈 공간으로 남게 되었다.

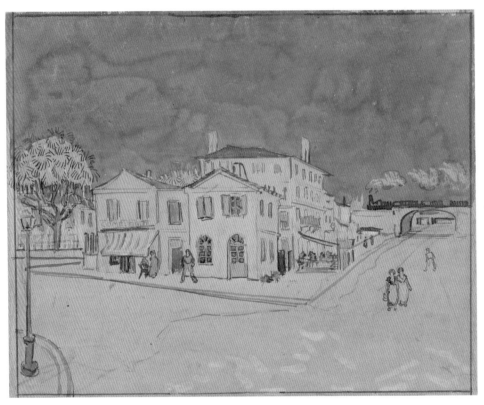

빈센트가 수채화로 그린 노란 집

룰랭 가족과 초상화

빈센트는 파리에서 자화상을 그리기 시작했고, 아를에 와서는 단순한 얼굴이 아닌 한 인간의 인생을 담아내는 초월적인 초상화를 그리고 싶어졌다. 그러나 마땅한 모델을 구하지 못하던 참에 룰랭이 모델이 되어 주었다. 마침내 표현주의의 시초라 할 수 있는 초상화를 그려내게 된 것이다.

두 사람의 인연은 단순했다. 노란 집의 맞은편이 우체국이었기 때문이다. 편지를 자주 쓰는 빈센트에게 우체국 직원인 룰랭은 자연스러운 친분을 갖게 되었다. 룰랭은 아를 시절 빈센트와 가장 친한 친구였다고 할 수 있다. 룰랭은 빈센트와 절친한 술친구가 되었는데, 당시 룰랭의 나이는 빈센트보다 훨씬 많은 48세였다. 하지만 나름 박식했고, 빈센트를 저녁 식사에 자주 초대해주었다. 룰랭에게는 갓난아이부터 장성한 아들부터 있었는데, 장남의 이름이 바로 아르망이다. 그는 본의 아니게 영화 〈러빙 빈센트〉의 주인공이 되었다.

이후 아직 빈센트가 아를에 있을 때, 아쉽게도 룰랭의 가족은 마르세이유로 이사를 가게 된다. 빈센트가 그린 룰랭 가족의 초상화를 하나하나 뜯어보면 실은 그 역시 룰랭처럼 따뜻한 가정을 가지고 싶었던 것이 아닐까 하는 짠한 마음이 든다. 빈센트는 룰랭 가족과 어울려 함께 저녁 식사를 하면서 자신이 미처 누리지 못했던 따뜻한 가정의 환대를 받았을 것이다.

"일전에 룰랭의 초상화를 보내준 적이 있지. 이제는 겨울도 오고 실내 작업이 많아지다보니 그의 가족 초상화를 그렸어. 룰랭과는 무척 사이가 좋아서인지 그의 가족의 초상을 그리는 것만으로도 기분이 좋아. 이제 갓

〈룰랭의 초상〉, 유화, 64 ×54.4cm, 1889, 뉴욕현대미술관

빈센트: 별은 내가 꾸는 꿈

낳은 아기부터 16살 아들까지 전형적인 프랑스인의 얼굴을 하고 있어."

빈센트가 초상화를 그리면서 고민한 것은 역시 색채 표현이었다. 빈센트는 풍경화에서 가장 색채를 잘 표현하는 화가로 모네를 꼽았다. 그러면서 앞으로는 인물화에서도 모네와 같이 완벽한 색채를 표현하는 화가가 나올 것이라고 확신했다. 물론 자기 자신은 아니었다. 하지만 희망을 품고 있었다.

"난 분명 인물화에도 완벽한 색채를 표현하는 화가가 반드시 나타날 것이라고 생각해. 그 믿음을 의심하거나 결코 흔들려서는 안돼. 비록 내가 그 목표를 이루지 못하더라도 최대한 열심히 작업해야 한다고 생각해."

빈센트는 훗날 그 어떤 그림보다 초상화가 사람들에게 사랑받는 그림이 되기를 간절히 소원했다. 정작 자신이 그린 자화상이 그토록 사람들의 사랑을 받는 작품이 될 것이라는 사실은 까맣게 모른 채.

"인물의 마음과 영혼까지 담아 낼 수 있는 초상화가 내가 그려야 할 진정한 인물화야."

빈센트는 계속해서 초상화에 매진했다. 얼굴은 사람이 가진 모든 것의 시작이고 근본이라고 믿었다. 그래서 초상화를 그리는 작업이 자신의 능력과 내면을 끌어내는 가장 좋은 방법이라고 믿었다. 그러던 중 카페 드

〈룰랭 부인과 아기〉, 유화, 63.5×51cm, 1888, 뉴욕현대미술관

라 가드의 주인 지누 부인을 알게 되었다. 빈센트는 그녀가 고대 조각에서
볼 수 있는 외모를 하고 있다고 생각했다. 그래서 그녀를 모델로 연작을
그리기 시작했다. 하지만 그녀는 빈센트가 귀를 자르자, 그를 정신병원에
보내라는 마을의 민원에 동참하게 된다.

빈센트: 별은 내가 꾸는 꿈

〈아르망의 초상〉, 유화, 65×54.1cm, 1888, 폴크방 미술관

고갱의 노란 집

노란 집을 빌리고 아틀리에를 꾸민 사람은 빈센트였지만, 나는 실제 노란 집의 주인은 고갱이 아니었을까 생각한다. 왜냐하면 빈센트가 노란 집을 빌린 이유도 고갱 때문이었고, 〈해바라기〉를 그려서 벽을 꾸민 것도 고갱 때문이었으며, 고갱과 함께 밤늦게까지 작업을 하기 위해 직접 가스등을 달기도 했기 때문이다.

이처럼 빈센트는 고갱을 위해 노란 집을 운영하고 관리하는 '집사' 같은 모습이었다. 자존심 강한 빈센트가 이렇게까지 했다는 건 그만큼 고갱이 아를로 와주기를 간절히 바랐다는 증거이기도 할 것이다.

하지만 운명은 빈센트의 편이 아니었다. 일단 두 사람은 그림에 대한 기본적인 철학부터 너무나 극명하게 달랐다. 빈센트에게 그림이란 실제로 보면서 그리는 것에서 출발하는 것이었다면, 고갱은 처음부터 상상하며 그리는 것이라는 전제에서 출발했다. 그렇다면 이처럼 다른 생각을 가진 두 사람이 어떻게 친구가 될 수 있었을까?

두 사람의 인연은 파리 시절로 거슬러 올라간다. 빈센트가 파리에서 고갱을 만났을 때, 고갱은 빚에 허덕이며 일정한 수입도 없는 불안한 상태였다. 빈센트 역시 동생에게 신세를 지고 있던 처지였지만, 오히려 자신이 고갱을 돕지 않으면 안된다는 일종의 의무감을 느꼈던 것 같다. 마치 헤이그에서 시엔을 만났을 때처럼.

빈센트는 어딜 가나 자신이 좋아하는 대상에게는 아낌없이 나눠주는 사람이었다. 어릴 때는 새들에게, 파리에서는 생쥐에게 '캐빈'이라는 이름까지 붙여주며 빵을 나눠주었다. 오베르에서는 하루에 빵 하나, 커피 한 잔으

폴 시냑이 1932년 그린 고흐의 노란 집, 개인소장

로 버티면서도 새들이 자신의 빵을 쪼아먹게 가만히 놔두는 사람이었다.

어쩌면 자신과 너무나 달랐지만 곤궁에 빠진 고갱에게 연민을 느꼈던 것은 아닐까. 그리고 선원 생활을 했던 고갱이 자신을 더 나은 빛이 있는 새로운 세계로 이끌어준다고 생각하지는 않았을까.

아를에 온 빈센트는 고갱 뿐만 아니라 에밀 베르나르를 비롯한 당대의 여러 화가들에게 화가들의 공동체를 만들자고 제안했다. 그리고 고갱이 응답한 것이다. 고갱은 답장에 손수 그린 〈레 미제라블의 자화상〉이라는 그림을 함께 넣어 보내주었다. 고갱의 그림 오른편에 옆 모습을 보이는 사람이 바로 에밀 베르나르다. 빈센트는 고갱의 회신에 존경을 표하면서 답례의 의미로 자신의 자화상을 그려서 보내주었다. 일명 〈고갱을 위

폴 고갱, 〈레미제라블의 자화상〉, 유화, 44.5×50.3cm, 1888, 반 고흐 미술관

한 자화상〉이다.

드디어 1888년 9월 23일, 고갱이 아를에 도착했다. 빈센트는 너무도 기뻤다. 정말로 고갱이 왔다. 그것은 빈센트에게 정말로 아를에서 화가들의 공동체를 만들 수 있음을 알려주는 하나의 신호탄과 같았다. 고갱이 오자 빈센트는 더 적극적으로 베르나르에게 아를로 와줄 것을 요청했다. 베르나르까지 온다면 진정한 화가들의 공동체가 완성될 것이라 믿었

기 때문이었다.

　하지만 베르나르는 오지 않았다. 그래도 빈센트와 고갱은 무척 잘 지냈다. 테오가 보내준 돈을 고갱이 관리한다고 해도 빈센트는 아무런 이의를 달지 않았다. 함께 식사도 하고 술집도 같이 다니며 둘은 세상에 둘도 없는 친구가 된 것만 같았다.

"고갱은 정말이지 재미있는 화가야. 분명 함께 살면서 많은 것을 얻게 될 거야. 고갱은 너가 자신의 그림을 팔아줘서 기분이 매우 좋단다. 아무쪼록 이렇게라도 너의 짐이 덜어졌으면 좋겠구나."

두 사람의 첫 공동작업은 고대 로마 유적이 있는 '알리스 캄프Les a Alyscamps'였다. 알리스 캄프는 아를의 첫 주교가 예수가 현현했다고 하는 성지였다. 많은 사람들이 알리스 캄프에 묻히기를 소원했으며, 지금도 많은 순례자들이 찾아오는 곳이다. 이 때가 아마도 둘 사이가 가장 좋았을 순간이었을 것 같다. 두 사람은 밤을 새워 예술을 이야기했다.

"고갱, 자네를 노란 집 화실의 대장으로 해주고 싶네. 많은 화가들이 여기로 모일 꺼야. 우리는 마침내 후대에 좋은 영향을 줄 것이고, 지금은 비록 가난하지만, 그 미래를 생각하면 가난한 현실도 위로가 돼."

두 사람이 그린 〈알리스 캄프〉를 비교해보자. 둘의 스타일과 그림에 대한 관점이 확연하게 다르다는 사실을 분명히 알 수 있다.

빈센트의 그림을 보면 땅에 짙은 노란색이 더해져 불그스름한 느낌을 준다. 많은 학자들은 이것이 고갱의 직접적인 영향을 받은 흔적이라고 해석한다. 고갱의 그림도 나뭇잎을 통해서 가을이 깊어짐을 알 수 있지만 빈센트는 보다 더 세밀하게 낙엽이 지고 있는 그림을 그릴 때의 현재를 시간을 짤라 그대로 표현했다. 이것은 빈센트가 가진 리얼리스트로서의 묘사적 표현으로 보인다. 반면 고갱의 그림을 보면 중앙에 정체를 알 수 없는

빈센트: 별은 내가 꾸는 꿈

반 고흐, 〈알리스 캄프〉 유화, 92×73.5cm, 1888, 개인소장

세 여인이 서 있다. 이 여인은 고갱의 그림에서 반복적으로 나타나는 하나의 상징이다. 이처럼 고갱은 현실적인 표현보다는 자신의 상상력을 가미하여 색채로 표현하는 것에 집중하였고 아를에서도 빈센트에게 상상의 색채로 그림을 그릴 것을 마치 선생님이 학생에게 가르치듯 집요하게 요구한다. 그러나 빈센트의 시선은 현실에 더 주목하고 있었다. 고갱은 자신의 말을 듣지 않는 빈센트에 대해 다음과 같은 평을 남겼다. '고흐는 낭만적이나 나는 원시적인 것으로 기우는 경향이 있다. 색채만 해도 그렇다. 그는 두껍게 바른 물감으로부터 우연의 효과를 기대하나 나는 덧칠한 화면을 좋아하지 않는다.' 시간이 지나면서 고갱은 점점 더 자연의 빛을 중시한 인상파의 사조에서 벗어나 눈에 보이는 자연이 아닌 인간의 내면을 그리고자 애쓰게 된다. 어쨌든 고갱은 은근히 빈센트를 무시했으며 그가

289

폴 고갱, 〈알리스 캄프〉, 유화, 92×73cm, 1888, 오르세 미술관

자기보다 못하다고 생각했다. 흥미로운 사실은 고갱이 63일의 아를 생활을 마친 뒤에 화풍이 무척 달라졌다는 점이다. 아를을 떠난 후 고갱의 노란색이 더 짙어졌기 때문이다.

05 해바라기
이야기

해바라기는 화가 반 고흐를 상징하는 대표적인 꽃이다. 고갱을 기다리며 집을 좀 더 화사하게 꾸미기 위해 그린 해바라기 연작은 많은 이야기를 가지고 있다.

"화가들의 공동 작업실이 될 노란 집에 고갱이 온다고 생각하니 커다란 해바라기로만 집을 꾸미고 싶어졌어. 파리의 구필화랑 옆에 있는 레스토랑이 늘 해바라기로 꾸며져 있었지. 창문에 있던 아름다운 해바라기를 잊을 수가 없구나."

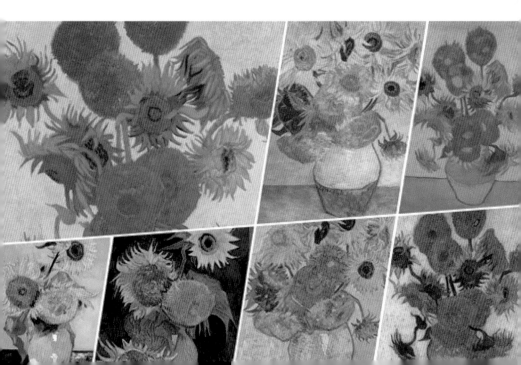

빈센트는 아를에서 모두 일곱 점의 해바라기를 그렸다. 많은 사람들이 〈해바라기〉는 딱 한 점밖에 없다고 생각하기도 하지만, 빈센트는 같은 작품을 여러 번 그리는 습관이 있었다.

고갱은 아를에 도착하기 전에 이미 빈센트가 자신을 위해 해바라기를 그리고 있다는 사실을 알고 있었다. 하지만 실상은 테오가 빚을 대신 갚아줄테니 제발 형에게 가달라고 부탁해서 선택한 아를행이었다. 당연히 해바라기 그림 따위에 기대할 리도 없었다. 하지만 막상 아를에 도착한 고갱은 〈해바라기〉를 보고 극찬을 참지 못했다. 모네보다 더 훌륭하다고 하면서 말이다.

"집은 너무 지저분했다. 물감 튜브는 방 여기저기에 흩어져 있었고 땀 냄새인지 빨래 썩은 냄새인지 구분이 안갈 정도의 퀘퀘한 냄새가 코를 찔렀다. 그러나 그 악조건 속에서도 남쪽으로 난 창을 통해 들어오는 햇살에 비친 〈해바라기〉를 보고 충격을 받았다. 마치 보랏빛의 눈동자를 가진 것 같은 〈해바라기〉 작품이 노란 벽에 걸려 있었다."

〈세 송이의 해바라기〉는 미국의 한 수집가가 소장하고 있기 때문에 쉽게 접할 수 없는 작품이다. 옥빛의 배경은 작품 〈수확〉의 하늘색을 연상시키고 이글거리는 태양을 닮은 듯한 해바라기가 인상적인 작품이다.

두 번째 해바라기는 비운의 작품이다. 해바라기 연작 중 짙은 파란색(반 고흐는 로얄 블루라고 표현하고 있다)을 배경으로 한 유일한 작품이며 액자를 오렌지색으로 만들었다. 1920년 일본의 면직물 무역업자인 코야타

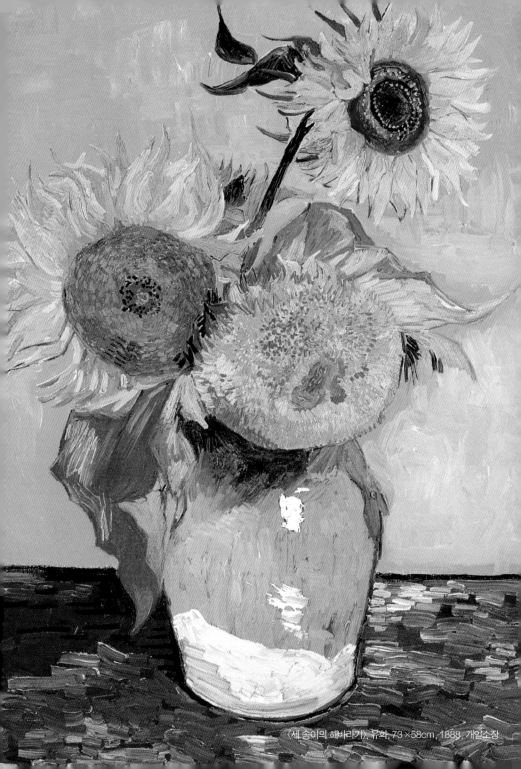

〈세 송이의 해바라기〉, 유화, 73 ×58cm, 1888, 개인소장

야마모토Koyata Yamamoto가 구입했다. 1921년 12월 일본에 도착했으며 야마모토는 이 액자 위에 무거운 금속액자를 덧씌웠다. 야마모토는 우치데의 자기 집에 25년간 그림을 걸어놓았고 다섯 송이의 해바라기는 야마모토의 자존심이 되었다. 하지만 2차대전이 막바지로 흐르던 1945년, 미군의 폭격으로 집이 불탔고, 철제로 덧씌운 무거운 액자 때문에 그림을 옮길 수도 없었다.

세 번째 작품은 크기가 30호로 꽤나 크다. 그동안 그린 해바라기 중에서 가장 밝고 제일 잘 그린 그림으로 생각했다.

"첫 번째 〈해바라기〉는 15호 크기의 캔버스에 세 송이의 해바라기 그림인데 화병이 초록색이다. 두 번째 〈해바라기〉는 꽃 하나의 잎이 다 떨어지고 씨만 남긴 모습으로 표현했어. 두 번째는 더 큰 크기인 25호에 세 송이 해바라기를 그렸어. 세 번째는 과감하게 30호 캔버스에 노란색 화병에 담겨진 열두 송이의 해바라기를 밝은 바탕으로 그렸어. 최고로 멋진 그림이 될 거라는 생각이 드는 구나."

"아마도 열두 점의 해바라기 그림을 더 그려야 될 것 같구나. 이 그림을 모두 모아 놓는다면 노란색과 파란색이 조화롭게 노래를 하듯이 어울리게 될 거야."

네 번째 해바라기는 우리가 가장 많이 알고 있는 노란색의 강렬한 〈해바라기〉다. 지금은 런던의 내셔널갤러리National Gallery에서 만날 수가 있다.

〈해바라기〉, 유화, 98×69cm, 2차 세계대전 중 소실

왼쪽이 야마모토, 오른쪽이 무사노코지다. 해바라기 그림을 배경으로
웃고 있는 모습이 이제는 씁쓸하게 느껴질 수밖에 없다.

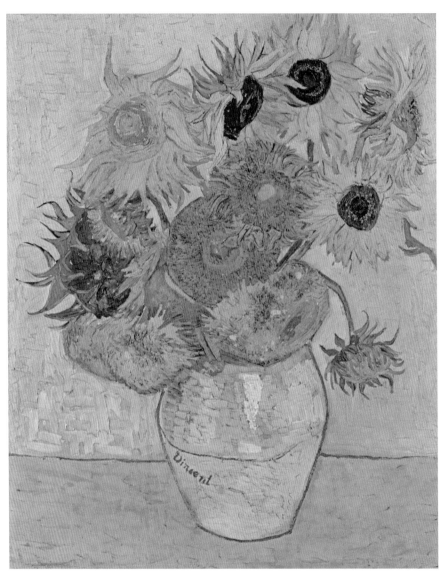

〈해바라기〉, 유화, 91×72cm, 1888, 노이네피나코테크 미술관

빈센트: 별은 내가 꾸는 꿈

"드디어 네 번째 해바라기를 그리고 있다. 예전 그림처럼 노란 바탕이야. 크기가 커서 노란색이 독특한 느낌을 줄 것이라 믿어."

빈센트는 해바라기를 그릴 때 선보다는 색채를 중요시했다. 노란 바탕의 해바라기는 빈센트의 정열을 상징한다. 베르나르는 빈센트의 노란색을 '고흐가 그림뿐 아니라 항상 마음속에서도 꿈꾸었던 색'이라고 하였다.

고갱 역시 파리로 돌아간 뒤에도 해바라기에 대한 강렬한 인상을 쉽게 떨칠 수 없었던 것 같다. 빈센트의 편지에 답장을 하지 않으면서도 테오에게 〈해바라기〉 그림을 받을 수 있는지 속내를 드러낸다. 소식을 들은 빈센트는 테오에게 다음과 같이 편지를 썼다.

"고갱이 아를에 자신의 습작을 남겨둔 것 대신 내가 그린 해바라기 그림 중 하나를 원한다는 건 정말이지 생각만 해도 우습구나. 고갱의 습작은 나에게 전혀 쓸모가 없다. 모두 되돌려 줄 것이다. 내가 그린 해바라기를 이미 두 점이나 가지고 있으니 그것으로 만족해야 할 것이야."

그러나 천성이 착하고 친구를 잃은 슬픔과 외로움을 견디지 못한 빈센트는 이내 마음을 바꿔 고갱에게 다시 편지를 쓴다.

"자네가 보낸 편지에 보니 노란 바탕의 해바라기를 가지고 싶다는 말을 들었네. 좋은 생각이야. 나에게 해바라기가 있다면 고갱 자네에겐 작약 그림이 있지. 우리 사이 일들을 생각하면 노란 해바라기를 줄 수는 없지만 똑

같은 그림을 다시 그려서 주겠네. 우리는 늘 친구라는 사실을 잊지 말게."

빈센트는 고갱에게 주기 위해 연속으로 3개의 해바라기를 그렸다. 한 점은 미국의 필라델피아에 전시되어 있고 네 번째 그린 노란 해바라기와 가장 비슷한 해바라기는 반 고흐 미술관에서 감상할 수 있다. 그리고 마지막 해바라기는 가까운 일본의 도쿄 솜포 미술관에 가면 직접 만날 수 있다.

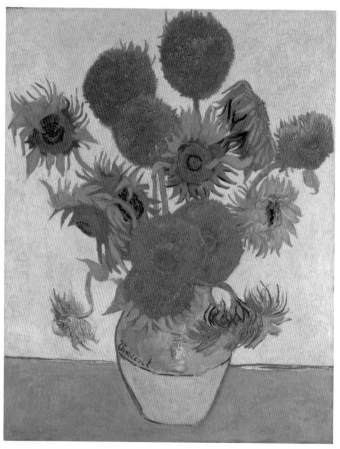

〈해바라기〉, 유화, 93×73cm, 런던 내셔널갤러리

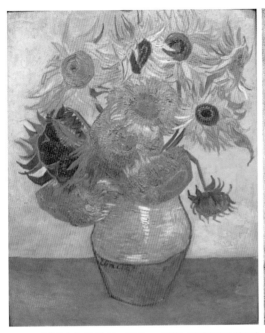

〈해바라기〉, 유화, 92×72.5cm, 1889, 필라델피아 미술관

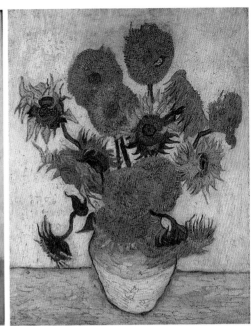

〈해바라기〉, 유화, 95×73cm, 1889, 반 고흐 미술관

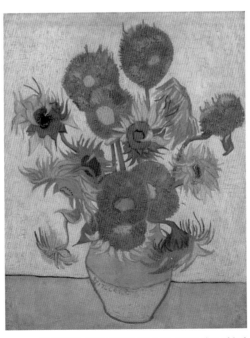

〈해바라기〉, 유화, 100.5×76.5cm, 1889, 솜포 미술관

06 파국

빈센트는 스스로 자신의 귀를 잘랐다. 그러나 아직까지 반 고흐가 왜 귀를 잘랐는지는 정확하게 알려진 바는 없다. 애초부터 두 사람은 물과 기름과 같은 사이였다. 어울리고 싶어도 어울릴 수 없었다. 파리에서 처음 만났을 때 빈센트는 고갱에 대해 예술가로서의 호감이 있었지만 고갱은 그것보다는 파리의 잘나가는 화상 테오의 형으로서 관심이 있었다. 시작부터 서로 다른 시선으로 각자를 바라보았던 두 예술가가 한 공간에서 무려 63일을 같이 있었으니 사건이 터진 것은 너무도 필연적이었다고 할 수 있다.

빈센트는 파레트에 여러 색을 혼합하여 자신이 원하는 색을 만들어 채색하였으나 고갱은 빈센트가 사용하는 물감 자체를 혐오하여 파리에서 물감을 받아 사용했다. 빈센트가 그림의 마감을 약간 광택이 나도록 하는 반면 고갱은 무광으로 마무리하는 것을 선호했다. 빈센트는 물감을 아끼지 않고 두껍게 칠하는 반면 고갱은 소량의 물감으로 선을 중요시 여기며 그렸다. 빈센트가 프로방스의 화가 몽티셀리를 존경하는 반면 고갱은 세잔을 존경했다. 일일이 나열할 수 없을 정도로 극명한 차이를 보이는 두 사람이 같이 살았다는 사실이 기적과 같은 일이었다고 할 수 있다.

반 고흐의 의자 vs 고갱의 의자

빈센트가 고갱을 어떻게 생각했는지는 두 의자 그림을 통해서 명확하게 알 수 있다. 둘 다 빈센트가 직접 그렸다. 〈반 고흐의 의자〉를 보면 무척

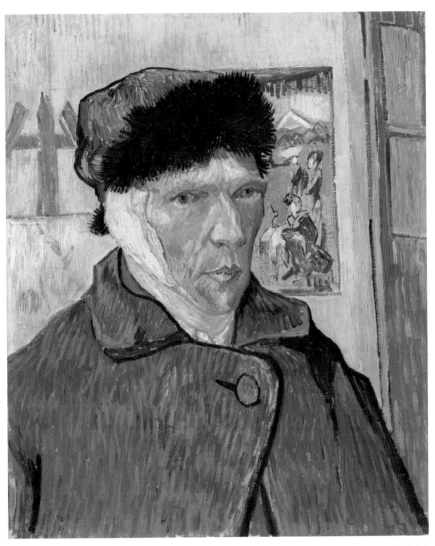

〈붕대를 하고 있는 자화상〉, 유화, 60×49cm, 1889, 코덜트갤러리

평범해 보인다. 바닥도 화려하지 않고 의자 위에 파이프 담배가 놓여 있다. 담배는 빈센트 자신을 상징한다. 그림 왼편의 상자에는 Vincent라는 글씨가 있어 분명하게 자신을 나타내고 있다. 상자 속에 보이는 것은 양파인데 양파에 싹이 나 있다. 양파에 싹이 나면 먹을 수 없다. 스스로를 불필요한 사람으로 상징한 것이다. 또 다른 해석도 있다. 싹이 있기 때문에 새로운 희망을 찾는다고 하지만 난 전자의 해석에 더 무게를 두고 있다.

이제 〈고갱의 의자〉를 보자. 의자 자체가 고급스럽다. 배경도 양탄자와

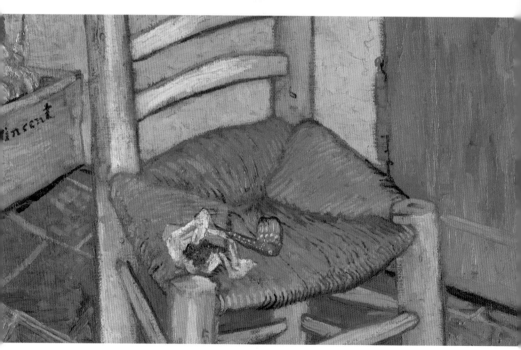

〈고흐의 의자〉, 유화, 93×73.5cm, 1888, 런던 내셔널갤러리

빈센트: 별은 내가 꾸는 꿈

초록색 벽이고 무엇보다 의자 위에 불이 켜진 초와 책이 놓여 있다. 서양화에서 책과 초는 수태고지의 성모 마리아에서 항상 나타나는 상징물이다. 또한 벽에 등불이 있는 것을 보아 빈센트는 고갱을 매우 지적이며 고결한 사람이라고 생각했음을 알 수 있다.

두 개의 의자 그림에서 알 수 있듯이 빈센트는 고갱을 자신보다 훨씬 능

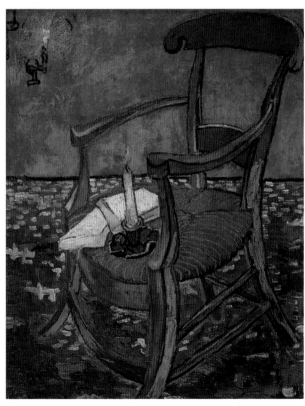

〈고갱의 의자〉, 유화, 90.5×72.5cm, 1888, 반 고흐 미술관

력 있는 화가로 존경의 표시를 가득 담은 반면 스스로에 대한 평가는 매우 박했다. 고갱이 자신과 함께 아를에 있어주는 것만으로도 감사했다.

반면 고갱은 늘 빈센트를 무시했다. 〈해바라기를 그리는 고흐〉는 고갱이 빈센트가 해바라기를 그리는 장면을 그렸다. 빈센트를 마치 취한 사람처럼 표현했다. 그림의 각도도 비꼬는 모습이 역력하다. 위에서 내려다보는 각도는 빈센트를 깔보는 시선을 그대로 표현하고 있다. 빈센트는 이 그림을 보고 고갱에게 따진다. 왜 나를 미친 사람처럼 그렸냐고 말이다.

폴 고갱, 〈해바라기를 그리는 고흐〉, 73×91cm, 1888, 반 고흐 미술관

둘의 갈등은 지누 부인의 초상에서도 또 나타난다. 고갱의 그림 속 부인 앞에는 술병이 있고 담배 연기가 자욱한 술집에 아주 타락한 여자처럼 표현했다. 뒤편에 카드를 하는 사람 중에 수염이 많은 사람이 바로 빈센트가 아를에서 가장 친하게 지낸 룰랭이다. 고갱은 이 그림에서 빈센트가 좋아하는 사람을 모두 나쁜 사람들로 표현하고 있다. 반면 빈센트가 그린 지누 부인은 그녀 앞에 책을 놓아 매우 지적인 사람으로 표현하고 있다.

이렇게 쌓이고 쌓였던 둘의 관계는 1888년 12월 17일 근교 몽티셀리로

고갱, 〈지누 부인의 초상〉, 유화, 73×92cm, 푸시킨미술관

간 그림 여행에서 폭발하고 만다. 그곳에 파브르 미술관이 있었고 들라크루아의 작품을 함께 감상하였다. 그러나 들라크루아의 작품을 이야기하며 대화는 언쟁으로 발전했고 극명하게 엇갈리게 된다.

브뤼야스는 많은 예술가를 후원하였다. 특히 오르세 미술관에서 만날 수가 있는 〈안녕하세요 쿠르베 씨〉에서 등장하는 왼쪽의 초록색 옷을 입은 귀족이 바로 브뤼야스다.

두 사람은 들라크루아에 대한 다툼 때문에 매우 과격해졌고 기분이 매우 나빠진 상태에서 아를의 노란 집으로 돌아왔다. 더 이상 빈센트와 함께 있을 수 없다고 생각한 고갱은 짐을 싸서 호텔로 옮기려 한다. 빈센트는 깜짝 놀랐으며 고갱이 자신을 떠나려 한다는 생각에 두려움이 빠지게 되었다. 결국 두 사람의 파국은 절정에 이르렀고, 빈센트는 자신의 귀를 잘랐다. 그러나 앞서 말했듯 진실은 아무도 알지 못한다. 왜냐면 모두 고갱의 진술에만 의존하고 있기 때문이다. 그마저도 11년 뒤에 고갱은 진술을 바꾼다. 아직도 빈센트가 왜 귀를 잘랐는지 그리고 본인이 직접 귀를 잘랐는지 정확하게 알 수 없는 상태다.

1994년에는 당시 빈센트의 잘린 귀를 진찰했던 닥터 펠릭스 레이의 진료기록이 발견되어 세간의 주목을 끈 적이 있다. 진료기록에는 그림과 함께 빈센트의 귀가 점선과 같이 완전히 잘려 나갔다고 기록되어 있다.

그 뒤 2017년 〈반 고흐의 귀〉라는 제목의 책이 세상에 나오게 된다. 이 책은 버나뎃 머피라는 한 여인이 반 고흐의 귀에 대한 진실을 알기 위해 7년간의 탐사기록을 책으로 엮은 것이다. 매우 치밀한 추적 이야기다. 이 책에서 밝혀진 사실은 지금까지 빈센트가 귀를 자르고 평소 자주 가던 술

〈지누 부인의 초상〉, 유화, 91.4×73.7cm, 1888, 뉴옥현대미술관

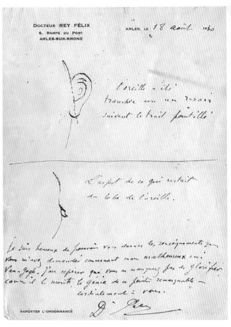

〈닥터 펠릭스 레이의 초상〉, 유화, 64×53cm, 1889, 푸시킨미술관 닥터 펠릭스가 작성한 빈센트 반 고흐 진찰 기록

집 아가씨에게 크리스마스 선물로 신문지에 귀를 싸서 주었다는 것이었
지만, 잘린 귀를 받은 것은 술집 아가씨가 아니라, 술집에서 일하는 종업
원이었다고 한다.

　사건이 있고 사람들이 다음날 빈센트의 방을 찾았을 때 그는 피를 흘린
채 기절해 있었고 이 소식을 들은 고갱은 파리에 있는 테오에게 급하게 전
보를 보냈다. 테오는 형의 상태를 살피기 위해 급하게 아를로 달려왔다.

　"난 자네에게 어떤 나쁜 의도도 없었다는 것을 분명히 말하고 싶네. 그

빈센트: 별은 내가 꾸는 꿈

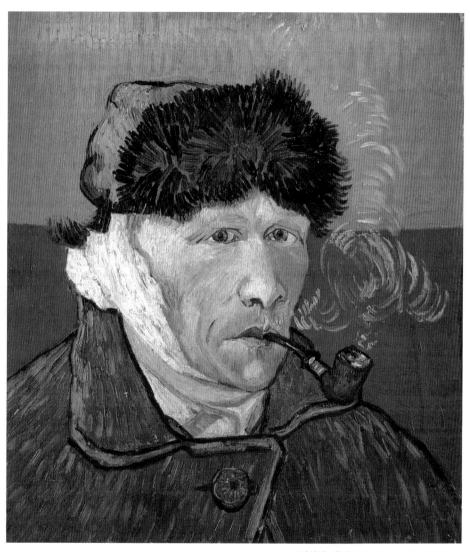

〈자화상〉, 유화, 51×45cm, 1889, 개인소장

리고 굳이 파리의 테오에게 전보까지 치며 이 먼 곳으로 오게 했어야 했는지 의아할 뿐이네."

　귀를 자른 후에 그린 자화상은 매우 강렬하다. 초록색 옷과 붉은색 배경으로 보색대비를 주어 자신의 내면을 그대로 보여주고 있다. 이 자화상에서 붉은 색은 고통 또는 귀를 자른 분노를 나타낸다. 파이프를 문 무표정한 얼굴이 빈센트의 속마음을 그대로 표현하는 것 같다.

　노란 집의 화가가 귀를 잘랐다는 소식과 자른 귀를 술집 여자에게 주었다란 소문은 삽시간에 아를 전체로 번졌다. 사람들은 경찰서로 몰려가 저 미치광이와 도무지 같이 살 수 없다고 민원을 제기했다. 경찰은 빈센트를 정신병원에 강제 입원하도록 했다. 지금도 건물은 그대로 남아 도서관으로 쓰이고 있다.

　1889년 1월 4일, 룰랭과 살 목사가 병문안을 왔고 목사의 보증으로 빈센트는 노란 집으로 돌아갈 수 있었다. 그러나 계속해서 망상에 휩싸이다 2월 7일, 다시 병원으로 돌아가고 사람들의 계속된 민원으로 경찰은 노란 집을 폐쇄하기로 결정한다. 그리고 다음 달인 3월, 폴 시냐이 파리에서 병문안을 와서 그의 도움을 받아 마지막으로 노란 집을 방문한다.

빈센트가 강제 입원을 당했던 아를의 정신병원

311

3장

생레미,
꺼지지 않는 희망

내가 더 이상 그림을 그리지 않는다면,

나는 도대체 무엇을 할 수 있을까?

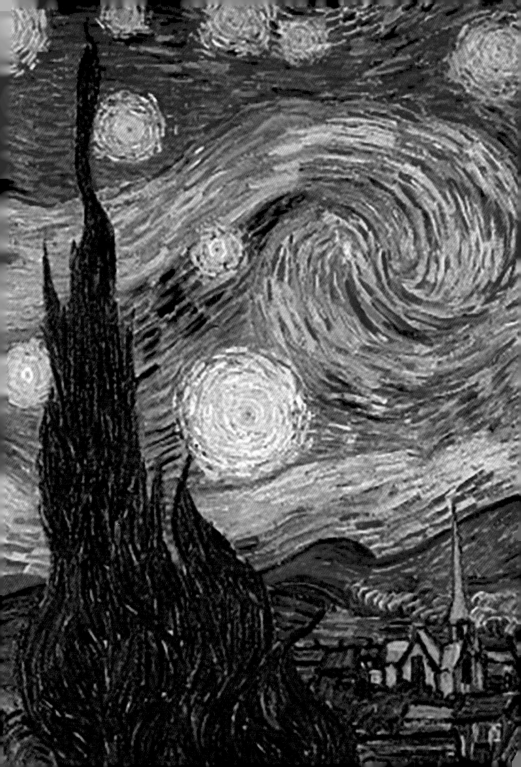

아를에서 보낸 1년 3개월 동안 빈센트에게는 참으로 많은 사건이 있었다. 화가로서는(물론 본인은 알지 못했지만) 명작이라 할 수 있는 그림들을 그렸고 고갱과 함께 살면서 갈등을 빚고, 귀를 자르는 사건도 발생했다. 주민들의 민원으로 어쩔 수 없이 빈센트는 아를의 한 정신병원에 입원해 있었다. 그러나 거기서는 자신의 상황과 건강이 더 이상 나아지지 않을 것이라는 생각에 스스로 생레미 병원에 입원할 결심을 하게 된다.

순례자의 길

어느 토요일, 나는 아를 역에서 생레미로 가는 버스에 올라탔다. 그리 먼 거리는 아니지만 험한 산을 넘어가다보니 약 50분 정도 걸린 것 같았다. 버스는 생레미 중심가에 내려주었다. 나는 먼저 동네를 천천히 둘러보았다. 1999년 인류의 종말을 예언했던 세계적인 예언가 노스트라다무스의 고향이기도 한 이곳은 프로방스 지방의 전형적인 시골 마을이었다.

생레미 병원으로 가는 길에 청동 안내판

마침 결혼식이 열리고 있었는지 시끌벅적한 웃음소리와 뒤섞여 박수 소리가 들려왔다. 이층에서 신부와 신랑이 활짝 웃고 있고 사랑의 키스를 나누고 있었다.

잠깐 지켜본 결혼식은 한국과 달리 식만 하고 끝나는 것이 아니라 동네 친구들이 종일

빈센트: 별은 내가 꾸는 꿈

즐기는 파티 같았다.

마침 토요일이라 벼룩시장이 열리고 있었다. 시내 중심가에서 생레미 정신병원까지는 약 1.5km 떨어져 있다.

마을 중심가를 벗어나 생레미 병원으로 가는 길은 아주 평범한 길이다. 곳곳에 반 고흐의 그림과 안내판이 서 있다. 천천히 길을 따라 걷는다. 그 냥 걷는다. 걷다가 하늘을 보고 걷다가 안내판을 보면서 그림을 다시금 새 겨 본다. 이 길에는 나만 있는 것이 아니었다. 전 세계에서 빈센트의 흔적 을 찾아온 사람들을 만날 수 있었다. 그림을 하나하나 구경하며 걷다보니 어느덧 생레미 병원 앞에 다다랐다.

01 생레미
병원

생레미 병원은 정신질환자들을 위한 전문요양원이었으며 생 폴드 무솔 mausole이라 불렸다. 1889년 당시의 병원 광고에서는 정신 병력이 있는 남녀를 모두 수용하며 개인적으로 치료받기 매우 이상적인 곳이라고 선전하고 있다. 자유로운 분위기 속에서 지낼 수 있었으며 환자는 음악, 그림, 글쓰기를 할 수 있도록 시설을 갖추고 있었다.

생레미에 도착한 다음날 빈센트는 이제 막 결혼을 한 테오에게 편지를 보내 이곳이 매우 마음에 든다고 이야기 했다. 또한 병원이 마치 동물원과 같은 환경이지만 환자들이 매우 잘 치료 받는 것을 볼 수가 있었다. 비록

생레미 병원 입구

빈센트의 방

빈센트가 받는 처방은 이 욕탕에서 찬물에 샤워를 하는 것이 전부였다.

심각하게 아픈 사람 몇몇이 있지만 자신은 괜찮다고 한다. 빈센트는 비로소 광기를 하나의 질병으로 볼 수 있게 되었다고 고백하며 상황을 그리 겁낼 필요가 없음을 깨달았다. 생레미의 좋은 환경에서 자신의 상태가 회복될 수 있을 거라고 생각했다.

어떻게 보면 생레미 병원은 빈센트에게 안정적인 공간일 수도 있었다. 빈센트를 부랑아라고 놀리며 돌팔매하는 아이들과 마주치지 않아도 됐고 이상한 눈초리로 쳐다보며 동네를 떠나주길 바라는 사람들의 차가운 시선도 피할 수 있었다. 주어진 시간과 공간 속에서 그림을 그릴 수 있도록 허락도 받았으니 어찌 보면 휴양을 온 것만 같았다.

"이곳에 같이 있는 사람들은 나를 이상한 눈으로 쳐다보지 않는다. 그리고 나의 그림을 방해하지도 않아. 일정한 거리에서 그저 지켜볼 따름이다."

〈죄수들의 운동〉, 유화, 80×64cm, 1890, 푸시킨미술관

빈센트는 남자 병동 1층의 조그만 방을 배정받았다. 방은 초록과 회색의 두개의 커튼이 있었고 창살이 있는 창을 통해 밀밭을 볼 수 있었다. 빈센트는 병원의 배려로 치료를 받는 동안에도 그림을 그릴 수 있게 작업실 용도의 방 하나를 더 배정 받았다.

요양원에 있는 사람들은 일종의 동지 의식이 있었다. 누군가 발작이 심해지면 서로가 도와서 간호해주었고 누군가 괴성을 지르면 다른 환자가 가서 달래주었다.

빈센트는 간질 진단을 받았다. 간질은 사실 일종의 가족력이었다. 빈센트는 자신의 정신적 문제에 오히려 안심하고 새로운 희망을 가진다. 몇 달만 머물려던 계획을 변경하여 당분간 계속 생레미 병원에 있으리라 마

〈아이리스〉, 유화, 92×73.5cm, 1890, 반 고흐 미술관

음먹는다.

　한 번은 이틀 동안 아이리스와 큰 라일락 덩쿨을 그렸다. 그림 속 배경을 보면 환자들이 도망가지 못하게 둘러싼 벽이 보인다. 몇 점의 그림을 완성하자, 이제는 정원을 벗어나서 그림을 그려도 된다는 허락을 받는다. 하지만 여전히 담장 밖으로의 외출은 허락되지 않았다. 침실의 창으로 내려다보이는 울타리 안에서 그림을 그렸다. 이때 빈센트는 그만의 독특한 노란색을 주로 사용하게 된다.

　병원에 입원한 지 두 달 만에 드디어 외출이 허락되었다. 어느 바람 부는 날, 빈센트는 버려진 채석장으로 그림을 그리러 갔다. 채석장은 매우 열악한 환경이었고 빈센트는 갑자기 심한 외로움을 느꼈다. 무언가로부터 공격받는 느낌도 들었다. 하지만 끝내 자신의 작업을 마쳤다. 그러나

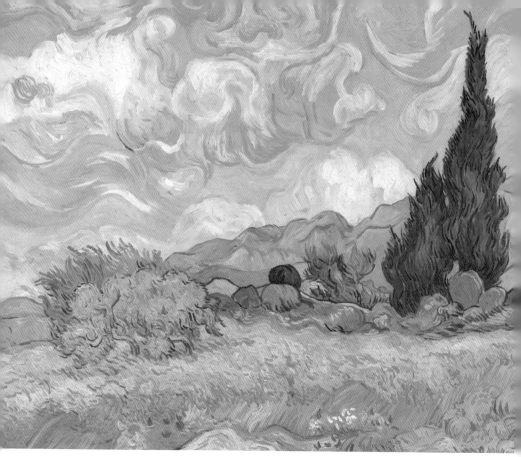

〈사이프러스가 보이는 밀밭〉, 유화, 72.5×91.5cm, 1889, 내셔널갤러리

병원에 돌아오고 나서 상태가 극도로 나빠졌다. 그는 더러운 것을 마구 주워먹었고, 파라핀을 마시기도 했다. 물감 오일도 마셨다. 그 사건 이후로 빈센트는 그림 그리는 것을 금지당했다. 그러곤 몇 달 동안 방안에만 있어야 했다. 나중에 다시 그림 그리는 것이 허용되었고 얼마 뒤에는 야외에서도 그림을 그릴 수 있었다.

빈센트는 생레미의 풍경을 그리면서 하나의 특별한 피사체를 발견한다.

바로 '사이프러스 나무'였다. 프로방스 지방에서 흔히 볼 수 있는 사이프러스 나무를 보면서 마치 해바라기처럼 새로운 무엇인가를 표현하고 싶은 욕구를 느꼈다. 하늘로 솟은 사이프러스는 하늘과 땅을 연결하는 메신저와 같았고 잎사귀의 소용돌이는 빈센트의 붓질을 자극하였다.

그럼에도 불구하고 아쉬움은 더욱 커졌다. 그림에 대한 열정이 마구 솟구치고 있을 때 그 좋아하는 별을 그릴 수 없었기 때문이었다. 병원에서 야간작업은 허용하지 않았다. 아마도 빈센트는 2층 병실에서 창밖을 내다보며 수많은 관찰과 스케치를 거듭했을 것이다.

스케치를 바탕으로 자신만의 상상력을 그림 속에 녹였다. 프랑스에서는 볼 수 없는 네덜란드의 교회 첨탑을 그려 넣었으며 사이프러스 나무는 하늘을 찌를 듯이 과장되게 넣었다. 일일이 관찰한 하늘의 별들을 제 위치에 배치하고 강렬한 붓놀림으로 소용돌이치는 밤하늘을 표현했다.

다시 별이 빛나는 밤 속에서

새벽 3시 미친 듯이 붓을 놀리기 시작했다. 파란색의 하늘에 휘몰아치는 별빛을 표현했다. 반 고흐 최고의 명작, 〈별이 빛나는 밤〉의 탄생이었다. 이 그림에 대해서 빈센트는 스스로 실패했다고 이야기한다. 8장의 편지를 쓰면서 많은 이야기를 남겼다. 이 그림이 그토록 유명해질 줄도 모르면서 말이다. 그토록 슬프고도 힘든 삶을 살았지만, 생활인으로서는 도무지 가슴이 아파서 들을 수도 없는 비참한 인생을 살았을 빈센트지만 그 슬픔이 뭉치고 응어리져 이토록 아름다운 작품을 만들었다는 것은 다시금 예술과 예술가의 아이러니를 느끼게 해준다.

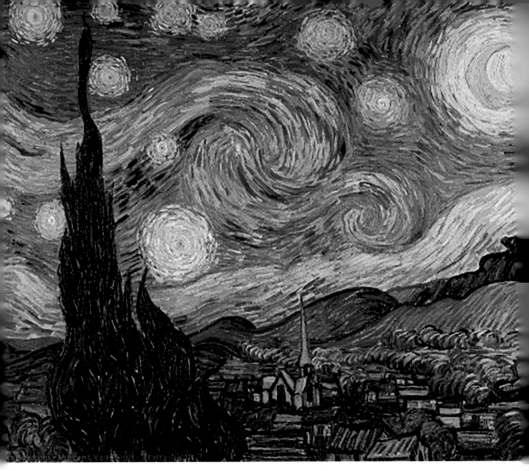

〈별이 빛나는 밤〉, 유화, 73×92cm, 1889, 뉴욕현대미술관

 〈별이 빛나는 밤〉! 그 위대함을 다시 한 번 기리고 싶다. 〈별이 빛나는
밤〉은 고호의 작품 중 가장 유명한 작품이라고 해도 틀린 말이 아니다. 현
재는 뉴욕 현대미술관에서 작품을 감상할 수 있다. 유일하게 미술관 안에
서 경호원이 지키고 있는 작품이다.

 빈센트가 이곳을 떠나기 몇 달 전인 12월과 1월, 안타깝게도 또 다시 병
세가 악화되었다. 다시금 안정을 되찾고 그림 그리기를 시작했을 때 담장

빈센트: 별은 내가 꾸는 꿈

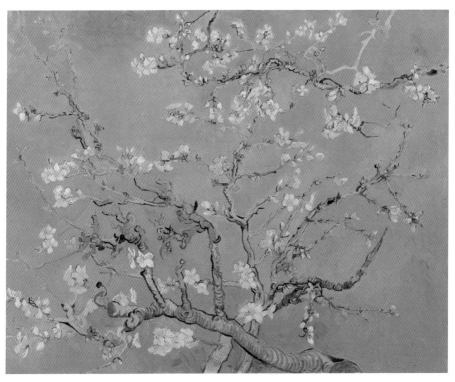

〈꽃이 핀 아몬드나무〉, 유화, 73.5×92cm, 1890, 반 고흐 미술관

너머에 있는 아몬드 나무를 볼 수 있었다. 그리고 2월에 빈센트는 '아몬드 나무'를 그려서 새롭게 태어난 테오의 아들, 자신의 조카의 탄생을 축하했다. 빈센트는 기꺼이 조카의 대부가 되어주었고 자신의 이름도 그대로 물려주었다. 테오는 형의 이름을 물려받아서 용감하고 단호할 것을 생각하니 매우 기쁘다고 편지에 썼다. 하지만, 빈센트는 또 다시 발작을 일으켰고 안정을 찾는데 두 달이 걸렸다. 빈센트는 생레미에서 그렇게 1년의

시간을 보냈다. 이곳에 있으면서 약 150점의 그림과 그만큼의 스케치를 남겼다. 생레미에서 빈센트의 병세는 호전을 보이지 않았다. 그래서 가세 박사가 있는 북쪽으로 가고 싶다고 편지에 썼다.

다시 북쪽으로

빈센트가 자신의 병과 싸우고 있는 동안 그의 작품에 대한 반응이 조금씩 나타나기 시작했다. 빈센트의 작품 여섯 점이 1890년 1월 브뤼셀에서 전시가 되었고 그 중에 〈붉은 와인밭〉이라는 작품이 팔렸다. 그 작품을 구입한 사람은 벨기에의 친구 유진의 누이였다.

이 전시회에서 비평가 알버트는 빈센트의 작품에 대해서 메르퀴르 드 프랑스Mercure de France의 문예지에 호평을 썼다. 테오가 파리의 큰 전시회에 출품했을 때에도 역시 호평을 얻었다. 하지만 예상치 못한 호평이 빈센트에게는 부담으로 다가왔다. 테오에게 알버트 씨에게 제발 나의 작품에 대한 평을 쓰지 말아달라고 요청한다. '그가 나의 작품에 대해서 아마도 잘못 알고 있을 거야. 난 지금 슬픔으로 인해 유명해질 순 없다고 말해주기 바란다.'

큰 사건이 있은 후 빈센트는 실내에서 오랫동안 머물렀다. 그 동안 그는 많은 예술가들의 작품을 모사했다. 그러면서 '이것이 내가 원하던 공부였다.'고 밝힌다. 상태가 조금 호전되고 다시 야외에서 작업을 할 수 있었다. 다행히 빈센트는 작업하기 충분한 캔버스와 물감도 있었다. 물감을 다 쓰고 나면 다음 물감이 올 때까지 열심히 스케치를 했다. 생레미에 온 지도 벌써 1년이 넘었다. 그림도 팔리고 조금씩 희망이 보였으나 빈센트는 더

〈붉은 와인밭〉, 유화, 75×93cm, 1889, 푸시킨미술관

이상 생레미에 머물기 힘들다고 토로했다. 지루하고 답답한 생활이 견딜 수 없을 만큼 힘들었던 것이다. 빈센트는 테오에게 처음으로 오베르 쉬르 우아즈Auvers-sur-Oise에서 살 수 있는지 이야기를 꺼냈다.

오베르는 예술가들의 마을이었다. 파리에서 약 30km 정도 떨어져 있고 의사가 살았는데 그가 지속적으로 빈센트를 치료할 수 있을 것이라 생각했다.

4장

오베르,
빈센트 – 별이 되다

저는 계속 고독하게 살아갈 것 같습니다.

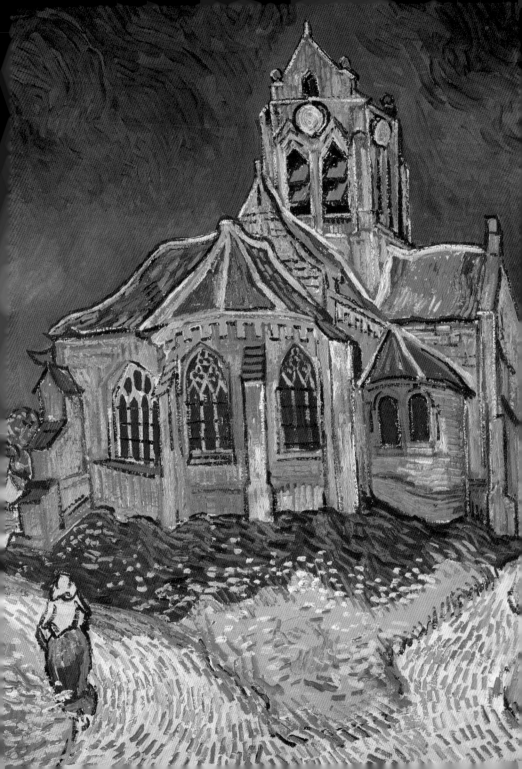

오베르로 가는 길의 하늘은 참으로 푸르렀다. 생소했지만 나에게 프랑스의 시골을 처음 느끼게 해준 곳이었다. 빈센트의 무덤에 간다고 생각하니 기대감에 살짝 들뜬 마음이었다. 오베르 쉬르 우아즈(이하 오베르)는 파리에서 약 24km 정도 떨어진 조용하고 아름다운 시골 마을이다. 빈센트가 머물 당시인 19세기 말은 철도가 발전하면서 파리의 상류층이 여름 휴가를 오던 곳이었다. 위대한 화가 반 고흐가 생의 마지막 80일을 보낸 곳. 동생 테오와 함께 묻혀 있는 곳이다. 유명 관광지는 아니지만 그래도 빈센트가 37년 짧은 생의 마지막을 보낸 곳으로 널리 알려진 곳이다.

오베르 가는 길

빈센트: 별은 내가 꾸는 꿈

오베르는 역사적으로도 매우 유서가 깊은 동네이면서 예술적으로도 의미있는 동네이다. 빈센트가 2년간의 남프랑스 생활을 정리하고 오베르로 온 이유는 표면적으로는 가세 박사의 치료를 받기 위함이었다. 하지만, 더 중요한 사실은 이곳이 인상파 화가들의 고향과 같은 곳이라는 점이었다.

오베르 입구에 다다르면 도비니의 흉상을 만날 수 있다. 도비니는 오베르를 대표하는 화가이다. 현재도 오베르에는 도비니가 살았던 집과 도비니 미술관이 있다. 1854년 이곳에 정착하여 야외에서 풍경화를 시작하였고 강의 수면에 비치는 빛의 현상을 표현하는 기법을 연구하였다. 그의 친구인 카미유 코로1796-1875와 사실주의 화가 오노레 도미에1880-1879와 함께 자주 그림을 그렸다.

밀레와 함께 바르비종파를 발전시켰던 카미유 코로뿐만 아니라 반 고흐에게 대부와 같았던 파리의 인상파 화가 카미유 피사로Caillle Pissarro 그리고 프랑스의 야수파 화가 모리스 드 블라밍크Maurice de Vlaminck 등 많은 화가들이 오베르에서 영감을 얻고 작품 활동을 하였다.

빈센트 반 고흐, 고갱과 함께 후기

오베르 마을 입구에 서 있는 도비니의 동상

329

인상파의 3대 거장으로 불리는 프로방스의 화가 세잔도 이곳 오베르에서 18개월1972~1874 정도 머무르며 오베르의 풍경을 그렸다. 그는 가세 박사의 집에서 그리 멀지 않은 곳에 머물렀으며 박사로부터 많은 도움과 후원을 받았다. 피사로와 함께 그림을 그리며 그 영향으로 화풍이 밝게 변했으며 인상파의 길로 접어 들게 된다.

오베르에는 빈센트, 세잔 등의 화가들이 그림을 그렸던 장소마다 안내 표지판을 세워두었다. 마을 전체에 골고루 퍼져 있는 이 표지판을 따라가면 자연스럽게 빈센트의 발자욱을 따라서 걷게 된다. 오베르에는 빈센트

〈도비니의 정원〉, 유화, 53×103cm, 1890, 히로시마 미술관

가 죽음을 맞이한 라부여인숙과 〈갈까마귀가 나는 밀밭〉을 그린 넓은 들판 그리고 테오와 반 고흐의 무덤 등 많은 흔적이 남아있다.

오베르에서 누린 마지막 자유

오베르가 빈센트에게 준 것은 '자유'였다. 생레미의 요양 병원에 오래 있으면서 외출은 말할 것도 없고 그림도 허락을 받아야만 그릴 수 있었다. 그러나 오베르는 그렇지 않았다. 가고 싶으면 어디든 갈 수 있었고 만나고 싶은 사람이 있으면 누구든 만날 수 있었다. 더욱이 동네 사람들은 빈센트

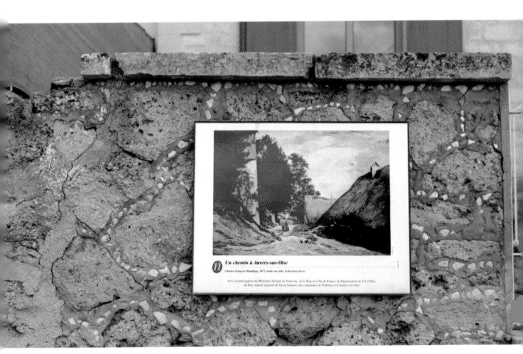

세잔의 작품이 있는 골목 사진

오베르 마을 곳곳마다 소소하게 꾸며놓은 예쁜 흔적들이 가득하다

에게 편견을 가지고 있지 않았다. 이미 많은 화가들이 오베르 곳곳에서 그림 그리는 것을 보아온 동네 사람들에게 빈센트가 화구통을 메고 그림을 그리는 모습은 그저 또 하나의 평범한 일상이었을 뿐이다.

빈센트는 매우 부지런했다. 새벽같이 일어나 그림을 그리기 시작했고 마을 곳곳을 다니며 스케치를 했다. 많은 그림을 그리면서 문득 그림을 시

오베르에서 촬영한 사진, 내 눈엔 저기 멀리서 다가오는 사람이 마치 빈센트 같았다.

작한 보리나주에서처럼 그림을 통해 예술적 가치를 실현할 수 있다는 생각을 갖게 된다. 오베르는 새로운 희망의 동네였다. 그러나 불행히도 그 희망은 오래 가지 못했다.

빈센트는 1890년 7월 27일, '권총에 의해 생긴' 상처 난 몸을 이끌고 라부여인숙으로 돌아왔다. 그리고 불과 이틀만인 7월 29일 테오의 손을 잡고 숨을 거둔다. 빈센트가 사망하고 불과 6개월 만에 테오도 죽음을 맞이하게 되어 네덜란드에 묻혔다. 그 뒤 테오의 미망인인 요한나의 뜻으로 오베르의 형의 곁에 묻히게 된다. 무덤을 덮고 있는 담쟁이 넝쿨이 마치 두 사람의 뜨거운 형제애를 상징하는 것 같았다. 지구에서 가장 위대하고 유명한 화가지만 그 무덤은 너무도 소박했다. 위대한 화가가 마지막을 보낸

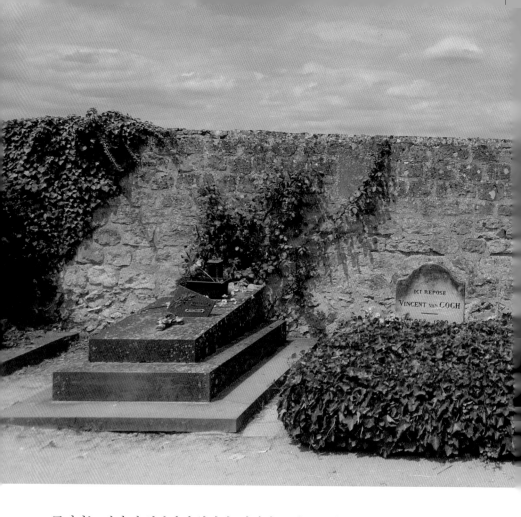

곳이라는 것이 잘 실감나지 않았다. 하지만 오베르를 처음 방문하고 10년이 지난 지금 생각해보면 위대하지만 결코 꾸미지 않은, 있는 그대로의 모습을 보여주는 유럽인들의 특성을 이해할 수 있게 되었다.

빈센트: 별은 내가 꾸는 꿈

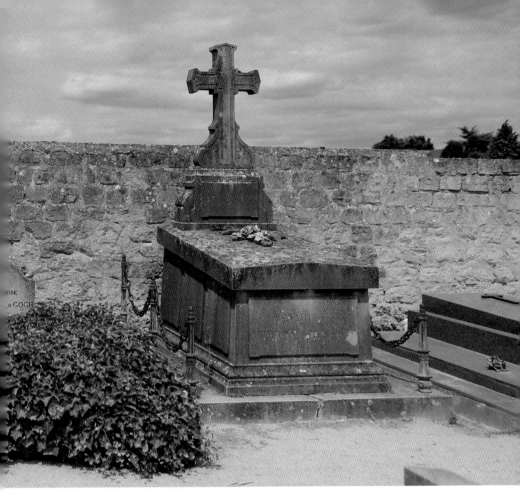

빈센트와 테오의 무덤

335

프랑스

01 반 고흐
공원

오베르에 가면 가장 먼저 방문해야 될 곳이 관광 안내소이다. 오베르 시청에서 운영하고 있으며 다양한 언어로 된 관광 안내서가 있다. 한국인의 방문이 많아서인지 한국어 안내서도 있다. 그런데 문장은 구글 번역기를 돌린 듯하였으며 오역과 오타가 많았고 문장도 매끄럽지 못했다. 한국어 안내서가 있다는 것으로 만족해야 되는 것인지 아니면 부끄러워해야 되는

오베르 관광안내소와 한국어를 매우 잘하던 안내 직원

빈센트: 별은 내가 꾸는 꿈

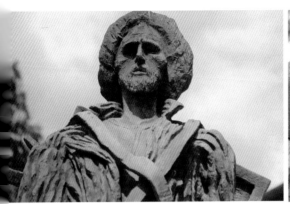

자드킨이 제작한 빈센트의 동상

지 사실 판단이 제대로 서지 않았다. 언젠가 반드시 이 안내서를 제대로 만드는데 도움을 주고 싶다는 생각이 들었다. 그래도 지도는 매우 유용했다. 마을 곳곳의 중요한 위치와 빈센트의 흔적을 찾기에는 부족함이 없었다.

2018년 방문 시에는 한국에서 인턴 경험을 했던 학생이 친절하게 사람들을 맞이하고 있었다.

내 인생의 멘토, 빈센트

관광 안내소 바로 아래 반 고흐 공원이 있다. 빈센트의 발자취마다 세워져 있는, 자드킨이 만든 동상을 여기서도 만날 수 있다. 오베르의 빈센트 동상은 무척 마른 몸에 화구통을 메고 가는 모습이다.

오베르의 빈센트 동상 앞에서 상념에 빠져들었다. 지난 10년 평범한 삶을 살면서도 빈센트 반 고흐를 찾아다니며 생각지도 못했던 한 화가의 인생을 탐구하게 되었다. 나와는 전혀 무관한 것 같았던 예술이라는 신세계를 만났고, 한 예술가의 인생을 따라서 여기까지 왔다.

빈센트를 알면 알수록 예술의 세계가 궁금해졌다. 급기야는 학부를 졸업한 지 20년 만에 예술경영학으로 석사 학위를 취득했다. 정확히 언제부터라고 콕 찍어서 말할 수는 없지만, 어느 순간 예술이 주는 풍요로움을 누리는 나를 발견한다. 그것은 물질적 부가 아니라 내면의 반성과 숙고의 시간이었다.

오베르의 빈센트 동상 앞에서 나는 나지막하게 이야기했다. '빈센트, 당신 덕분에 여기까지 왔소.'

빈센트의 영혼을 품고 있는 오베르 성당

도비니의 동상을 끼고 빈센트의 무덤으로 가는 비탈진 언덕길에 오베르 성당이 있다. 13세기에 지어진 오베르 성당은 오베르를 대표하는 건축물이다. 현재에도 주민들은 이곳에서 미사를 드리고 있다. 가끔 성당이 전시관으로 변하기도 한다. 2017년 성당을 방문했을 때도 기획 전시회가 열리고 있었다.

오베르 성당 내부와 2017년 당시 전시회 풍경

빈센트: 별은 내가 꾸는 꿈

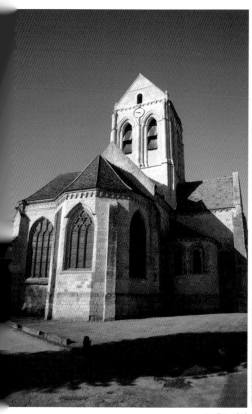

오베르 성당

〈오베르 성당〉, 유화, 94×74cm, 오르세미술관

성당의 제단 앞에 놓인 해바라기 장식이 참 인상적이었다. 성당을 돌아보고 나오는 길에 하얀 사제복을 입고 미소를 짓는 신부님의 모습이 아직도 눈에 생생하다.

빈센트 역시 오베르 성당을 화폭에 담았다. 고유한 짙푸른 색으로 표현한 오베르 성당에서 홀로이 걸어가는 자신의 모습을 투영하고 있다.

독자들에게 이 성당 앞에서 인증샷을 찍을 것을 추천한다. 나의 경우 오베르를 처음 방문한 2010년에 찍은 오베르 성당의 사진을 지금까지 스마트폰 배경화면으로 간직하고 있다. 화면을 켤 때 마다 늘 그곳을 그리워하며 빈센트의 삶을 다시 한 번 되새겨 본다.

반 고흐의 무덤: 빈센트를 따라가자는 처음의 결심

10년 전의 일이다. 나 홀로 떠난 파리여행에서 동선을 정리하고 있었다. 마침 오베르에 반 고흐의 무덤이 있다고 해 아무 생각 없이 찾아가보기로 했다. 남들에게 자랑하기 좋을 것 같아서였을까?

지인의 차를 타고 도착한 오베르는 그저 조용하고 평화로운 시골 마을이었다. 이리저리 마을을 둘러보다가 무심코 반 고흐의 무덤 앞에 섰다.

가을 햇볕이 내리쬐는 가운데 오베르의 공동묘지 한켠에 자리 잡은 조그마한 두 개의 비석이 눈에 뜨였다. 그 순간, 나는 정말로 꼼짝도 하지 못하고 얼어붙어 버렸다. 여기가 정말 빈센트 반 고흐의 무덤이라고? 나는 궁금해졌다. 반 고흐라는 유명한 화가가 태어난 곳과 자란 곳, 그림을 그린 곳과 그가 다닌 모든 곳의 발자취를 직접 내 두 눈으로 확인하고 싶어졌다. 그때 처음으로 결심했다. 반 고흐의 인생 전체를 따라가보겠노라고.

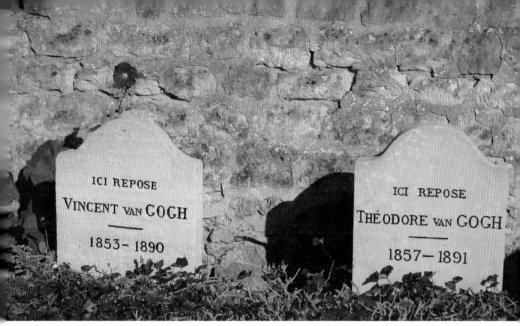

빈센트와 테오의 무덤 비석

오베르 마을 어느 곳에 핀 붉은 해바라기

바쁜 회사생활 속에서도 자료를 모으고 여행을 준비했다. 빈센트의 행적을 확인하고 장소마다 연관된 작품을 확인했다. 무려 8년이라는 시간이 걸렸다. 아무도 예상하지 못했던 긴 여행의 시작이었다. 처음에는 그저 반 고흐의 그림이 어떻게 해서 세계적인 베스트셀러가 되었는지 궁금했었고, 그 다음에는 어렵지 않게 여행 다니듯 한 번 유럽을 돌아보면 되는 줄로만 알았다. 그러나 턱없이 부족한 생각이었다. 한 인간의 일생을 따라간다는 건, 그것도 위대한 화가였던 한 사람의 삶을 이해한다는 건 실로 어마어마한 일이었다.

2017년, 처음으로 반 고흐 스토리투어를 떠났다. 역시 한 번으로는 무리였다. 그래서 2018년 다시 한 번 빈센트의 행적을 쫓아 또 떠났다. 그렇게 빈센트 반 고흐의 삶을 따라가다 보니 나는 나도 모르게 빈센트라는 한 인간을 너무나도 사랑하게 되었다.

나는 너무나 평범한 사람이다. 2010년 그 날, 반 고흐의 무덤 앞에 서지 않았다면, 오늘도 10년 전과 다름없이 그저 먹고 살기에만 바쁜 일상을 보내고 있었을 것이다. 하지만 빈센트를 만나고 나는 어떤 여행사도 소개하거나 만들지 않은 이상한 여행을 떠나게 되었다. 그리고 빈센트의 삶속에서 나의 삶을 만났다. 그는 결코 성공한 삶을 살지 못했지만, 누구보다 성공한 삶에 대해 가르쳐주는 훌륭한 멘토였다.

위대한 화가 반 고흐, 아니 끊임없이 영혼을 불태웠던 사람 빈센트의 무덤 앞에 서 있으면, 수많은 사람들이 찾아온다. 꽃다발을 준비해오는 사람도 있고, 미처 꽃다발을 준비하지 못해 이름 없는 들풀을 묶어서 가지고 오는 사람도 있다. 아니, 빈손으로 오는 사람들도 많다.

아무래도 상관없다. 모두들 형제의 비석 앞에 서서 때로는 아름다웠던, 때로는 처절하게 아팠던 인생을 생각하며 삶의 의미와 예술을 생각한다.

오베르의 무덤을 찾게 된다면 특별한 것을 준비하지도 말고 특별한 것을 기대하지도 말자. 평생 외로웠던 빈센트에게 '그래도 동생과 함께 있어서 행복할 것 같군요.' 정도의 인간적인 말 한마디만 건네주는 것만으로도 좋은 위로가 될 것이라 믿는다.

밀밭이 있는 들판

무덤을 뒤로하고 나오면 넓디넓은 밀밭과 마주친다. 오로지 파란 하늘과 떠가는 하얀 구름, 그리고 땅에는 다 익은 밀들이 넘실대고 있다. 바람

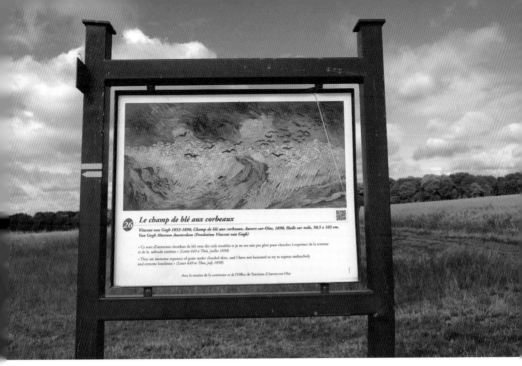

오베르의 밀밭, 〈갈까마귀가 나는 밀밭〉의 배경이 된 곳이다.
6월말 7월초에 방문하면 수확하기 전 밀밭을 볼 수 있다.

이 뺨을 스치고 지나간다. 아무것도 없지만 큰 울림을 준다. 많은 사람들
이 밀밭을 찾는 이유는 여기서 빈센트가 목숨을 끊었다고 알려져 있기 때
문이다. 그 이유는 그가 죽기 며칠 전 그린 〈갈까마귀가 나는 밀밭〉의 장
소, 어쩌면 그림에서 풍기는 스산한 이미지가 이 곳을 특정하게 만들었는
지도 모르겠다.

가세 박사 기념관

빈센트를 치료했던 의사이며 아마추어 화가이기도 한 가세 박사1829-
1909의 별장은 아직도 예전 모습을 그대로 간직하고 있다. 가세는 정신과
의사이면서 세잔느, 피사로, 기요밍, 르노아르와 같은 인상파 화가들과도

친분이 깊었다. 자신도 아마추어 화가로서 많은 작품을 그렸으며 그의 작품은 1949년 이후 아들이 루브르에 기증하였다.

────── 가세 박사 기념관 가는 길

라부여인숙에서 약 1.2km의 거리에 있다. 천천히 골목길을 따라 걷다보면 빈센트의 작품을 그린곳을 지나치면서 도착할 수 있다.

78 Rue Gachet, 95430 Auvers-sur-Oise, France

월, 화요일 휴무

오전 10:30~오후6:30

입장료 무료

답답한 생레미를 떠나 자신을 잘 치료해줄 것이라는 기대를 안고 가세 박사를 만난 빈센트는 실망만 느끼고 돌아섰다. 테오에게 보낸 편지에서 는 그가 더 환자 같다는 말을 남기기도 했다. 하지만 테오의 건강이 좋지

가세 박사의 기념관

가세 박사의 기념관 정원

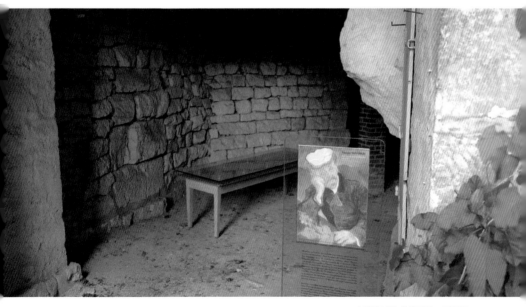

가세 박사의 초상화를 그린 장소

못하단 소식을 듣고 테오에게도 가세 박사에게 와서 진료를 받아볼 것을 제안한다. 사실은 얼마 전 태어난 조카 주니어 빈센트가 너무도 보고 싶었기 때문이기도 했다. 오베르에 오기 전 3일간 머물렀던 테오의 집에서 자신이 평생 그리워했던 아름답고 따뜻한 가정의 모습을 보았기 때문이기도 했다. 그리고 곧장 박사의 정원과 초상을 그렸다. 공기가 좋은 오베르에서 치료를 받으면 빨리 나을 것이란 말을 덧붙였다.

현재 가세 박사의 집은 기념관으로 바뀌었다. 현대 미술 작품들과 함께 당시에 사용했던 판화 기계와 가세 박사가 그린 그림을 만나볼 수 있다. 인상적인 건 빈센트가 그렸던 것과 똑같은 모습을 한 정원이 그대로 남아있었다는 점이다.

빈센트가 그린 〈가세 박사의 초상〉은 미스테리한 에피소드를 가지고 있다. 1990년 뉴욕의 크리스티 경매에서 당시 가격으로 890억 원이라는 어마어마한 금액에 낙찰된 것이다. 당시 최고가였다. 구매자는 일본의 한 사업가였다. 그런데 그는 유언에서 자신의 무덤에 〈가세 박사의 초상〉을 같이 묻어달라고 했다. 그 뒤로 이 그림을 본 사람이 없다고 한다. 과연 그림은 어디로 간 것일까? 정말로 무덤 속에 함께 묻어버린 것일까? 이 그림의 행방을 알 수 있는 날이 오기를 기다린다.

도비니 정원과 미술관

라부여인숙 바로 맞은편에는 도비니 미술관이 있다. 그리고 오베르 역 길 건너에 도비니가 살았던 집이 있다. 빈센트는 테오와 함께 오베르에서 살 수 있지 않을까 하는 희망을 가졌던 것 같다. 7월 어느 여름날, 싱그러

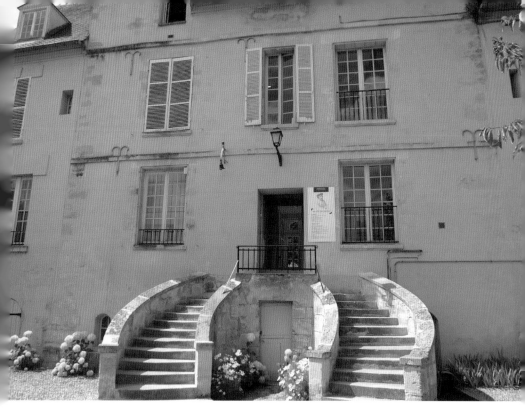

운 전원 주택의 모습을 그리고 〈도비니 정원〉이라는 제목을 붙였다. 그리고 테오에게 다음과 같이 편지를 썼다.

"도비니를 존경한 만큼 그의 삶을 따라가려고 노력하고 있어. 18년 전, 헤이그에 놀러왔을 때 함께 걸으며 나누었던 그 우정의 시간으로 돌아갔으면 좋겠구나. 난 네가 화상이 되더라도 단순한 화상을 뛰어넘는 그 이상이 될 것이라고 믿었단다."

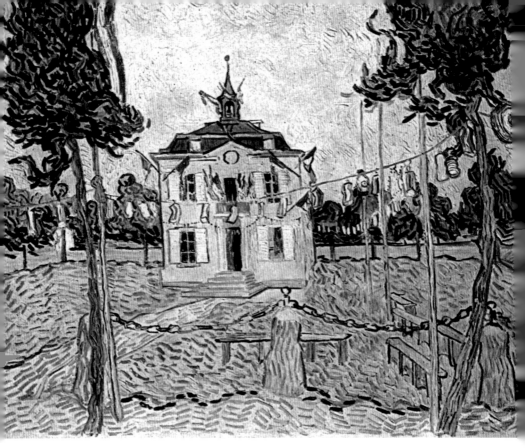

〈7월 14일의 오베르 시청〉, 유화, 72×93cm, 1890, 개인소장

오베르 시청

라부여인숙 맞은편에 오베르 시청사가 있다. 규모는 작지만, 참 예쁘게 생긴 건물이다. 7월 14일은 프랑스의 가장 큰 국경일인 프랑스 혁명 기념일이다. 파리에서는 대대적인 거리 퍼레이드가 이어지고 전역에서 각종 행사가 열린다. 빈센트는 그 날의 광경을 그대로 화폭에 담았다. 그림속 시청사에도 국기 장식으로 예쁘게 꾸민 모습이다. 그림을 보고 있자니

또 하나의 시청사 건물이 생각났다. 바로 준데르트 시청(70쪽 참고)이다.

태어나 집 바로 앞이 준데르트 시청사였는데 마지막 죽음을 맞이한 집의 바로 맞은편도 시청사라는 사실이 흡사 평행이론 같으면서도 아이러니 같다는 생각이 들었다. 오베르로 오는 방법은 많지만, 가장 추천하는 것은 기차다. 파리에서 그리 멀지도 않을 뿐 아니라 빈센트처럼 기차를 타고 가는 느낌을 맛볼 수 있기 때문이다. 그리고 무엇보다 오베르 기차역 지하도에 있는 벽화 때문이다. 기차를 타지 않으면 볼 수 없는 풍경이다.

오베르역 지하도에 그려진 예쁜 벽화

빈센트는 마을 곳곳을 다니며 스케치하고 강가에서도 그림을 그렸다. 우
아즈 강은 지금도 아름답게 유유히 흐르고 있다.

빈센트가 오베르에서 그린 풍경화 속 인물들은 하나 같이 행복한 모습
을 하고 있다. 노동하는 모습이나 삶에 지친 모습이 아니라 풍요로운 삶을
누리는 사람들의 모습이 많다.

라부여인숙

　라부여인숙은 빈센트가 머물렀던 많은 건물 중에서도 생존 당시 모습 그대로 가장 완벽하게 보존된 건물이다. 라부 씨가 운영하는 여인숙이라 라부여인숙으로 불렀다. 빈센트가 숨을 거두면서 테오의 손을 잡고, '인생은 고통이다.'라는 마지막 말을 남기며 숨을 거둔 곳이다. 여인숙 1층은 당시와 똑같이 식당으로 운영하고 있다.

　입장료를 내고 직원을 따라가면 영상을 보여주는 방이 나온다. 이곳에서는 약 20여분의 다큐멘터리가 상영된다. 영상을 보고 다른 문을 열고 나가면 바로 빈센트가 마지막을 보낸 방을 만날 수 있다. 2010년도만 해도 사진 촬영이 허용되었으나 현재는 사진촬영을 할 수 없다. 재단 직원은 빈센트의 오베르 생활과 죽음에 대해 설명해주었고, 방을 둘러볼 수 있게 안내해 주었다.

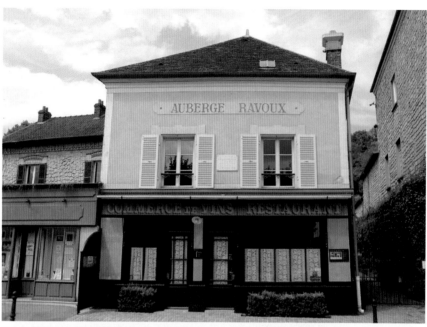

라부여인숙

빈센트: 별은 내가 꾸는 꿈

오늘날 라부여인숙이 원형 그대로 보존되기까지는 고유한 사연이 있다. 현재 이 건물의 소유주는 벨기에 국적의 도미니크 얀센이다. 그는 1985년 여름 출장 중 우연히 오베르의 라부여인숙 앞에서 교통사고를 당하게 된다. 치료를 하기 위해 병원에 입원해 있는 동안 도미니크는 〈반 고흐의 편지〉를 읽게 되고 인생의 모든 것을 반 고흐의 꿈을 이루기 위해 바치겠노라고 결심했다. 직장까지 그만둔 그는 제일 먼저 방치되어 있던 라부여인숙을 인수해 복원하고 반 고흐 재단을 설립했다. 그리고 본격적인 〈반 고흐의 꿈〉 프로젝트를 시작한다. 한편 라부여인숙이 외국인에게 넘어갔다

빈센트가 죽음을 맞이한 라부여인숙 2층 방

도미니크 얀센

는 소식을 들은 프랑스 정부는 이를 다시 빼앗기 위해 세무 조사 등 행정력을 동원해 압박을 가했다. 하지만 도미니크는 이에 굴하지 않고 여전히 라부여인숙을 지켜내고 있다.

반 고흐가 라부여인숙에 머물고 있을 때 편지에서 작은 카페에서라도 자신만의 전시를 열고 싶다는 포부를 밝혔는데 거기서 착안한 것이 바로 〈반 고흐의 꿈〉이다. 전 세계 팬들의 후원으로 실제 반 고흐가 오베르에서 그린 그림 한 점을 구입하여 그가 머물던 방에서 전시를 열어주기 위해 평생을 바쳐 이 프로젝트를 알리는 등 다양한 활동을 하고 있다.

라부여인숙을 방문하면 1층 식당 입구 테이블에 놓인 와인 1병과 두 개의 잔을 볼 수 있다. 이것은 도미니크가 빈센트를 위해 준비해 놓는 와인

이다. 일평생 슬픔을 안고 살았던 예술가에게 바치는 술 한 잔이다. 나는 늘 이 와인잔 앞에서 한참을 서 있곤 했다.

"오늘 하루는 어땠나요? 당신이 생각하던 예술의 세계는 무엇인가요? 이제는 행복한 날을 보내고 있는 거죠?"

02 빈센트 빌럼
 반 고흐의 죽음

1890년 7월 27일, 여느 날과 다름없이 빈센트는 화구통을 메고 그림을 그리러 동네를 돌아다녔다. 행선지는 정확하게 알 수 없다. 동쪽인 오베르 성당과 밀밭 쪽으로 향했을 수도 있고 반대편 퐁투아주 역으로 향했을 수도 있다. 저녁이 다 되어 빈센트는 구부정한 자세로 배를 움켜잡고 돌아왔다. 동네 사람들은 한가로운 시간을 보내던 중 빈센트에게서 무엇인가 이상한 것을 느꼈다.

라부 주인장이 빈센트에게 무슨 일이냐고 물어보자, 빈센트는 권총으로 자살을 하려 했다고 대답했다. 라부는 급하게 동네 의사 마제리를 불렀고 가세 박사는 파리에 있는 테오에게 전보를 쳤다. 곧장 테오가 도착

했다. 청천벽력 같은 소식에 할 말을 잃었다. 수술은 여의치 않았다. 수술 도구 뿐 아니라 가셰 박사와 마제리 박사도 외과 전문의가 아니었다. 그렇다고 파리로 이송을 보내는 것은 더 위험할 수도 있었다. 방법이 없었다. 고통스러워하는 빈센트를 바라볼 수밖에 없었다. 빈센트는 자신의 배에 박힌 총알을 빼달라고 애원했다. 그리고 동생을 껴안았다. 테오는 눈물을 흘렸다. 이내 힘이 빠진 빈센트는 침대로 쓰러졌고 고통에 가쁜 숨을 내쉬었다. 지나온 세월들이 하나하나 떠올랐다. 헤이그에서의 첫 휴가와 형과 주고받은 편지들이 주마등처럼 스쳐가는, 짧지만 고통스러웠던 37년 형의 인생을 회상하면서 함께 고통스러워했다. 테오는 그렇게 형의 마지막을 지켜보았다. 이것이 지금까지 알려진 빈센트의 마지막 순간이다.

빈센트의 죽음과 논쟁

오랫동안 빈센트는 자살한 것으로 알려져 왔다. 자살이 불행하고 외로운 삶을 살았던 빈센트의 마지막이 되는 것은 어쩌면 너무도 당연하게 보였다.

오베르는 여름이면 부유한 파리 상류층의 휴양지 역할을 했다. 특히 아이들이 방학 내내 머물다 가기도 했는데 그중 동네 아이들을 주도해서 빈센트를 괴롭히던 파리 부유한 집안의 16살 르네 세크레탕이란 소년이 있었다. 르네의 세 살 위 형은 가스통이란 소년이었는데 예술에 대한 관심이 많아 빈센트와 친하게 지내던 사이였다. 장난끼 많은 르네는 형을 통해 빈센트를 알게 되었고 뭔가 어눌하고 초라해 보이는 화가를 놀림감으로 생각해 심하게 괴롭혔다. 빈센트에게 접근하여 친하게 지내는 척을 하다 물

359
프랑스

감 상자에 뱀을 넣어 놀래키기도 하고 커피에 소금을 넣고 아무것도 모르는 빈센트가 들이키는 모습을 보고 뒤에서 킥킥거리며 웃었다.

오베르의 모든 총에 대한 검사가 진행되었다. 르네 세크레탕의 권총이 없어진 사실이 드러났다. 그러나 세크레탕은 이미 형 가스통과 함께 사라지고 난 뒤였다.

사람들은 빈센트의 세크레탕과 관련있다고 의심했지만 마땅한 증거가 없었다. 그러나 동네에선 이미 세크레탕이 빈센트를 데리고 장난을 치다 실수로 총을 발사해버렸고 빈센트는 그 모든 것을 안고 죽음을 선택한 것으로 생각하고 있었다.

빈센트의 타살설이 제기되고, 자살과 타살의 논쟁이 벌어지자, 반 고흐 미술관의 루이 반 틸브루Louis van Tilborgh 박사는 빈센트의 자살을 강력히 주장했다. 그 증거로 제시한 것이 빈센트의 총상을 치료할 때 가세 박사와 동석했던 그의 아들의 증언이었다. 그는 당시 상황을 상세히 기록했는데, 빈센트의 상처 주위에 갈색과 보라색의 후광이 있다고 했다. 이것은 총구가 배 가까이 나온 열기로 인한 상처라고 주장했다.

그러나 본인이 의도한 자살이든 아니면 르네 세크리탕의 실수로 인한 타살이든, 결과적으로는 스스로 죽음을 선택했다는 점에서는 차이가 없다.

서른 일곱, 자신의 생이 끝난다는 것이 아쉽지 않았을까? 아니면 차라리 잘되었다고 생각했을까?

총알이 살을 파고들며 고통이 더해 갔다. 온몸에 식은땀이 났고 살고 싶다고 소리를 질렀다. 그순간 손을 잡고 있는 테오를 보았다. 빈센트는 지금까지 자신으로 인한 모든 고통을 감수한 동생 테오를 보면서 이렇게

생각했을지도 모른다. 테오는 지금까지 이 못난 형을 언제나 품어주었다. 이제는 내가 감당할 차례다. 이대로 내가 세상을 떠난다면 테오는 더 이상 나로 인해 고통받지 않을 것이다.

〈예술가 어머니의 초상〉, 유화, 40.5×32.5cm, 1888, 노턴사이먼 미술관

"어머니, 빈센트, 이제 삶의 마지막입니다. 어머니는 형을 그리워하셨 죠? 저는 어머니가 너무도 그리웠어요. 당신이 보고 싶어요."

361

하늘은 맑고 또 파랗다. 적당한 바람이 불어온다. 반 고흐의 무덤으로 가는 길이다. 저 앞에는 노부부가 구부정한 허리를 한 채 걷고 있고, 뒤에는 한 무리의 사람들이 오고 있다. 누군가 들판에서 이름 모를 작은 꽃을 꺾어온다. 담쟁이 넝쿨로 얽힌 소박한 형제의 무덤 앞에 사람들이 모여들었다. 저들 중 누군가는 10년 전의 나처럼 강렬한 느낌에 사로잡히지 않았을까? 여행은 끝나지 않았다.

감사의 말

2010년 가을, 파리 여행 중인 나를 반 고흐의 무덤까지 안내해 준 재불 작가 조다소 씨에게 가장 먼저 감사의 인사를 올리고 싶다. 딱 하루, 정말로 그 하루가 나의 인생을 바꾸어 놓았다. 조다소 작가와 나누었던 수많은 이야기들이 내 가슴을 뛰게 했고, 오늘 이렇게 책을 내는 원동력이 되었다. 그날의 만남이 없었다면 오늘의 이 책도 나올 수 없었을 것이다.

두 차례의 반 고흐 여행을 함께해 준 아내와 아들에게 감사의 말을 올린다. 나의 열정을 끊임없이 응원해줬을 뿐만 아니라 내가 취재에 집중할 수 있게 많은 도움을 주었다. 더불어 가족여행이라는 아름다운 추억까지 남길 수 있었기에 더없는 행복이라 생각한다. 내가 가끔씩 나태해질 때마다 다시 열정을 일깨워주고 늘 함께해주는 가족들에게 진심으로 고맙다.

유럽을 여행하면서 만났던 수많은 사람들이 생각난다. 비행기에서 어린 아들을 위해 친절함을 베풀어주었던 승무원들, 헤이그에서 집 열쇠가 열리지 않아 고생하고 있을 때 깜짝 등장해 문을 열어주었던 너무도 잘생긴 네덜란드 청년, 아를의 반 고흐 재단에서 나의 질문에 기꺼이 영어로

363
프랑스

또박또박 말하면서 반 고흐 이야기를 해주던 직원 분, 오베르에서 나처럼 반 고흐의 흔적을 찾아왔다가 한참동안 대화했던 네덜란드 부부, 벨기에 탄광촌인 보리나주에서 길을 잃고 헤매던 나에게 친절하게 길 안내를 해주시던 아주머니, 아를의 반 고흐 다리에서 시내까지 나를 태워주며 자신도 한국에서 일한 적 있다고 유쾌하게 웃던 스웨덴 아저씨 그리고 마지막으로 유럽 곳곳에서 반 고흐 재단과 기념관을 운영하며 내가 갈 때마다 잘 왔다고 반가워해주고 아낌없이 내어주던 빈센트 반 고흐를 사랑하는 사람들. 반 고흐 여행이 아니었다면 결코 만나지 못했고 경험하지 못했을 아름다운 추억들이 책 속에서도 잘 묻어나오길 바란다.

의도도 좋고 과정도 좋았다. 그러나 중요한 것은 결과이다. 이토록 멋진 책이 나올 수 있도록, 방황하던 나의 원고를 받아주고 나에게 용기와 격려 그리고 글쓰기에 대한 가르침을 준 텍스트CUBE 대표 김무영 작가님에게도 감사의 말씀을 올린다. 출판사 대표로서 뿐만 아니라 전업 작가로서 해주신 조언과 방향 설정이 자칫 나만의 감상문이 될 수 있었던 이 원고에 새로운 생명을 불어넣어 주었다.

빈센트: 별은 내가 꾸는 꿈

참고 자료

인간 반 고흐 이전의 판 호흐, 스티브 네이페, 그레고리 화이트 스미스 지음 | 최준영 옮김, 민음사, 2016

인포그래픽 반 고흐, 소피 콜린스 지음, 진규선 옮김, 넥서스, 2017

반고흐, 영혼의 편지, 신성림 옮기고 엮음, 예담, 1999

고흐의 편지, 정영일 옮김, 선영사, 1993

고흐의 재발견, 안나 수 엮음, 이창실 옮김, 시소 커뮤니케이션즈, 2012

반 고흐, 태양의 화가, 파스칼 보나푸 지음 | 송숙자 옮김, 시공 디스커버리 총서, 1995

반 고흐, 빛을 담은 영혼의 화가, 안나 토르테롤로 지음 | 하지은 옮김, 마로니에북스, 2008

고흐의 다락방, 프레드 리먼, 알렉산드라 리프 지금 | 박대정 옮김, 마음산책, 2001

고흐 그림여행, 최상운 지음, 샘터, 2012

반 고흐, 사랑과 광기의 나날, 데릭 펙 지금 | 최일성 옮김, 세미콜론, 2004

고흐, 주디 선드 지음 | 남경태 옮김, 한길아트, 2002

반 고흐를 읽다, 신성림 옮김, 레드박스, 2017

반 고흐와 후기 인상주의, 교원, 1996

서양 미술사, 곰브리치 지음 | 백승길, 이종승 옮김, 예경, 1950

클릭 서양미술사, 캐롤 스트랜드 지음 | 김호경 옮김, 예경, 2010

루브르와 오르세의 명화산책, 김영숙 지음, 마로니에북스, 2007

세계 명화 속 역사 읽기, 플라바우 페브라로, 부르크하르트 슈베제 지음 | 안혜영 옮김, 마로니에북스, 2012

시대를 훔친 미술, 이진숙, 민음사, 2015

메트로폴리탄 미술관, 루치아 임펠루소 지음 | 하지은 옮김, 마로니에북스, 2007

오르세미술관, 시모나 바르탈레나 지음 | 임동현 옮김, 마로니에북스, 2007

내셔널갤러리, 다니엘라 타라브라 지음 | 박나래 옮김, 마로니에북스, 2007

한눈에 반한 서양 미술관, 장세현 지음, 거인, 2009

예술 역사를 만들다, 전원경 지음, 시공사, 2016

영혼의 미술관, 알랭드 보통, 문학동네, 2018

교양그림, 유경희 지음, 디자인하우스, 2016

이것이 현대적 미술, 임근우 지음, 갤리온, 2009

세계 명화 속 현대 미술 읽기, 존 톰슨 지금 | 박누리 옮김, 마로니에북스, 2009

바보 화가 한인현, 이계진 지음, 디자인하우스, 1996

현대미술 보이지 않는 것을 보여주다, 프랑크 슐츠 지음 | 황종민 옮김, 미술문화, 2010

발칙한 현대 미술사, 윌 곰펄츠 지금 | 김세진 옮김, RHK, 2012

아트인문학, 김태진 지음, 카시오페아, 2017

파워오브아트, 사미먼 샤마 지금 | 김진실 옮김, 아트북스, 2006

일러스트레이션 세계 예술문화사 – 인상주의, 전하현 지음, 생각의 나무, 2011

19세기 미술, 니콜 튀펠리 지음 | 김동윤, 손주경 옮김, 생각의 나무, 1999

도록

불멸의 화가 반 고흐I, 서울시립미술관, 서울시립미술관, 2007.11.24.–2008.03.16.

불멸의 화가 반 고흐II, 예술의 전당 한가람디자인미술관, 2012.11.8.–2013.3.24

오르세미술관전, 고흐의 별밤과 화가들의 꿈, 지앤씨미디어, 2011

Van Gogh : The Complete Paintings, TASCHEN, 2015

The Vincent van Gogh ATLAS, Rene van Blerk(b. 1970)외 2명, YALE UNIVERSITY PRESS, 2007

빈센트, 별은 내가 꾸는 꿈

반 고흐 스토리투어 가이드북

1판 1쇄 발행 | 2020년 7월 29일
1판 2쇄 발행 | 2022년 5월 21일 (리커버)

지 은 이 | 조진의

펴 낸 이 | 김무영
편집 팀장 | 황혜민
편 집 | 조한나, 변지영
마 케 팅 | 주민서
본문디자인 | 최승협
표지디자인 | 차민지
독 자 편 집 | 강정미, 권민우, 김경래, 김소라, 김현정, 박선주, 백수연, 안수연, 온달, 이다랜드,
 이명애, 이신혜, 이옥연, 이은숙, 조혜진, 채성모, 최태양, 홍시영, 홍진아
인 쇄 | ㈜민언프린텍
종 이 | ㈜지우페이퍼

펴 낸 곳 | 텍스트CUBE
출 판 등 록 | 2019년 9월 30일 제2019-000116호
주 소 | 03190 서울시 종로구 종로80-2 삼양빌딩 311호
전 자 우 편 | textcubebooks@naver.com
전 화 | 02) 739-6638
팩 스 | 02) 739-6639

ISBN 979-11-968264-1-3 03600